문명은 어떻게 미술이 되었을까?

그림으로 읽는 한 점의 인문학

문명은 어떻게 미술이 되었을까?

초판 1쇄 2016년 3월 4일
초판 5쇄 2021년 2월 5일

지은이 공주형

편집 황여진, 윤정현
마케팅 강백산, 강지연
디자인 나무디자인 정계수

펴낸이 이재일
펴낸곳 토토북
주소 04034 서울시 마포구 양화로11길 18 3층 (서교동, 원오빌딩)
전화 02-332-6255 | **팩스** 02-332-6286
홈페이지 www.totobook.com | **전자우편** totobooks@hanmail.net
출판등록 2002년 5월 30일 제10-2394호
ISBN 978-89-6496-296-1 43600

그림으로 읽는
한 점의 인문학

문명은 어떻게 미술이 되었을까?

공주형 지음

티움

미술, 더 많은 존재와 더 좋은 삶을 위한 시각과 생각

요즘 부쩍 미술의 쓰임과 효용을 묻는 질문들이 많아졌습니다. 우리 사회가 효율과 성과를 중시해서겠지요. 우리 삶이 스펙과 결과에 관심을 두어서겠지요. 종종 학교 밖 강연장에서 만나는 청소년들도 같은 물음을 가질 때가 많습니다. 미술이 청소년기 최대 현안인 학업과 수능에 기여하는 바가 미미하거나 전무하다는 생각에서 비롯된 궁금증이라는 것을 잘 알고 있습니다.

미술은 시각예술입니다. 눈으로 보는 것이지요. 우리는 예외적 볼거리인 미술 이외에도 쉴 새 없이 무언가를 보며 살아갑니다. 그런데 보는 대상도, 차원도 참 다양합니다. 우리는 아름다운 풍경을 고요히 바라보기도 합니다. 고통 받는 타인을 복잡한 심정으로 멀찍이서 훔쳐보기도 하지요. 그런가 하면 사랑하는 사람의 얼굴을 자세히 들여다보기도 합

니다. 범법 행위로 포토라인에 선 정치인을 관심 있게 살펴보기도 하지요. 어떤 사람은 모든 볼거리를 일회용 구경거리로 소비합니다. 하지만 어떤 사람은 시각 경험을 지속적인 생각거리로 간직하기도 합니다. '더 볼 가치가 있는 걸일까, 그렇지 않은 것일까? 더 생각할 의미가 있는 것일까, 없는 것일까?' 우리는 무언가는 보면서 끊임없이 가치를 판단하고, 의미를 평가합니다.

볼거리가 점점 더 현란해지는 시대, 미술은 다각적 시각 경험과 성찰 계기를 제공합니다. 미술품은 미술가 개인과 당대 사회의 긴밀한 상호 관계의 결과물이거든요. 그래서 미술의 역사에 기록된 거장들의 명작들은 미술가 개인의 예술적 성취를 넘어 시대의 정황을 이해할 수 있는 신뢰할 만한 매개체입니다. 눈에 보이는 물감으로 뒤덮인 캔버스, 대리석으로 만든 형상뿐 아니라 눈에 보이지 않는 미술품이 탄생한 당대의 정치와 사회, 경제와 신념까지 두루 살필 수 기회를 제공하지요.

오늘날 우리는 주로 미술관과 갤러리에서 미술을 만납니다. 미술은 독립된 예술 장르입니다. 하지만 처음부터 미술이 감상의 대상이었던 것은 아닙니다. 특정 사회에서 미술의 과제는 다양했습니다. 굶주림으로 고통 받던 시대의 선사 미술은 풍요를 기원했습니다. 불멸을 믿던 시대의 이집트 미술은 영원성을 담았습니다. 현세를 존중한 시대의 그리스 미술은 현실을 실감나게 모방했습니다. 신앙을 중시한 시대의 중세 미술은 종교를 정확히 설명했습니다. 당대 사회가 요구하는 역할에 충실해야 좋은 미술이었습니다. 미술가는 창의적으로 계획하고, 실행

하는 전문가가 아니었습니다. 기능공, 기술자 정도로 여겨졌지요. 미술가의 사회적 신분이 르네상스 시대에 이르러 상승하였습니다. 자본주의 정신이 싹트면서 개인의 재능이 가치 있게 평가되기 시작했지요. 천재들이 잇따라 등장한 것도 이 무렵이었습니다. '오늘날 미술은 우리 사회에서 어떤 역할을 하고 있을까?', '어떤 미술이 좋은 것일까?' 당대의 욕망과 믿음, 시대의 가치와 지향과 관계 깊었던 미술을 살펴보며 궁금해집니다.

미술 시장이 채 형성되기 전, 미술은 주문 제작되었습니다. 주문자들은 당대 사회를 이끄는 계층이었습니다. 그러니 주문자의 의견과 필요가 미술에 반영될 수밖에요. 17세기 바로크 미술도 예외는 아니었습니다. 이 시기 다양한 주문자가 등장합니다. 성직자도 있고, 절대 군주도 있고, 시민도 있었습니다. 로마 가톨릭의 종시지들은 종교적 감동이 듬뿍 담긴 웅장한 종교화를 원했습니다. 종교 개혁 이후 실추된 자존심을 미술로 회복하고 싶었거든요. 한편 절대 왕정을 이끌었던 유럽의 군주들은 과시적인 초상화가 필요했습니다. 미술을 통해 정치적 힘을 드러내고, 영원히 이상적 지도자로 남을 목적이었지요. 반면, 네덜란드 번영을 이끌었던 시민들은 성직자나 정치가와 관심사가 전혀 달랐습니다. 자신의 모습과 일상이 담긴, 집에 걸 만한 아담한 크기의 미술을 원했습니다. '오늘날 누가 미술 생산과 소비에 영향을 미칠까?' 당대의 특정 계층과 관계 깊었던 미술의 상황의 살펴보다 몇몇이 떠올랐습니다. 미술관 관장, 작가, 아트 딜러, 큐레이터, 평론가 등. 동시대 미술의 가치 창출에 직·간접적인 영향을 미치는 미술 관계자들이었습니다.

미술은 당대 사회의 시각과 인식을 반영하기도 합니다. 동일한 주제일지라도 미학적 결과물은 전혀 다릅니다. 해당 시대의 시선과 의식이 같은 주제를 다르게 해석하기 때문입니다. 혁명만 해도 그렇습니다. 18세기 말에 시작된 신고전주의 미술과 19세기 초에 출발한 낭만주의 미술은 나란히 혁명을 다루었습니다. 신고전주의 미술의 사상적 토대는 계몽주의였습니다. 계몽주의는 인간의 힘과 무한한 진보를 확신했지요. 신고전주의 미술이 인간을 이성적 존재로 확신한 이유는 여기 있습니다. 덧붙여 신고전주의 미술은 인간의 합리적 판단이 더 좋은 세상을 만들 것이라는 신념을 담고 있습니다. 신고전주의 미술에서 인간은 늘 영웅적입니다. 혁명은 줄곧 승리를 향해 나아갑니다. 하지만 낭만주의 미술은 좀 다릅니다. 인간을 올바른 판정의 주체로 신뢰하지 않습니다. 대혁명의 폭력적 과정을 목격한 이후의 변화였습니다. 인간 존재와 진보의 꿈에 의심을 품기 시작했지요. 낭만주의 미술에서 인간은 명확한 상황 판단을 유보합니다. 혁명도 미완의 상태이지요. '지금 우리 사회에게 인간은 어떤 존재일까? 여전히 진보의 역사를 꿈꾸고 있을까?' 아마도 이 물음은 인간과 자본의 관계에서 답을 구해야 할 것 같습니다.

미술은 당대 사회의 변화에 민감하게 반응해 왔습니다. 19세기 중반 유럽 사회는 산업 혁명으로 요동쳤습니다. 대도시에 공장이 들어서고, 일자리를 찾아 많은 이들이 도시로 몰려들었습니다. 도시의 노동자 중에는 농촌 출신도 다수 포함되어 있었습니다. 농촌과 도시의 공간적 위계와 자본가와 노동자의 계급적 분화도 촉진되었습니다. '무엇을 그려야 할까?' 사실주의 미술은 변함없는 가상이 대신 '변화된 현실'을 주제

로 채택했습니다. 낭만적 접근 대신 냉철한 인식과 태도를 견지했습니다. '어떻게 그려야 할까?' 사실주의 미술에 이어 등장한 인상주의 미술은 한발 더 나아갔습니다. 현재의 삶을 그에 부합하는 방식으로 꼭 붙잡고자 했지요. 산업화된 근대 도시는 변화무쌍했습니다. 이런 현실을 포착하려니 붓질도 빨라지고, 원근감도 단순해질 수밖에요. 후기인상주의 미술은 인상주의 미술이 주목했던 변화 너머에 보다 큰 관심을 가졌습니다. 산업화와 도시화로 시시각각 변하는 사회와 개인의 겉모습이 아닌 안쪽 자락의 진실을 파고들었지요. 후기인상주의 미술가들이 변화의 이면에 접근하는 방식은 개별적이었습니다. 문제 상황을 해결하는 저마다의 다른 방식이 후기인상주의 미술의 독자적 성취로 이어졌습니다. '오늘날 미술은 사회 변화에 어떻게 반응하고 있을까.' 당대 사회의 변화에 예민하게 반응한 미술의 면면에 몇 개의 단어가 겹쳐집니다. 다양한 매체로 예술성과 공공성, 대중성을 결합시켜 동시대 미술 지형에 새로움을 더하는 미술적 실천들이었습니다.

청소년기는 앞으로 펼쳐질 나의 미래를 준비하는 시기라고 합니다. 당장 최선의 결과를 내야 할 입시도 그렇지만 그 뒤 지속될 삶도 중요합니다. 그런데 우리가 살아야 할 본격적인 삶의 무대는 마냥 편안하고 안정적이지만은 않은 것 같습니다. 위험사회, 분노사회, 불신사회, 승자독식사회, 격차사회, 주거신분사회 등. 우리가 만나야 할 사회의 긴장과 고난을 예견케 하는 꾸밈말이 날로 늘어나고 있으니 말입니다.

삶의 위기가 심화되고 있는 오늘날 미술은 어떤 의미일까요? 미술과

의 만남에서 무엇을 얻을 수 있을까요? 지금 여기가 아닌 언젠가 거기에서 탄생했던 미술에서 위태로운 우리 시대의 욕망과 결핍을 겹쳐볼 수 있으면 좋겠습니다. 인류의 다양한 삶의 양태와 상호작용했던 각양각색의 미술을 보며 점수와 등수로 절대 계량화될 수 없는 내 존재의 가치를 생각해 보면 좋겠습니다. 미술과의 만남에서 더 많은 존재와 더 나은 삶을 위한 시각과 생각도 키워나가길 기대합니다.

2016년 3월

공주형

차례

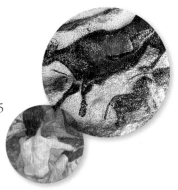

선사 미술 기원전 35000년~기원전 3500년경

불안과 공포에 맞서
미술이 시작되다

동굴 벽화는 인류 최초의 미술이었습니다. 초기 미술의 제작 목적은 동물보다

인간의 우월한 지위를 확인하고, 맹수에 대한 공포심을 제거하기 위한 것으로 짐작되지요.

결핍과 불안의 시대에 인류는 미술로 풍요와 다산을 기원하였습니다.

1981년 개봉한 장 자크 아노 감독의 '불을 찾아서'는 8만 년 전의 인류를 다룬 영화입니다. 오래전 인류의 생존을 좌우한 것 중 '불'은 매우 중요했습니다. 이 작품은 부족의 명예를 걸고 빼앗긴 불을 되찾는 모험을 그렸습니다. 제7회 세자르 영화제에서 작품상을 받았고, 1983년 미국과 영국 아카데미 시상식에서 동시에 분장상을 받아 작품성과 예술성을 인정받기도 했지요.

'불을 찾아서'에서 구석기인에게는 몇 가지가 없습니다. 웃음과 사랑처럼 오늘날 우리 존재를 구성하는 몇 가지 조건입니다. 그렇다고 해서 구석기인이 현대인보다 모든 면에서 부족했을까요? '그렇다'라고 단언하기는 어려울 것 같습니다. 당대의 수준급 동굴 벽화를 살펴본다면 말이지요.

구석기 사람들은 왜 동물 그림을 그렸을까?

1940년 프랑스 서남부 도르도뉴 지방에서 석회 동굴 하나가 발견되었습니다. 우리에게 라스코(Lascaux)라는 이름으로 널리 알려진 동굴이지요. 놀라움을 선사한 것은 기원전 만 5000년에서 만 년 사이, 인류의 흔적이었습니다. 동굴 벽과 천장에는 사슴, 말, 들소 등 800여 점에 달하는 동물 그림이 사실적으로 그려져 있었답니다. 라스코보다 앞선 1879년 스페인 북부 알타미라(Altamira)에서도 이와 비슷한 동굴이 발견되었지요. 시기를 달리하며 발견되었지만 수렵과 채집 생활을 하던 당시 예술의 생동감과 사실성이 공통점입니다.

동굴의 벽면과 천장은 요철이 심합니다. 미술 시간 반듯한 책상 위에 놓인 하얀 종이와는 다르지요. 들쑥날쑥한 표면에 형태를 그리려면 그림 솜씨가 꽤 좋아야 합니다. 울퉁불퉁한 표면이 예술적 표현을 하는 데 방해가 되기 때문이지요. 그런데 라스코 동굴 벽화를 비롯해, 비슷한 시기에 제작된 벽화들은 오히려 이런 불리한 조건들을 활용했습니다.

벽화 제작자들은 공간 해석 능력이 탁월했습니다. 튀어나온 벽면과 움푹 들어간 천장 모양도 문제 될 것 없습니다. 이곳을 이용해 동물의 잘 발달한 근육의 양감과 입체감을 강조했거든요. 더군다나 재료는 모두 자연에서 얻었습니다. 동굴 전체를 밝히는 조명도 없었을 테지요. 공간은 비좁았겠군요. 이런 열악한 창작 여건에서 얻은 결과물이 동굴 벽화라니 더욱 놀랍습니다.

구석기인들의 동굴 벽화는 인류 최초의 회화인 셈입니다. 집중적으

로 등장하는 소재는 동물이었지요. 당시 사람들은 동물에 관심이 많았습니다. 짐승은 확보해야 할 먹잇감이자 투쟁해야 할 적이었습니다. 그러니 현대인들이 집안의 반려견이나 동물원 코끼리 보듯 구석기인들이 맹수를 대할 수는 없었을 것입니다. 대신에 냄새, 동세, 낌새 등 동물의 특징을 파악하기 위한 감각은 훨씬 예민했겠지요. 농경 문화가 시작되기 전이라 사냥꾼의 매서운 관찰력으로 동물을 사실적으로 묘사했을 것입니다.

맹수들을 의식하며 살아야 했으니 삶도 여유롭지 못했을 거예요. 그런데도 구석기인들은 계속 동굴에 그림을 그렸습니다. 어떤 까닭이었을까요? 적어도 실력을 뽐내기 위해서는 아닌 것 같습니다. 동굴은 재능을 뽐내기에 적합한 장소는 아닙니다. 게다가 그림의 위치는 동굴 깊숙한 곳에 있습니다. 아무나 쉽게 접근할 수 없는 곳이었지요. 대개 동굴 벽화는 독립된 공간에 완결된 형태로 그려져 있지 않습니다. 한 공간에 여러 동물을 겹겹이 그린 것이 많습니다. 같은 사람이 그린 것도 있지만, 시차를 두고 다른 사람의 그림 옆이나 그 위에 그린 것도 많습니다. 심지어 겹쳐 그려진 동물 그림 중 어떤 것들은 방사성 탄소 연대 측정 결과 5000년이나 차이 나는 것으로 밝혀지기도 했습니다. 그렇다면 무엇 때문에 늑대의 습격도 막고, 빼앗긴 불도 되찾고, 부족한 식량도 구해야 하는 시절에 미술이 탄생한 것일까요?

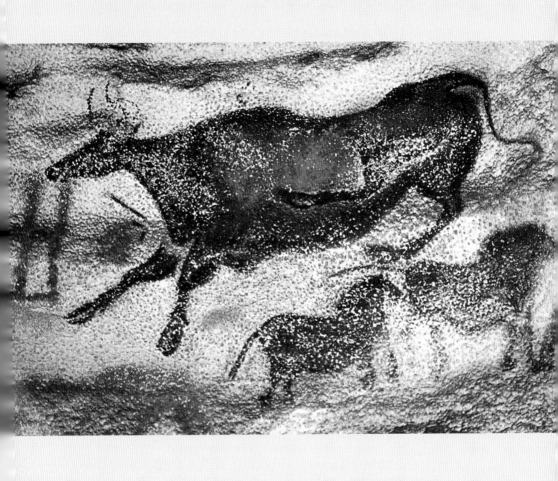

<암소와 작은 말들>, 기원전 20,000년경, 라스코 동굴 벽화, 프 랑스 몽티냑

동물 그림이 알려 준 구석기인의 생활

미술의 기원에 대한 추측은 다양합니다.

먼저 생존설이 있습니다. 덩치가 자신보다 한참 큰, 사나운 짐승과 변변치 않은 무기를 들고 싸워야 하는 상황은 인류에게 무척 두려웠을 것입니다. 생존설은 미술이 이런 두려움을 떨쳐버리기 위한 용도로 출현했을 것이라는 입장입니다.

영혼설도 있습니다. 희생당한 짐승을 추모하기 위해 죽은 동물을 그렸다는 것이지요. 벽화를 그린 동굴 안에는 제단처럼 보이는 바위가 놓여 있기도 했습니다. 이곳은 동굴 전체에서 소리가 가장 잘 울려 퍼지는 지점이기도 했습니다. 바위 위와 주변에는 동물의 두개골과 향으로 사용되었을 숯 부스러기도 발견되었습니다. 동물 벽화와 특별한 의식 사이에 어떤 관련성을 추측하게 하는 정황이지요.

그런가 하면 교육설도 있습니다. 구석기인들은 동물과 함께 창을 그리기도 했습니다. 실제로 벽 표면에 동물 그림을 향해 창을 던진 흔적도 발견되었지요. 이런 사실로 미루어 사냥을 잘하기 위해 연습할 목적으로 벽화를 그렸다고 짐작하기도 합니다.

벽화 동굴 안에는 짐승들이 벽면을 긁은 흔적과 함께 뼈도 확인되었습니다. 이 중 사람의 뼈는 없습니다. 모두 동물의 뼈입니다. 적어도 벽화가 그려진 동굴은 살기 위한 장소가 아니라 매우 특별한 목적이 있는 공간이었음을 알려 줍니다. 구석기인들은 동굴 벽면에 동물을 그리면서 무슨 생각을 했을까요?

"저 사람이 우리네 들소 여러 마리를 자기 책에 넣어 간 것을 나는 안다. 내가 그 현장을 보았으니까. 그 후로 우리는 들소 구경을 할 수 없었다."

인류학자 뤼시앵 레비브륄의 책《원시인의 정신세계》에 나오는 한 인디언의 증언처럼 구석기인들은 현실과 가상을 구분하지 못했습니다. 실제 들소와 그림 속의 들소를 같다고 생각했습니다. 오늘 들소 한 마리를 그리면, 들판의 들소 한 마리가 사라진다고 믿기도 했습니다. 더 나아가 벽에 곰을 그리면 곰을 제압할 힘을 얻는다고 믿기도 했습니다. 그들에게 들소를 그리는 것은 들소를 소유하고 들소의 영혼을 지배하는 것과 마찬가지였습니다.

동물 그림에 이처럼 마술적 의미가 있다면, 제작자들의 지위 또한 특별했을 것입니다. 여러 마리의 동물을 그릴 수 있는 화가는 유능한 사냥꾼처럼 특별한 능력이 있는 사람으로 인정받았겠지요. 미술사가 아르놀트 하우저(Arnold Hauser, 1892~1978)는 이런 이유에서 구석기 시대 예술가들은 부분적으로나마 사냥의 의무를 면제받았을 것이라 조심스럽게 추측합니다. 그림으로 동물의 영혼을 지배하도록 매개한 예술가를 위험한 사냥터로 내몰지는 않았을 것이라는 거죠. 또한 그는 구석기 예술가들의 동굴 벽화 솜씨에 주목했습니다. 이 정도 수준이면 훈련된 전문가였을 것이라고 그는 추측했습니다. 그는 화가가 주술사 같은 역할을 했는가에 대해서는 명확히 말하지 않았습니다. 다만 구석기 시대 예술들이 집단 안에서 특별한 사회적 지위를 누렸을 것이라는 점은 어느 정도 확신했지요. 그리고 이와 관련해서 최근에 흥미로운 연구 결과

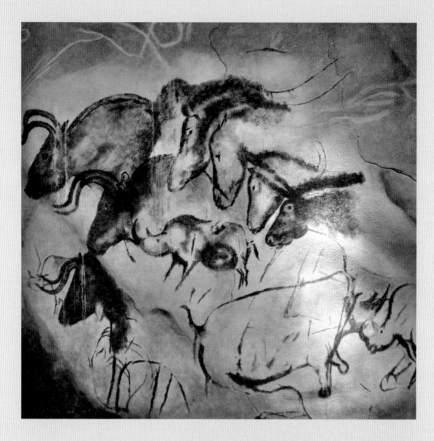

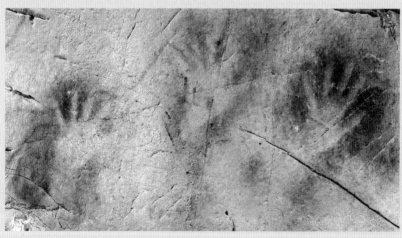

<쇼베-퐁다르크 동굴 벽화>(위)
와 <손도장>(아래), 기원전
30,000년경, 프랑스 아르데슈

들이 발표되었습니다.

여러 연구자가 같이 주목한 것은 동물 그림과 함께 남겨진 일종의 손도장이었습니다. 인간이 손에 천연 물감을 묻혀 벽면에 찍어 놓은 것입니다. 미국 펜스테이트 대학의 고고학자 딘 스노 교수는 스페인과 프랑스 열한 개 동굴에 남아 있는 32개의 손도장을 분석했습니다. 그 결과 그중 24개가 여성의 것이었습니다. 그동안 고고학계는 남성이 벽화를 그린 것으로 알고 있었는데, 75퍼센트의 손도장이 여성의 것이라니 놀랄 수밖에 없었지요.

한편 고 구석기 문화 연구가인 도미니크 배피어는 쇼베 동굴의 손도장을 연구했습니다. 프랑스 아르데슈 협곡에 있는 쇼베 동굴에는 3만 년 전 벽화가 남아 있습니다. 시기상으로 알타미라 동굴 벽화와 라스코 동굴 벽화보다 훨씬 앞서지요. 또한 동굴 곰, 털 코뿔소, 매머드 등 멸종된 희귀 동물들의 벽화가 제작 당시의 상태를 유지하고 있는 것으로도 유명합니다. 커다란 바위가 동굴 입구를 막고 있었기에 1994년에야 발견되었습니다. 이후 프랑스 정부는 동굴 벽화의 훼손을 막기 위해 출입을 통제하고 있습니다. 쇼베 동굴 전문가이기도 한 배피어는 벽면의 손도장을 토대로 제작자의 동선과 움직임을 밝혀내는 데 성공했습니다. 사람 한 명이 몸을 웅크렸다가 높이 뛰어올라 손도장을 찍었다는 것이죠. 손도장을 통해 제작자의 신장이 180센티미터 가까이 되고, 새끼손가락이 살짝 굽었다는 걸 알 수 있었습니다. 참 흥미로운 발견이지요?

선사 미술을 대하는 우리의 자세

1879년 아마추어 고고학자 마르셀리노 산스 데 사우투올라(Marcelino Sanz de Sautuola, 1831~1888)는 딸 마리아와 함께 동굴 조사를 했습니다. 그러다가 마리아가 동굴 벽과 천장에서 벽화를 발견했지요. 바로 그 유명한 알타미라 동굴 벽화였어요. 사우투올라는 이 사실을 이듬해 포르투갈에서 열린 고고학회에서 발표했습니다.

하지만 동굴 벽화를 발견한 공로를 인정받기는커녕 학계의 반응은 부정적이었습니다. "학문적 명성에 눈이 먼 사기극이야." 벽화가 너무 많고 보존 상태가 매우 좋았기 때문에 학자들은 사우투올라가 조작한 것이라고 여긴 것이죠. 결국 사우투올라가 죽을 때까지도 학계의 오해는 사라지지 않았습니다.

이후 "덜 진화된 구석기인들은 이런 정교한 그림을 그릴 수 없다"는 학계의 견해를 대변한 프랑스의 저명한 고고학자 에밀 카르타이야크(Emile Cartailhac, 1845~1921)가 학문적 고해 성사를 한 1902년에야 비로소 사우투올라가 밝힌 알타미라 동굴 벽화의 제작 시기를 인정받을 수 있었습니다.

구석기 미술에서 아직 밝혀내지 못한 연구는 앞으로도 지속될 것입니다. 최첨단 장비와 초정밀 과학이 연구에 동원되겠지요. 하지만 이에 앞서 내려놓아야 할 것이 있습니다. 어느 시대의 예술이든 그것을 바라보는 편견과 선입견입니다. 당대인들의 눈높이에 맞춰 세상과 미술을 이해하려고 노력하지 않는다면, 어떤 미술을 접해도 감동과 환희를 느낄 수 없을 것입니다.

신석기인들의 그림이 추상적인 이유는?

사냥과 채집이 중심이던 구석기에서 농경과 목축 중심의 신석기로 넘어오면서 사람들의 관심도 달라졌습니다. 농경 문화에서 인간은 하루 잡아 하루 먹는 삶에서 벗어날 수 있게 되었습니다. 농사를 짓고, 동물을 키우며 신석기인은 경험과 시행착오를 통해 눈에 보이지 않는 질서에 대해 생각하게 되었습니다. 씨앗이 열매가 되고, 생명이 잉태되고 소멸하는 과정에서 알 수 없는 운명이 세계를 지배한다고 믿기 시작했지요. 이런 생각과 믿음이 어우러져 다양한 의식도 발달하게 되었습니다. 태양과 비, 천둥과 우박, 전염병과 가뭄 등 주로 농경 문화와 관련된 것이었습니다. 더불어 기름진 땅과 가축이 새끼를 더 많이 낳기를 기원하는 의식도 행해졌습니다. 신석기인의 관심은 눈앞에 보이는 낱낱의 현상이 아니었습니다. 그것을 가능하게 하는 숨어 있는 힘과 질서였지요. 개성이 다른 동물들을 사실적으로 묘사할 필요도 약해졌습니다. 대신 일반적인 동물을 보편적으로 그려내고자 하는 욕망은 커졌기에 신석기인들은 동물을 추상적으로 표현했답니다.

이집트 미술 기원전 3000년~기원전 525년경

영원불멸의 세계,
미술에 담다

건조한 왕국 이집트는 비옥한 나일강 유역을 중심으로 문명을 꽃피웠습니다.

변화무쌍한 현실 세계와 달리 죽음 이후에 영원히 지속될 사후 세계에 관심을 두었지요.

죽음이 또 하나의 삶이라는 인식을 바탕으로 미술에 영원성을 담았습니다.

이집트는 세계에서 가장 먼저 문명을 꽃피운 왕국 중 하나였습니다. 새로운 기술이나 물건이 만들어졌지요. 문자를 비롯해 숫자, 파피루스와 천문학, 달력과 미라에 이르기까지 어느 것 하나 소중하지 않은 것이 없습니다. 무엇이 이렇게 눈부신 발명을 가능하게 했을까요? 뜻밖에도 해답은 이집트를 1년에 한 번씩 곤혹스럽게 한 물난리에 있습니다.

이집트를 재앙에서 구한 수학

이집트의 기후는 매우 건조했습니다. 1년 내내 비는 참 귀했습니다. 그런데 7월에서 11월 사이는 좀 달랐습니다. 홍수로 이집트 왕국은 물바다가 되었지요. 문제는 이집트 남쪽 에티오피아와 우간다에서 시작

되었습니다. 우기에 이곳에 내린 엄청난 양의 비가 나일 강을 타고 흘러 내려와 이집트에 물세례를 퍼부은 것입니다.

나일 강의 범람은 이집트에 혼란을 가져다 주었습니다. 밭의 경계를 지우고, 집의 담장을 허물었습니다. 백성들은 일굴 땅이 사라져 슬펐고, 왕국은 거둘 세금이 줄어들어 난감했습니다. 1년에 한 번씩 홍수가 지나간 뒤 이집트는 폐허의 왕국이 되었습니다. 그렇다고 마냥 허무해할 수만은 없었습니다. 대책이 필요했지요. 이집트인들은 우선 변화무쌍한 현실을 자세히 살피고, 정확히 기록하고, 철두철미하게 준비하기 시작했습니다. 문자와 수학, 종이와 기상 관측, 피라미드와 미라 등은 이런 과정에서 얻은 값진 선물이었습니다.

이집트인들에게 세계는 언제나 변할 수 있는 불확실한 것이었습니다. 세상이 불확실할수록 확실한 것의 가치가 높아졌지요. 영원한 것, 변하지 않는 것, 완전한 것에 대한 이집트인의 열망은 이렇게 시작되었습니다.

그러니 정확한 것이 아름답다

이집트는 계급 사회였습니다. 왕족은 두건, 머리띠, 왕관을 썼고, 나머지 사람들은 가발을 썼지요. 가발도 신분이 높으면 진짜 머리카락으로 만든 가발을 썼고, 낮으면 식물의 섬유로 만든 것을 썼습니다.

여기 화목한 순간의 〈프타마이 가족〉이 있습니다. 가족은 모두 몇 명일까요? 우선 눈에 띄는 것은 앉아 있는 세 명입니다. 남성을 가운데로

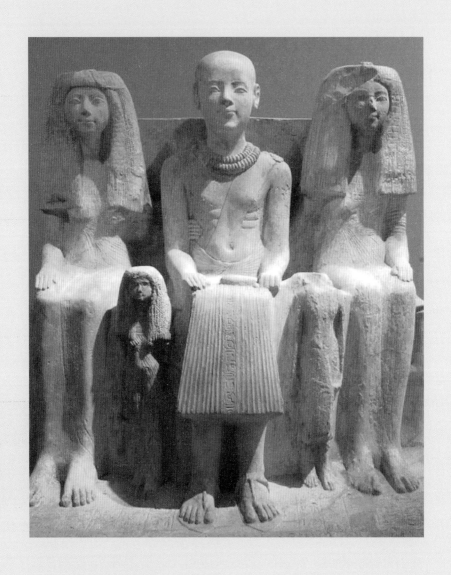

<프타마이 가족>, 제19 왕조,
석회암, 높이 99cm, 베를린 이집
트박물관

하고 양쪽에 두 명의 여성이 있습니다. 그런데 이들이 전부가 아닙니다. 남성의 다리 양옆으로 작은 사람 두 명이 서 있습니다.

〈프타마이 가족〉의 구성원은 이처럼 모두 다섯 명입니다. 가운데가 아빠 프타마이이고, 그 왼쪽이 엄마 하셉수트, 오른쪽이 맏딸입니다. 세 명의 인물에 비해 나머지 두 명은 크기가 절반에도 못 미칩니다. 프타마이와 하셉수트는 1남 2녀를 두었지요. 어떤 자식은 부모와 비슷할 정도로 큰데, 어떤 자식은 비교되지 않을 만큼 작은 이유는 무엇일까요?

이집트 미술은 수학 공식처럼 표현을 규범화했습니다. 이를테면 남자의 피부색은 여자보다 어둡게 칠하고, 옷차림과 머리 모양도 성별에 따라 정해 놓았습니다. 여자들은 몸 전체를 덮는 옷차림이지만, 남성들은 상반신을 드러낸 경우가 많았습니다. 가발 길이도 여자들은 가슴까지 내려왔지만 남자들은 어깨 정도였습니다. 또한 앉아 있는 조각상의 경우 두 손의 위치는 대부분 무릎 위에 가지런히 놓여 있었습니다.

여기에 하나 더, 인물의 신분에 따라 크기를 달리했습니다. 가정이나 사회에서 지위가 높은 인물은 크게, 그렇지 않은 사람은 작게 표현한 것이지요. 〈프타마이 가족〉에서 맏딸이 아빠 엄마와 같은 크기로 등장하는 이유도 여기 있습니다. 맏딸이 신전 고위 관리직이었거든요. 이처럼 이집트 미술은 인물의 크고 작음으로 신분의 높고 낮음을 나타냈습니다.

그런데 이집트 미술에서 신분 고하를 막론하고 똑같은 것이 있습니다. 바로 자세입니다. 이집트의 피라미드와 신전 벽화에 등장하는 사람의 자세는 같습니다. 발과 얼굴은 옆을 향하고, 눈과 가슴은 정면을 향

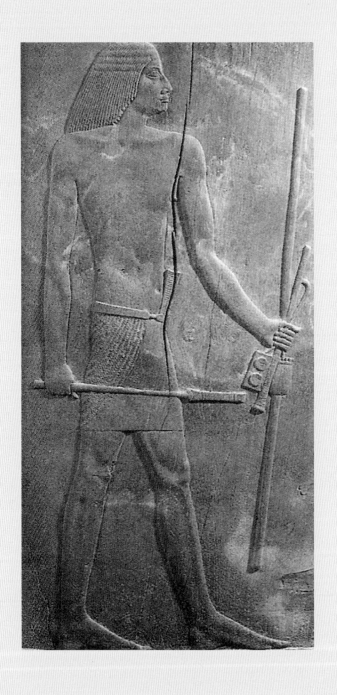

<헤지레의 초상>, 기원전
2778~2723년경, 헤지레
묘실 나무문 조각, 높이 115
cm, 카이로 이집트박물관

합니다. 어색하기 그지없지요. 그런데 이집트 미술은 사람을 이렇게 표현하는 것을 3,000년 동안이나 고집했습니다. 왜 그랬을까요?

이집트인은 사람 몸의 각 부분을 제대로 그려낸 것이야말로 완전하다고 생각했습니다. 얼굴과 다리는 옆에서 볼 때 얼굴과 다리답고, 눈과 가슴은 앞을 향할 때 눈과 가슴답다고 생각했지요. 이런 까닭에 이집트 미술에서 아버지와 아들, 왕과 백성은 모두 같은 자세를 취하고 있는 것입니다.

정확함을 넘어 완전함으로

이제 이집트 사람들은 정확히 표현하는 것을 뛰어 넘어, 완전함을 추구하기에 이르렀습니다. 정말 정확한 것이라면 그 상태로 영원히 변하지 않을 것이라고 생각한 것이지요.

이 생각은 나일 강의 범람과 관계가 있습니다. 메마른 이집트에서 물은 삶을 이어가기 위한 중요한 요소였습니다. 나일 강의 범람에 대비하여 이집트인은 식량을 충분히 확보할 수 있었습니다. 그리고 순조로운 삶 속에서 믿음을 갖게 되었지요. 이집트인은 죽음을 끝으로 여기지 않았습니다. 건기와 우기, 일출과 일몰이 반복되듯 인간의 삶은 죽음과 부활로 순환한다고 생각했지요. 죽음은 영원한 삶이 시작되는 출발점이고, 인간의 영혼이 사후 세계에서 부활한다고 믿은 것입니다.

영원불멸에 대한 이집트인들의 관심은 구체적이었습니다. 사후 세계 안내서를 만들 정도였지요. 이집트인은 죽은 사람의 관 안에 특별한 두

루마리를 넣었습니다. 다음 세상에 안전하게 도착하기 위한 기도문과 마법의 주문, 그리고 맹세 등이 담긴 〈사자의 서〉가 대표적입니다.

〈사자의 서〉에 따르면 이집트인은 죽은 후 태양의 신 '라'의 배를 타고 공포의 계곡을 건넙니다. 이후 죽은 자들은 시체의 부패를 막는 신 '아누비스'의 안내를 받지요. 아누비스는 인간의 몸통에 자칼의 머리를 하고 있으며, 죽은 자를 심판대 앞으로 인도합니다. 심판대 앞에 선 죽은 자는 "나는 살인을 하지 않았습니다.", "나는 도둑질을 하지 않았습니다." 등을 포함한 마흔두 가지를 고백해야 합니다. 고백의 주요 내용은 부도덕하게 살지 않았다는 것에 관한 것입니다. '마아트의 부정 고백들'이라 부르는 이 과정 후에는 중요한 절차가 이어집니다.

바로 양팔 저울로 심장의 무게를 다는 것입니다. 이집트 사람들에게 심장은 중요한 장기였습니다. 시신을 미라로 만들 때 위, 내장, 간, 허파 등은 '카노푸스 단지'에 따로 보관합니다. 하지만 심장은 그대로 남겨 두었습니다. 사후 세계에서 심판받을 때 필요하기 때문입니다. 죽은 자가 영생을 얻으려면 그의 심장은 타조 깃털과 무게가 같아야 합니다. 저울이 한쪽으로 기울면 죽은 자는 바로 괴물 '암무트'에게 잡아먹힐 것입니다. 하지만 양팔 저울이 평행을 이루었다면 안심해도 됩니다. 〈사자의 심판〉 부분도에는 사후 세계의 마지막 관문을 통과한 죽은 자가 수호의 신 호루스의 안내를 받아 부활의 신 오시리스 앞으로 나아가고 있습니다. 이제 곧 그는 그토록 바라던 부활의 자격을 얻게 될 것입니다.

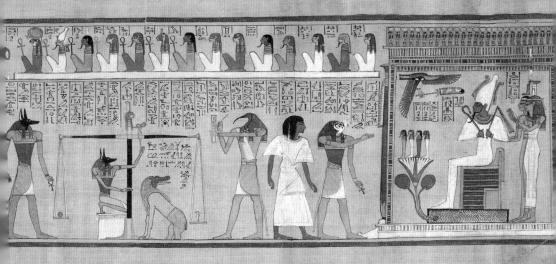

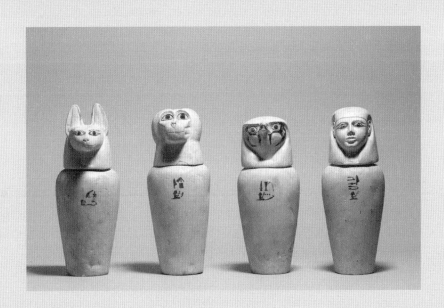

▲▲<사자의 서> 심판 부분, 기원전 1285년경,
대영박물관
▲<카노푸스 단지>, 기원전 900~800년경, 월
터스 예술박물관
왼쪽부터 자칼 단지에는 위, 원숭이 단지에는 허파,
매 단지에는 내장, 사람 단지에는 간을 보관했다.

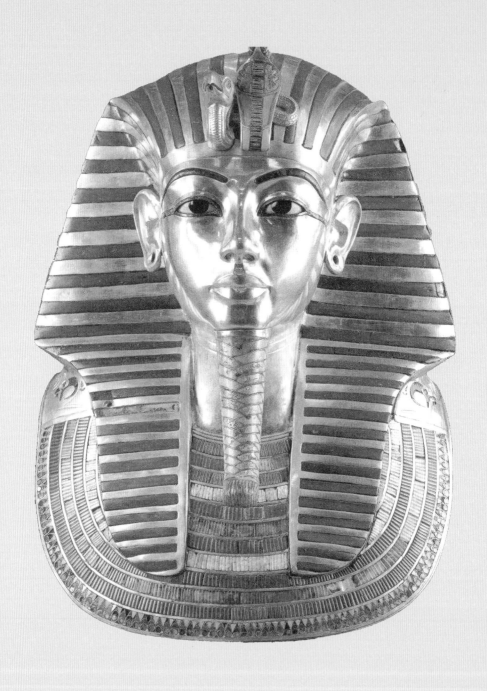

<투탕카멘의 황금 가면>, 기원전 1361~1342년경, 51×38×49㎝, 무게 11㎏, 카이로 이집트박물관

영원히 변치 않는 황금이야말로 완벽하다

이집트인들은 사람이 죽어도 영혼은 살아 있다고 믿었습니다.

"테베는 황금이 산처럼 쌓여 있고, 백 개의 문이 있는 호화찬란한 고도였다."

호메로스의 《일리아드》가 전하듯 고대 이집트는 황금의 나라였습니다. 이집트 왕의 무덤에는 유독 황금으로 만든 부장품이 많습니다. 1922년 이집트에서 발견된 왕의 무덤에도 왕이 죽은 후에 사용할 3,500점에 달하는 부장품이 함께 묻혀 있었습니다. 묘의 주인은 아홉 살에 왕위에 올라 열여덟 살에 요절한 비운의 파라오 투탕카멘이었습니다. 휘황찬란한 부장품 중에는 114킬로그램에 달하는 순금으로 만든 관과 시신의 얼굴을 덮은 11킬로그램 되는 〈투탕카멘의 황금 가면〉도 포함되어 있었습니다. 이집트인들이 상상한 '영혼'은 바로 '황금처럼 변함없는 것'이었고, 영혼의 불멸성과 걸맞게 부활한 영혼이 머물 곳도 완벽해야 한다고 생각했지요. 바로 황금처럼 완전한 육체였습니다.

그리스·로마 미술 기원전 800년~기원후 100년경

변화무쌍한 현실을
미술로 표현하다

사물과 우주의 본질에 관심이 증대된 시기입니다.

조화와 균형을 통해 외부 세계를 이상적으로 모방하고자 하였습니다.

인본주의와 합리성을 바탕으로 서구 미술의 근간을 이루는 기반을 확립하였습니다.

　　　　　　　　고대 그리스는 여러 개의 작은 섬과
높고 험한 산으로 이루어져 있었습니다. 사람들은 그 안에서 촌락을 이
루고 살았어요. 이른바 씨족과 부족 중심 사회였지요. 그리스의 자연환
경은 농사짓기에 적합하지 않았습니다. 식량 확보가 어려웠던 그리스인
은 바깥세상으로 눈을 돌렸지요. 물건을 사고파는 무역이 시작되었습니
다. 기원전 800년경 그리스는 무역을 활발히 하면서도 외부의 적들로부
터 안전하게 삶의 터전을 지켜야 했습니다. 그러면서 자연스럽게 촌락
중심 사회가 해체되고 도시 국가가 되었지요.

　　그리스의 대표적인 도시 국가(폴리스)는 아테네와 스파르타였습니다.
도시 국가는 아크로폴리스와 아고라로 공간이 분리되어 있었습니다.
'도시에서 가장 높은 곳'을 뜻하는 아크로폴리스는 신들의 공간이었습

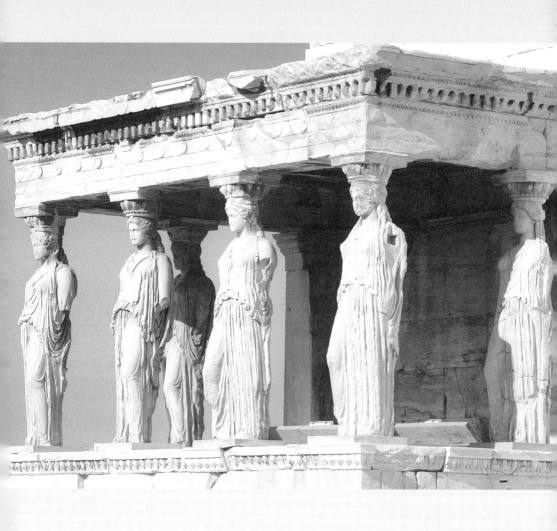

<에레크테이온> 남부 테라스,
기원전 421~406년, 아테네 아크로
폴리스 신전

니다. 신전이 있는 이곳은 신성한 땅이었습니다. 한편 언덕 아래 아고라는 시민들의 광장이었습니다. 군사와 정치에 관한 중대 결정은 아크로폴리스에서 이뤄졌습니다. 한편 아고라는 사교와 교환의 장소였지요. 이곳에서 시민들은 상업 활동을 하고, 철학자들은 사상을 나누었습니다.

그리스의 대표적인 폴리스, 아테네는 기원전 5세기 중엽 상공업과 해상 무역을 바탕으로 번영했습니다. 경제적인 풍요로움은 그리스가 민주국가로 성장하는 기반이 되었습니다. 기원전 6세기 아테네에는 솔론, 클레이스테네스 등 그리스 민주주의를 발달시킨 주역들이 잇따라 출현했습니다. 몇몇 사람이 통치 책임을 지는 게 아니라 시민 모두가 골고루 나누어 맡았기에, 이를 민주주의라 부릅니다.

그리고 마침내 아테네 민주정치의 전성기를 가져온 페리클레스가 등장했습니다. 그리스에서는 재산의 정도에 따라 정치 참여권이 주어졌습니다. 비밀 투표를 통해 사회의 위험인물을 해외로 추방할 수도 있고, 시민 모두가 회의에 참여해 국가의 일을 다수결로 정하도록 했습니다. 그렇다면 그리스는 정말 민주적이고, 평등한 사회였을까요?

시민의 조건 VS 인간의 조건

기원전 800년경부터 그리스인들은 인물을 형상화한 조각을 만들었습니다. 조각상의 용도에 대해서는 의견이 분분합니다. 신상이라고 여겨지기도 하고, 신에게 바치는 제물로 추정되기도 합니다. 죽은 자를 위

로하려는 목적이었다고 짐작되기도 합니다.

　조각 중에는 소녀상 '코레'도 있고, 소년상 '쿠로스'도 있습니다. 소녀와 소년 조각은 정성껏 손질한 듯 보이는 머리 모양이 세심하게 표현되어 있습니다. 그런가 하면 입꼬리가 살짝 올라간 채 웃고 있지요. 어색해서 순진해 보이기도 하는 '아르카익 스마일'을 소년, 소녀 모두 머금고 있습니다. 차이점도 있습니다. 〈페플로스 코레〉에서 보듯 소녀는 옷을 입고 있지만 〈아나비소스의 쿠로스〉 같은 소년은 그렇지 않습니다. 코레와 쿠로스뿐 아니라 그리스 미술 작품에는 남성의 알몸이 여성의 알몸보다 많습니다. 이유는 무엇일까요?

　"인간은 만물의 척도이다."라고 한 프로타고라스의 말처럼 그리스는 철저히 인간 중심의 사회였습니다. 인간은 학문의 본질이자, 선함 그 자체였습니다. 특히 그리스인들은 건강한 육체를 숭배했고, 근육이 잘 발달한 몸에서 인간의 위대함을 확인하고자 했지요. 그런데 안타깝게도 그리스인들이 그토록 존중하고 찬양한 인간에 여성은 포함되지 않았습니다. 남성 중심 사회였던 그리스에서 여성은 불완전한 존재였지요. 남성의 알몸이 운동으로 잘 단련된 건강한 육체로 이해된 것에 비해 여성의 알몸은 오히려 사회 질서를 무너뜨릴 위험 요소로 간주됐습니다. 그리스 사회에서 정치에 참여할 권리를 누릴 수 있는 시민이자, 세상의 중심인 인간이 될 수 있는 자격은 남성에게만 주어졌습니다.

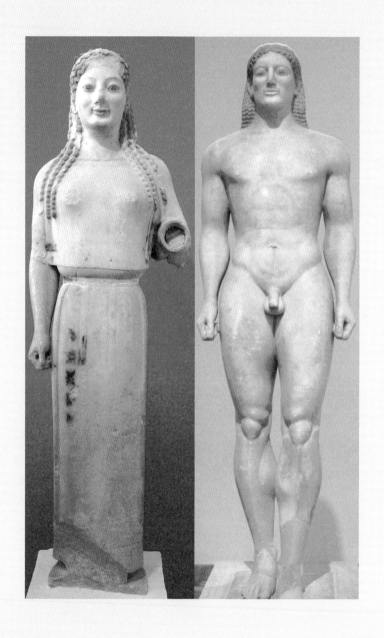

◀<**페플로스 코레**>, 기원전 530년
경, 대리석, 높이 120cm, 아테네 아크
로폴리스 박물관
▶<**아나비소스의 쿠로스**>, 기원전
525년경, 대리석, 높이 194cm, 아테네
아크로폴리스 박물관

미술로 삶의 본질을 꿰뚫다

제한적 민주주의였지만, 그리스 사회 분위기는 점점 자유로워졌지요. 이제 그리스인들은 눈앞의 현실에 관심을 두었습니다. 미술도 예외는 아니었습니다. 미술은 변화하는 일상을 포착하고자 했습니다. 그런데 두 팔을 몸통에 꼭 붙인 채 정면을 응시하는 코레, 쿠로스와 같은 형식의 조각들로는 역동적인 일상을 표현하기가 어려웠습니다. 금방 지나가는 순간을 담아내기 위해 그리스 미술은 동작을 좀 더 자연스럽고 사실적으로 표현하기 시작했습니다.

알몸의 운동선수를 모델로 삼은 미론의 〈원반 던지는 사람〉은 그런 변화를 대표적으로 보여 줍니다. 그리스에서 운동 경기는 매우 신성한 행위였습니다. 달리기, 권투, 전차 경주 등 경기에 임하는 선수들은 직업 선수가 아니라 가문의 명예를 빛내기 위해 선발된 명문가의 자제들이었습니다. 당대의 미술가들은 경기에 참가한 청년들의 벗은 몸을 보고 인체의 비례와 움직임을 연구했습니다. 이 과정에서 인체의 부분과 전체를 유기적으로 이해하려고 부단히 노력했습니다. 활처럼 휘어진 팔과 굽어진 다리, 청년의 상체와 하체를 정확한 비례를 토대로 역동적으로 표현한 〈원반 던지는 사람〉도 이런 과정에서 만들어진 조각입니다. 동작과 정지, 수축과 이완의 팽팽한 긴장이 발끝까지 깃든 청년의 모습에서 곧 일어날 사건이 상상의 나래를 펼칩니다.

현재의 생활에 주목하여 그리스인들이 발견한 것은 인간의 본질이었습니다. 현실 속 개인들은 늘 위대하거나 항상 평균 이상의 고귀함을 간직한 존재가 아니었습니다. 사소함과 평범함, 추함과 소란스러움이 뒤

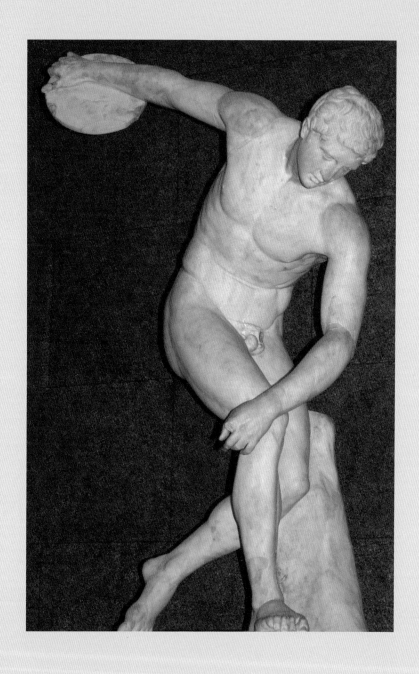

미론, <원반 던지는 사람>, 기원전 450년경 그리스 원작을 2세기에 모각, 대리석, 높이 125cm, 대영박물관

엉켜 있는 일상은 숭고함과 거리가 멀었어요. 이렇게 발견한 현실이 사실적으로 미술에 반영되기도 했습니다. 꽃미남 일색의 그리스 미술에 뱃살이 늘어진 추남이 등장하기 시작한 것이지요.

 그리스 사회의 안녕과 안정을 뒤흔든 것은 전쟁이었습니다. 페르시아와 그리스, 아테네와 스파르타가 두 차례 충돌했지요. 전쟁으로 그리스 사회가 혼란에 휩싸이는 동안에 힘을 키운 것은 그리스 북부 마케도니아였습니다. 이후 마케도니아는 그리스의 폴리스들을 집결해 동방 원정을 나섭니다. 이런 사회적 분위기에서 절제와 조화로움을 표현하던 그리스 미술은 불안과 고통, 긴장과 격정의 감정을 더했습니다. 전쟁은 평화의 시절과 달리 감정을 불안정하게 변화시키니까요.
 사회적 혼란기에 그리스 미술은 극적인 인간의 감정에 주목했습니다. 죽음을 다룬 〈라오콘 군상〉 같은 조각처럼 말입니다. 이 조각은 1506년 1월 옛 로마 황제의 궁전터 포도밭에서 한 농부가 발견했습니다. 이후 대대적인 발굴 작업을 거쳐 세상의 빛을 보게 되었지요. 발굴에는 르네상스의 천재 조각가 미켈란젤로가 참여했습니다. 예술에 엄격하기로 유명한 그도 조각 일부가 땅 밖으로 모습을 드러내자 "이것은 예술의 기적이다."라며 감탄했다는군요.
 〈라오콘 군상〉은 기원전 100년쯤 그리스의 조각가 아테노도로스, 폴리도로스, 하게산드로스가 함께 만든 것으로 알려졌습니다. 높이 240센티미터에 달하는 조각의 압권은 사실적인 표현입니다. 라오콘은 트로이의 신관이었습니다. 그는 트로이를 멸망시키려는 신들의 계획을 알아채

고는 동료들에게 그리스인들이 보낸 목마를 받아들이지 말라고 얘기하지요. 이에 분노한 신들은 그에게 형벌을 내립니다. 두 아들과 함께 아주 천천히, 가장 고통스럽게 죽는 형벌이었지요. 신의 뜻에 따라 세 사람의 숨통을 커다란 독사 두 마리가 조금씩 죄어 옵니다. 고통스러운 것은 근육이 뒤틀어지고, 혈관이 튀어나오는 육체만이 아닙니다. 결국은 독사에 물려 죽게 되리라는 처참한 운명 또한 견디기 힘들었을 것입니다.

극한의 고통을 담고 있는 〈라오콘 군상〉은 죽음의 끔찍함이 아니라, 감당하기 어려운 운명과 끝까지 마주하는 인간의 위대함을 담았습니다. 죽음의 순간이지만 인간 본연의 존엄함을 잃지 않으려는 주인공들의 의연함에서 비롯된 위대함이지요. 〈라오콘 군상〉은 훗날 그리스 미술의 정수라는 평가를 받습니다. 육신의 고통에 절망하지 않고, 정신의 힘으로 맞서는 〈라오콘 군상〉이 인간의 위대함을 이상적으로 구현해냈다고 생각했기 때문입니다.

착시와 착각마저 고스란히 미술로

그리스 미술가들은 눈에 보이는 대로 표현했습니다. 공식대로 완전하게 표현한 이집트인들과는 확연히 달랐지요. 개인이 눈으로 보고, 경험한 것이 그리스인들에게는 중요했습니다. 미술도 예외는 아니었습니다. 그리스인들은 그림이든, 조각이든, 건축이든 누가 보더라도 보편타당한 형상을 만들기 위해 고심했습니다.

그리스 시대에는 도자기에 그리는 산업이 번창했습니다. 보통 화병으

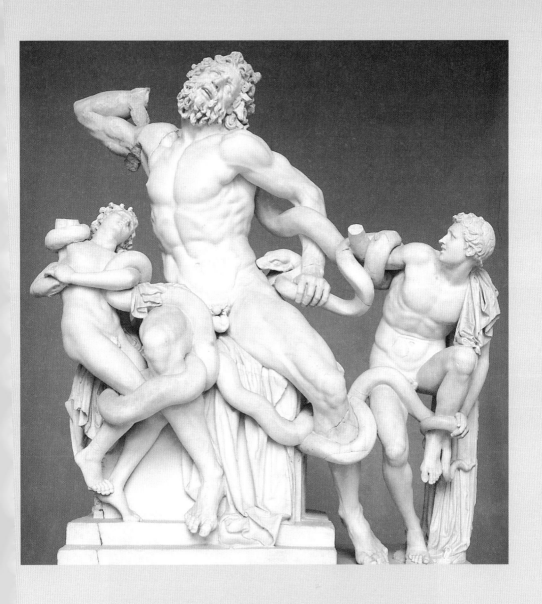

아테노도로스·폴리도로스·하게
산드로스, <라오콘 군상>, 기원
전 2세기 원작을 로마 시대 모각,
대리석, 높이 242㎝, 바티칸박물관

에우티미데스, <전사의 작별>,
기원전 510~500년경, 적회식 도자
기, 높이 60㎝, 뮌헨 고대미술관

로 불리던 도자기는 술이나 기름을 담는 용기였습니다. 그리스 회화의 뛰어난 수준은 화병 그림을 통해 확인할 수 있습니다. 〈전사의 작별〉도 그중 하나입니다. 갑옷을 입은 전사가 막 전쟁에 나가려는 순간이 그려져 있습니다. 출전을 앞둔 젊은 아들의 양옆에는 부모가 있습니다. 화병 그림 가운데 있는 청년의 발을 표현한 방식이 흥미롭습니다. 오른쪽 발은 옆에서, 왼쪽 발은 앞에서 본 모양입니다. 정면을 향한 발가락을 다섯 개의 작은 원으로 처리했습니다.

그리스인들은 같은 손가락이라도 쭉 폈을 때와 살짝 오므렸을 때의 길이가 다르다는 것을 알고 있었습니다. 또한 같은 물건이라도 비스듬하게 놓였을 때 훨씬 짧아 보인다는 것도 알고 있었지요. 그런가 하면 거대한 신상의 머리도 아래서 우러러보면 작아 보인다는 것을 알고 있었습니다. 모두 경험을 통해 습득한 것이지요. 그리고 눈으로 본 것을 실감나게 미술에 적용하고자 다양하게 고민했지요. 그리스 미술가들이 추구했던 것은 '사실보다 더 사실적인 미술'이었습니다. 감각으로 포착한 변화무쌍한 현실을 설득력 있게 드러낸 그리스 미술은 서양 미술의 원천이 되었습니다. 그리고 훗날 이상적인 미술로 다시 주목받게 되지요.

그리스 문화를 실용적으로 계승한 로마 미술

로마 제국은 정복욕이 대단했습니다. 영토 확장 전쟁을 계속했습니다. 이민족을 제압하고, 점령지를 로마화 했지요. 정복 전쟁에 온 힘을

쏟았기에 문화에 관심 가질 여유가 없었습니다. 그래서 로마는 다른 문화의 수용과 모방을 선택했습니다. 이민족 문화가 필요하다고 판단되면 받아들였고, 위대하다고 생각되면 계승했지요.

점령지 문화도 수용했습니다. 에트루니아는 로마의 식민지 중 하나였습니다. 이곳에는 특이한 장례 풍속이 있었습니다. 죽은 사람의 얼굴을 마스크로 만들어 애도하는 것이었지요. 로마는 에트루니아의 풍속을 받아들여, 데드마스크를 만들어 중앙 정원 벽면에 걸어두었지요. 여러 문화를 골고루 수용했지만 로마는 그리스 문화의 위대함을 본받고자 했어요. 로마 귀족들의 저택이 그리스 미술의 모사품으로 채워질 정도였지요. 로마 미술은 그리스 미술을 동경했고, 충실히 모방했습니다. 그리스 미술은 변형 없이 본뜨기만 한 것은 아닙니다. 미술의 형식과 내용에 로마 특유의 호전적이고, 실용적 기질이 덧붙여지기도 했습니다.

로마 미술과 전쟁은 떼려야 뗄 수 없는 관계입니다. 미술로 전쟁의 승리를 기념하고, 축하하고자 했지요. 전쟁의 승리를 기념하는 건축물과 조형물이 건립되었고, 전쟁과 평화의 구체적 내용들이 조각되었습니다. 로마 미술의 기념비적 성격이 규모를 키웠습니다. 황제 트라야누스의 다키아 원정을 기리는 〈트라야누스 기념주〉가 대표적입니다. 승전을 기념하는 기둥은 높이가 무려 38미터에 달했습니다. 치솟은 기둥에는 전투의 장면, 승리를 확정짓는 순간들이 자세히 기록되었습니다. 긴박한 전쟁의 주요 사건들은 기둥 아래부터 위쪽을 따라 올라가면서 시간의 순서에 따라 새겨졌습니다. 글씨를 알지 못하는 사람도 기둥에 새겨진 조각의 내용을 보고 용감한 황제와 위대한 전투를 이해할 수 있을 정도

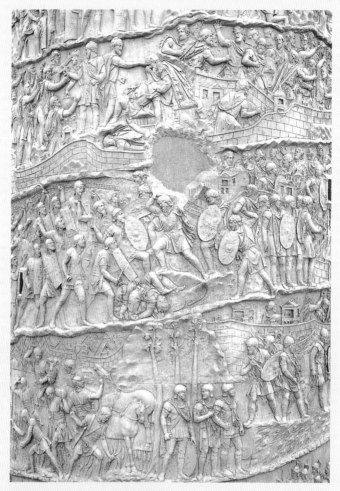

▲트리야누스 기념주, 106~113년
◀로마 귀족의 초상.

였지요.

로마 문화는 모범으로 삼았던 그리스 문화에 비해 실용성이 돋보였습니다. 팽창 전쟁을 효과적으로 펼치기 위해 해결해야 할 현실적 문제들이 많았습니다. 군사 요지도 만들어야 하고 도로도 연결해야 했지요. 이런 문제를 해결하는 과정에서 현실성이 로마 문화의 특성으로 자리 잡았습니다. 로마 미술은 그리스 미술처럼 결점 없는 완벽한 인간을 구현해 내기도 했습니다. 동시에 〈로마 귀족의 초상〉처럼 인물의 주름과 특유의 표정까지 조각해 사실성을 더하고자 했습니다.

중세 미술 ^{400년~1400년경}

초월적 세계,
미술로 설명하다

중세 시대 사회의 근간은 기독교였습니다. 미술은 성경의 주요 사건을 시각화하고,

교회를 장식하도록 요청받았지요. 중세 미술의 신본주의는

인본주의에 바탕을 둔 그리스 미술과 함께 서양 미술의 확고한 바탕으로

후대 미술에 영향을 미쳤습니다.

역사학자들은 중세를 하나의 통일된 시기로 보는 것은 허구라고 합니다. 그런데도 몇 가지 변화를 바탕으로 중세를 어림잡습니다. 우선 중세 시대에 문화의 중심은 영국, 프랑스, 독일 등의 북유럽이었습니다. 서로마의 몰락과 함께 문화의 중심이 지중해 연안에서 북유럽으로 이동한 것이지요. 이와 함께 가장 큰 변화는 기독교가 사회에 확고히 토대를 마련한 것이었습니다. 이제 사람들의 관심은 현실 세계에 머물지 않았습니다. '종교적 구원'이라는 더 큰 관심이 생겨났습니다. 내세와 구원에 대한 관심은 사람들의 생각에도 영향을 주었습니다. 눈에 보이는 것보다 눈에 보이지 않는 것을 더 가치 있게 여기기 시작했지요. 사람들뿐 아니라 미술도 변화를 요구받았습니다. 중세 미술은 눈에 보이는 육체의 아름다움보다 눈에 보이지 않는 정

신의 신성함을 표현하도록 요청받았습니다.

미술도 생활도 오직 종교를 위해

종교가 삶의 기준과 방향을 정하고 이끌었습니다. 미술도 예외는 아니었지요. 종교가 정한 미술의 역할은 명확했습니다. 미술은 성당을 장식하고 성경을 설명하는 데에만 필요했습니다. 이런 이유로 중세 미술은 주로 성경의 주요 사건들과 종교적 인물들을 다루었습니다. 중요한 것은 예술성보다 정확성이었습니다. 그림 속 사건이 어떤 내용이고, 등장인물이 누구인지 명확히 전달되어야 했지요.

"성령으로 말미암아 하나님의 아들을 잉태할 것입니다."

시모네 마르티니(Simone Martini, 1284?~1344)의 〈수태고지〉는 천사 가브리엘이 갈릴리 지방의 작은 마을 나사렛에 사는 성모 마리아를 찾아와 하나님의 말씀을 전하는 내용입니다. 그림은 요셉과 약혼한 마리아가 천사의 말에 동요하는 순간을 담고 있습니다. 마리아의 반응을 천사가 예측이라도 한 것일까요? 천사는 마리아에게 바칠 평화를 상징하는 올리브 나뭇가지를 들고 있습니다. 그런데 천사와 마리아 사이에 글자가 보입니다. 천사가 전하는 하나님의 말씀을 분명히 하기 위해서입니다. 그림 속 성모 마리아뿐 아니라 〈수태고지〉를 보는 중세인에게도 말입니다. 이처럼 중세 미술은 글자를 깨치지 못한 아이들을 위한 동화책처럼, 글을 읽지 못하는 문맹자들을 위한 성경이었습니다. 미술에 담긴 종교적 사건의 내용 못지않게 중요한 것은 등장인물이었습니다.

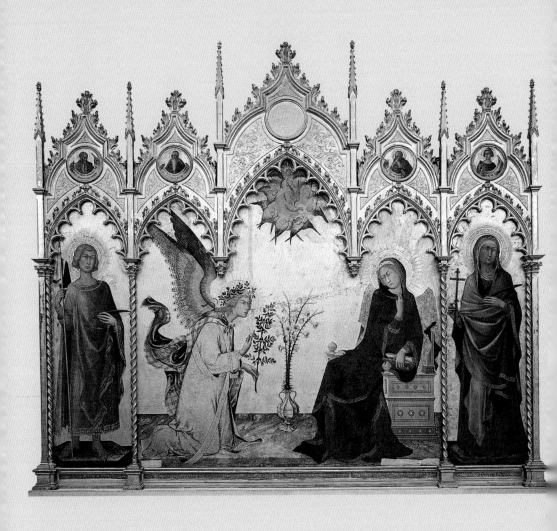

마르티니, <수태고지>, 1333년,
목판에 템페라, 184×114㎝, 우피치
미술관

중세 미술에서 인물을 개성 있게 표현하는 것은 중요하지 않았습니다. 다른 화가가 그렸다 할지라도 등장인물의 외모는 비슷했지요. 중세 사회의 가장 큰 관심은 내세의 구원이었습니다. 현실 세계에서는 경험할 수 없는 것이 삶의 최종 목표였던 것이지요. 따라서 미술은 현실을 닮게 묘사할 필요가 없었습니다. 성경의 내용을 정확히 전달만 하면 되었지요. 중세 미술에는 등장인물이 누구인지 알리기 위해 '야곱'이 자신의 이름을 든 채 표현되기도 했습니다. 동시에 야곱과 관련 있는 '사다리' 같은 물건이 함께 그려지기도 했습니다. 〈수태고지〉의 마리아는 자주 백합과 함께 등장합니다. 순결을 뜻하는 백합은 성모 마리아의 상징이지요.

빛이 있어 세상이 아름답다

중세 시대는 아름다움의 기준이 남달랐습니다. 중세인에게도 보석은 아름다운 물건이었지만, 모양이 예뻐서가 아니라 빛나기 때문이었습니다. 밤하늘에 흐르는 별빛처럼, 비 온 후 하늘에 걸린 무지개처럼 아름다움은 근사한 형태가 아니라 황홀한 빛에서 비롯된다고 믿었지요.

그들은 왜 이렇게 빛에 주목했을까요? 아름다움에 대한 각별한 기준 때문이었어요. 중세 미술가들에게는 특별한 과제가 주어졌습니다. 빛으로 아름다움을 표현하는 것이었지요. 형체가 없는 빛으로 아름다움을 표현하라니, 미술가가 아닌 마법사가 할 일 같습니다.

중세 미술가들은 해결책을 '빛나는' 재료에서 찾았습니다. 튜브 물감

이 발명되기 전 미술가들은 물감을 손수 만들어 써야 했습니다. 물감 재료는 나뭇잎에서 달팽이까지 다양했지요. 이 중에는 특별한 재료도 있었습니다. 노란 광채가 아름다운 황금과 파란 빛깔이 환상적인 라피스 라줄리 같은 보석들이었어요. 모두 유난히 반짝이는 특별한 재료였지요. 게다가 값도 비쌌습니다. 값비싼 색깔을 함부로 쓸 수는 없는 노릇입니다. 그래서 주로 금색과 파란색은 중요한 부분에만 사용했습니다. 두초 디 부오닌세냐(Duccio di Buoninsegna, 1255?~1318?)의 〈루첼라이 마돈나〉처럼 중세 시대의 성모 마리아가 보석 가루로 만든 파란색 옷을 입고, 황금빛 배경에 둘러싸여 등장하는 이유도 이 때문입니다.

중세 시대 사람들은 두 개의 세계가 존재한다고 믿었습니다. 바로 정신세계와 현실 세계입니다. 정신세계는 빛으로 충만한 초월적 세계라고 믿은 것에 비해, 현실 세계는 불완전한 물질세계라고 생각했습니다. 정신세계와 물질세계는 이렇게 다르지만 서로 밀접한 관련이 있습니다. 완전한 정신세계가 빛이라면 불완전한 물질세계는 그림자였지요.

정신세계의 빛이 물질세계의 어둠을 밝힌다고 생각한 것입니다. 또한 빛이 닿는 곳이라면 어디라도 아름답게 빛난다고 생각했습니다. 그래서 빛이 비추는 양의 많고 적음에 따라 아름다운 정도가 달라진다고 생각했지요.

2000년에 드림웍스가 제작한 애니메이션 '슈렉'에는 피오나 공주가 등장합니다. 영화에서 마법에 걸린 피오나는 낮에는 예쁜 공주님의 모습이지만 밤에는 흉측한 괴물로 변합니다. 하지만 중세인은 그렇게 생

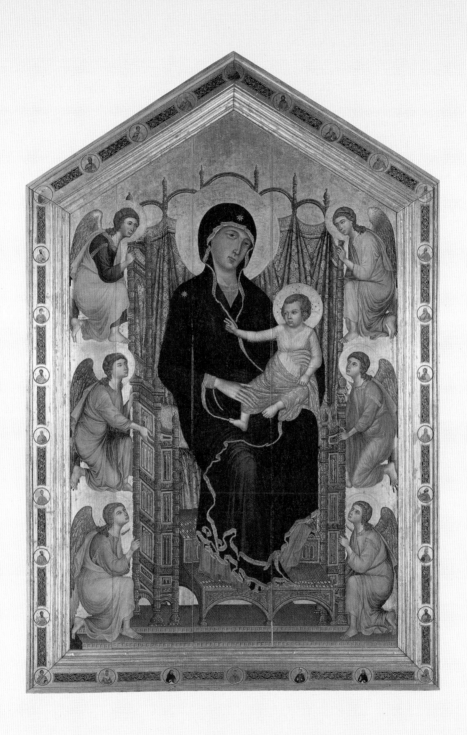

두초, <루첼라이 마돈나>, 1285년,
목판에 템페라와 금, 450×290㎝, 우
피치미술관

각하지 않았을 것입니다. 그저 피오나는 낮에 더 아름다운 공주님, 밤에는 덜 아름다운 공주님이었겠지요. 이처럼 중세 시대에는 더 아름답거나 덜 아름다울 뿐이지, 아름답지 않은 것은 없었습니다. 오늘날 추함에 해당하는 중세의 개념은 '그로테스크(grotesque)'였습니다. 아름답지 않음이 아니라 기준에서 벗어난 어처구니없음에 가까운 의미였습니다. 동물과 인간, 현실과 상상이 뒤섞여 불편함과 혐오감을 불러일으키는 낯선 형상을 그로테스크하다고 했지요.

화려할수록 구원받으리라, 비잔틴 미술

중세 미술은 비잔틴, 로마네스크, 고딕의 세 시기로 나뉩니다. 가가의 시기는 신을 중심으로 하는 세계관을 유지했다는 공통점을 가집니다. 그런데도 사뭇 달랐던 사회의 분위기가 반영된 미술은 각각의 개성을 가지고 전개되었습니다.

비잔틴 미술은 콘스탄티누스 황제가 330년 로마 제국의 수도를 비잔틴으로 옮긴 이후 시작되었습니다. 726년 무렵 황제 레오 3세가 종교 미술 제작을 금지하면서 비잔틴 미술에 위기가 찾아왔습니다. 추상적인 동물과 식물의 형태만 그릴 수 있도록 허용되었고, 입체감이 느껴지는 조각은 제작이 아예 금지되었습니다. 하지만 한 세기 뒤, 종교 미술 제작은 재개되었습니다. 종교 미술에 찬성하는 세력의 목소리가 수용되었기 때문이었지요. 843년이 되자 종교 미술 제작에 속도가 나기 시작하면서 비잔틴 미술은 제국이 멸망하는 15세기까지 지속되었습니다.

당시는 정치와 종교 권력이 황제에게 집중된 사회였어요. 황제의 권위는 절대적이었습니다. 이렇게 막강한 권력을 가진 황제들도 구원의 문제에서 벗어날 수 없었습니다. 황제들의 주도로 지어진 장엄하고, 거대한 성당은 제국의 위용을 만방에 알리기 위한 것만은 아니었습니다. 황제들은 멋진 성당을 지어 신에게 바치고 죽은 후에 구원받기를 원했습니다.

비잔틴 제국은 서양과 동양이 만나는 지점에 위치했습니다. 서양의 규모와 동양의 신비로움이 어우러진 비잔틴 미술은 모자이크로 화려함을 뽐냈지요. 불에 구워 만든 색 조각들을 이어 붙여 형상을 완성한 모자이크는 오랜 시간과 숙련된 기술이 필요했습니다. 그뿐만 아니라 비용도 만만치 않았어요. 아름다운 색채 효과를 내기 위해 황금 뿐 아니라 값비싼 보석들이 재료로 사용되었으니까요. 모자이크의 풍부한 색은 신비로움을 더했습니다.

비잔틴 모자이크의 주요 내용은 황제와 황후와 관련된 것도 있습니다. 황제와 수행원을 모자이크로 제작한 〈유스티니아누스 황제와 수행자들〉이 대표적입니다. 그런데도 모자이크의 주요 내용은 종교적인 것이었습니다. 특히 예수가 자주 등장했습니다. 비잔틴 미술의 제작 목적은 국교로 공인된 기독교를 널리 알리는 것이었으니까요.

최후의 날을 기억하라

한편 서로마 제국을 멸망시킨 게르만 족도 새로운 미술을 만들었습

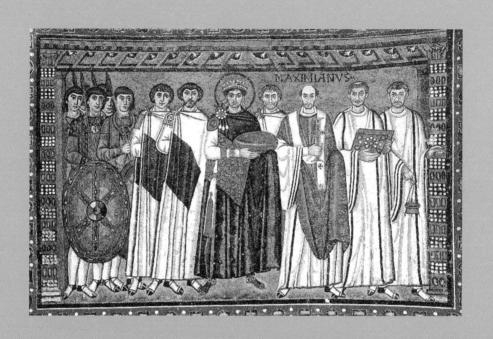

<MAXIMIANVS>

<유스티아누스 황제와 수행자들>,
547년 경, 모자이크, 산비탈레 성당

니다. 로마 미술의 양식을 토대로 한 '로마 같은' 미술 양식인 '로마네스크'입니다. 로마네스크 미술의 전성기는 10세기를 전후한 무렵입니다. 이 시기 중세 사회를 유지한 것은 봉건 질서였습니다. 왕과 영주, 영주와 기사, 기사와 농민들은 상호 봉사와 책임의 의무가 있었습니다. 봉건 제도는 땅을 중심으로 체결된 계약 관계로 이루어졌습니다. 그렇기에 땅을 안전하게 지키고, 풍성하게 일구는 일이 중요했습니다. 토지를 중심으로 안정적인 삶이 전개되었습니다. 거주지의 이동과, 계층 변동 같은 특별한 변수가 제거된 삶 속으로 종교가 더욱 깊게 스며들었습니다. 기독교가 삶의 근본으로 확고히 자리 잡았습니다.

종교의 커진 영향력만큼 구원의 희망도 절실해졌습니다. 성지 순례가 적극적인 구원의 방법으로 등장했습니다. 순례지는 기독교 역사와 종교적 인물과 관련된 곳이었어요. 오늘날처럼 교통이 발달하기 전, 순례는 무척 고통스러운 일이었습니다. 마치 수도원 생활에 견줄 만큼 힘겨웠답니다. 그런데도 사람들은 앞다투어 순례의 길에 올랐다고 해요. 죄를 뉘우치고, 구원을 받기 위해서 말이지요. 신의 집인 성당도 더욱 중요해졌습니다. 성물을 보관하고, 순례객을 보호할 목적으로 순례지에는 비슷한 양식의 성당이 지어졌습니다.

로마네스크 시대 성당은 안정감 있는 구조였습니다. 천장은 낮고, 기둥은 육중했지요. 낮은 천장과 육중한 기둥 사이가 미술의 자리였습니다. 지금과 달리 미술은 건축에 종속되어 있었지요. 대부분 그림은 캔버스에 따로 그려 벽에 거는 방식이 아니었어요. 석회를 바른 성당의 벽면 위에 바로 그리는 방식이었지요. 그런데 석회는 마르는 속도가 매우 빠

릅니다. '천지창조'나 '아담과 이브' 같은 종교적 주제를 그리려면 순발력이 필요했겠군요. 프레스코화는 이렇게 벽면에 석회가 마르기 전에 물감을 이용해 그림을 제작하는 기법입니다. 비잔틴 미술의 모자이크처럼, 로마네스크 미술은 프레스코화로 대표됩니다.

성당 벽과 천장 등 내부가 그림의 자리였다면, 성당의 바깥벽과 기둥은 조각의 몫이었습니다. 특히 성당 주 출입구 위쪽에 자리한 반달 모양의 여백, 팀파눔(tympanum)은 매우 중요한 공간이었습니다. 여기에는 프랑스의 생 라자르 성당처럼 〈최후의 심판〉과 같은 종교적 주제가 담겼습니다. 당시에는 종말론이 크게 유행했습니다. 최후의 심판 날이 얼마 남지 않았다는 생각이 널리 퍼져 있었지요. 이런 상황에서 예수를 중심으로 오른 쪽에는 축복받는 천국의 영혼들이, 왼쪽에는 저주받은 지옥의 육신들이 조각된 팀파눔 아래로 성당을 드나들면서 중세인은 어떤 생각을 했을까요? 최후의 심판을 받을 날을 구체적으로 상상하지 않았을까요. 비참한 최후를 맞지 않기 위해 더욱 종교적인 삶을 살아야겠다고 다짐하면서 말이지요.

성당의 높이가 곧 신앙의 크기

중세 말에 도시는 다시 부흥했습니다. 수공업자와 상인의 등장으로 도시는 활력이 넘쳤지요. 사회 분위기도 앞선 시대와 한결 달라졌습니다. 자유로움과 자신감이 도시를 채웠어요. 이 도시에서 저 도시로 이동하는 것도 한결 자유로워졌고, 조상보다 풍요로운 삶을 사는 사람들도

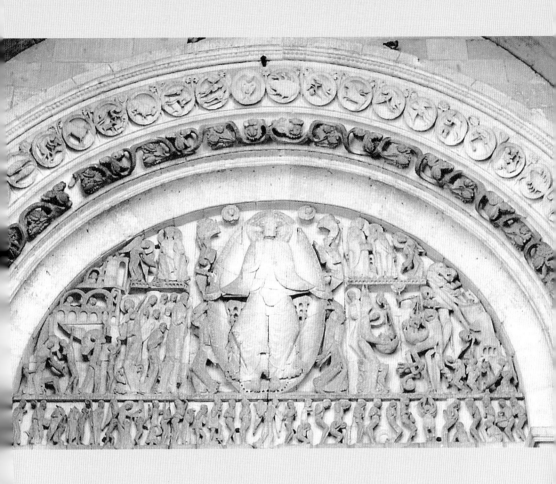

기슬레베르투스,
<최후의 심판>,
1140년, 생 라자르
성당 팀파눔

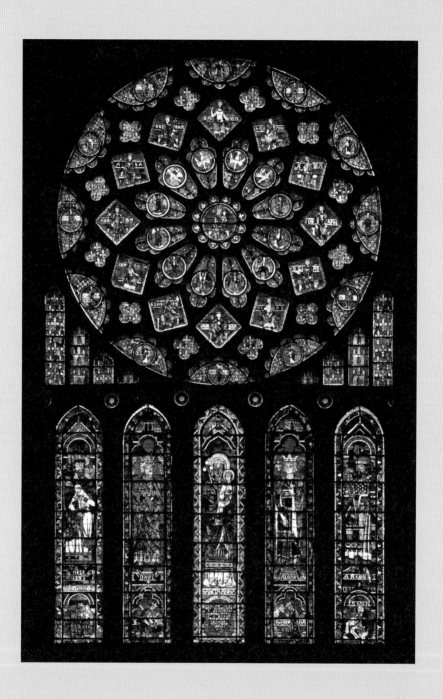

<장미 창>, 1220년경, 스테인드 글라스, 샤르트르 대성당

생겨났습니다. 새로운 미술이 이런 시대의 분위기를 바탕으로 출현했습니다. 고딕 미술이지요.

성당의 모양도 화려하게 변신을 했습니다. 가장 눈에 띄는 변화는 높이였습니다. 신에게 한 걸음 더 다가간 듯 성당의 첨탑은 하늘로 치솟았습니다. 앞선 시기 성당의 두꺼운 벽면과 투박한 기둥도 사라졌지요. 프레스코화가 차지했던 공간이 제거되었어요. 대신 성당의 높이를 따라 수직으로 쭉 뻗은 창문이 새롭게 장식되기 시작했습니다. 색유리 조각을 결합해 만든 스테인드글라스가 제격이었지요. 가느다란 기둥 사이의 스테인드글라스는 성당 내부를 황홀하게 연출했습니다.

건축과 미술의 양식과 기법은 달라졌지만 내용은 변함없었습니다. 성경의 사건과 성자의 일생이 여전히 비중 있는 주제였습니다. 또한 표현에서 입체감과 사실감은 여전히 찾아보기 힘들었습니다. 등장인물의 머리카락이 검다고 해서 꼭 검은색 유리 조각을 사용하지 않았습니다. '미술은 문맹자를 위한 성경이다.'라는 중세 미술의 강령이 유지되었기 때문이에요. 미술은 눈에 보이는 현실 세계를 표현하는 기술이 아니었습니다. 손에 잡히지 않는 절대적이고, 초월적인 세계를 깨닫게 하는 도구일 뿐이었지요. 고딕 미술을 대표하는 스테인드글라스는 이런 이유에서 빨강, 파랑 같은 원색이 주를 이뤘습니다.

커다란 창문을 색유리 조각으로 장식하는 데에는 많은 돈이 필요했습니다. 경제적 여유가 있는 헌납자가 비용을 대기도 했습니다. 구원을 받기 위해서였지요. 이 중에는 도시에서 성공한 수공업자와 상인도 있었습니다. 프랑스의 샤르트르 대성당의 〈장미 창〉도 헌납으로 제작되었

습니다. 이 무렵 헌납자의 모습이 종교적 주제와 함께 스테인드글라스에 등장하기 시작했습니다.

중세 말 시민들은 성당의 높이로 신앙심을 드러내고, 도시의 자존감을 가늠했습니다. 이웃 도시가 높은 성당을 지으면, 자신의 도시에는 조금 더 높은 성당을 지어 경쟁하기도 했습니다. 도시 간의 높이 경쟁이 심화할수록 창문의 크기와 스테인드글라스의 중요성도 커졌습니다. 장엄한 음악이 흐르는 경건한 예배 시간, 스테인드글라스를 통과한 빛이 성당을 감쌀 때 중세인들은 색다른 종교 감정을 느꼈을 것입니다. 그 느낌은 오물이 넘쳐나는 성당 밖에서는 절대 체험 불가능한 것이었겠지요.

중세 미술은 누가 만들었을까?

오늘날 미술은 미술가가 만듭니다. 구성부터 재료까지 미술가가 계획에서 실천까지 전 과정을 주도합니다. 그래서 미술품은 미술가의 생각과 의도에 따라 완전히 달라지지요. 하지만 중세 미술은 미술가의 판단이 아니라 정해진 관습에 따라 제작되었습니다. 형상은 네모, 세모, 동그라미 등 기하학적 도형을 약간씩 변형해 구체화했습니다. 구성도 대략적으로 짜인 틀이 있었습니다. 그러니 미술은 누가 만들어도 큰 차이가 없었습니다. 중세 시대 미술가는 지적 직업이기보다는 장인에 가까웠습니다.

중세 미술 창작 과정에서 미술가보다 더 중요한 사람이 있었습니다. 성직자였지요. 이들이 종교 건축과 미술의 형식과 내용을 결정했습니다. 성직자와 더불어 봉헌자도 무시할 수 없었습니다. 이들 중에는 고리대금업자가 많았습니다. 고리대금업은 비윤리적이라는 이유로 당시 종교가 금지했습니다. 그래서 고리대금업자들은 종교 건축과 미술 헌납으로 속죄하고자 했습니다. 구원받고자 예배당을 짓고, 미술품으로 장식했습니다. 봉헌자는 미술 제작에 실질적으로 관여하기도 했습니다. 대부분 그들의 수호성인과 관련된 내용으로 예배당을 채웠습니다. 중요한 종교적 사건이 자신의 집에서 일어나도록 묘사해 달라고 요청하기도 했습니다. 이뿐만이 아니었습니다.

중세가 끝나고, 르네상스가 시작될 무렵을 대표하는 화가 조토 디 본도네(Giotto di Bondone, 1267?~1337)의 〈최후의 심판〉에는 특별한 사람이 등장합니

다. 바로 예배당 봉헌자 스크로베니였습니다. 그는 아버지의 대를 이은 고리대금 업자였지요. 그는 속죄의 수단으로 헌납한 예배당 벽면에 자신이 포함되기를 원했습니다. 그의 요구는 수용되었고, 그의 이름을 딴 스크로베니 예배당 벽면 〈최후의 심판〉에 그가 등장합니다. 무릎을 꿇고 마리아에게 직접 예배당을 봉헌하는 남자가 바로 그입니다. 이처럼 중세 시대 미술의 기본 아이디어는 성직자를 비롯한 봉헌자들이 제공했습니다.

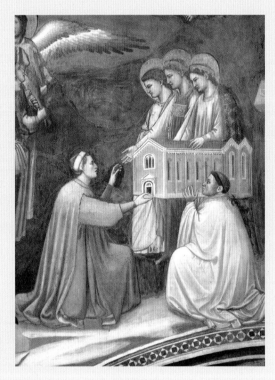

조토, 〈최후의 심판〉 부분,
1305년, 프레스코,
스크로베니 예배당

르네상스 미술 1400년~1600년경

합리적 세계관,
미술에 깃들다

고대 그리스·로마를 동경하고 고전을 부활시키고자 한 문화운동이 '르네상스'입니다.

이성적인 세계관을 토대로 자연을 과학적으로 탐구하고, 인간의 가치를 주목하였지요.

해부학과 원근법 등 혁신적 방법을 도입해 외부 세계를 정확히 재현하고자 했습니다.

14세기 유럽 전역에는 흑사병이 걷잡을 수 없이 퍼졌습니다. 1347년 이탈리아에서 시작된 흑사병은 1348년에는 프랑스로, 1349년에는 영국, 1350년에는 북유럽을 거쳐 러시아까지 퍼지기에 이릅니다. 빠른 속도로 번지는 전염병에 속수무책이던 유럽 사회는 흑사병의 원인도 정확히 알 수 없었기에 그 두려움과 공포가 극에 달했습니다.

흑사병, 종교 생활의 변화를 가져오다

사람들은 처음에 흑사병에 대해 잘 알지 못했습니다. 흑사병 희생자들의 가족과 지인들이 죽자 전염병인 것을 알았지요. 이때부터 여럿이

모이는 장소는 피했습니다. 교회가 대표적인 장소였지요. 그렇다고 종교 생활을 포기한 것은 아니었습니다. 기독교는 여전히 사회의 확고한 토대였으니까요.

전염병으로 교회에 가는 것이 위험하다고 판단한 사람들은 집에서 예배를 드리기 시작했습니다. 개별적인 종교 생활을 하려면 개인을 위한 예배당과 종교적 성격의 미술품이 필요했습니다. 이 무렵 제작된 그림에 특히 자주 등장하는 인물은 '성 세바스티안'이었습니다. 그는 기독교가 공식적으로 인정되기 전 종교적 이유로 사형 선고를 받은 인물입니다. 기둥에 묶인 채 몸 안으로 날카로운 화살촉이 파고들었지만 기적적으로 살아났다고 전해집니다. 당시 사람들은 흑사병도 이런 것으로 생각했습니다. 보이지 않는 화살이 육체에 꽂혀 고통을 주고, 목숨을 앗아간다고 여겼습니다. 성 세바스티안이 등장하는 그림이 흑사병에서 자신들을 안전히 지켜줄 것으로 믿었어요. 이런 사회 분위기 속에서 미술품을 주문하고, 사고, 간직하고자 하는 개인이 꾸준히 늘어났습니다. 미술 작품은 이렇게 개인의 소유물이 되었습니다.

사람들은 유럽을 뒤흔든 흑사병을 신이 내린 재앙으로 생각했습니다. 종교 생활을 더욱 열심히 하려던 것도 이런 이유 때문이었지요. 그런데 이해하기 어려운 일이 생겼습니다. 누가 보더라도 존경받을 만한 종교 생활을 한 신도들도 흑사병을 피해 가지 못한 것입니다. 신앙심의 정도와 상관없이 전염병으로 희생자가 늘어 가는 현실은 신 중심의 세계에 동요를 가져왔습니다. 그렇다고 중세의 세계관이 전부 와해된 것은 아니었습니다. 여전히 신은 삶의 중심이었습니다. 다만 중세보다 비중이

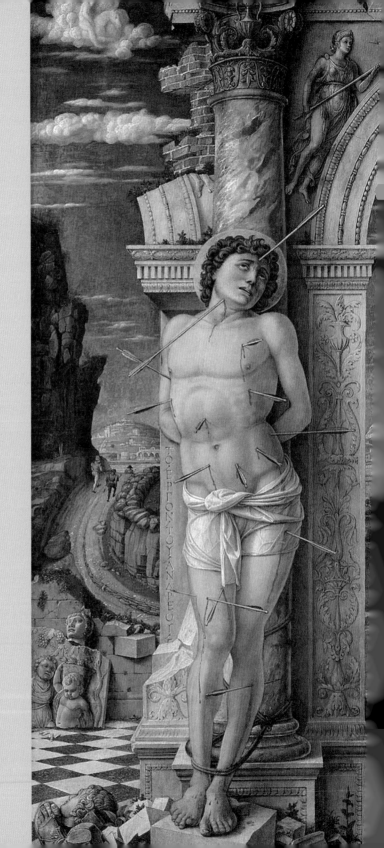

만테냐, <성 세바스티안>,
1456~1459년, 목판에 템페라,
30×68cm, 빈 미술사박물관

조금 약해졌을 뿐입니다.

이윤 추구는 신 앞에서도 떳떳하게

레오나르도 다 빈치(Leonardo da Vinci, 1452~1519)의 〈최후의 만찬〉은 종교적 사건을 소재로 한 그림입니다. 하지만 그는 종교적 사건의 한 장면을 엄숙한 교리로 형상화하지 않았습니다. 대신에 그는 "너희 중 하나가 나를 팔리라"는 예수의 한마디에 술렁이며, 당혹스러워 하는 제자들의 심리 상태를 갖가지 표정과 자세로 포착해 냈지요. 종교적 사건을 극적인 예술로 재구성한 〈최후의 만찬〉은 종교와 무관하게 그 자체로 감상의 대상이기도 합니다. 이처럼 르네상스 시대의 종교 감정은 근본적인 것에서 부차적인 것으로 변화되기에 이르렀습니다. 여기에 덧붙여 짜임을 갖추기 시작한 경제 활동이 당대인들의 세계관에 변화를 초래했습니다.

흑사병의 악몽에서 벗어난 도시들은 재건에 온 힘을 쏟았습니다. 맨 처음 전염병이 창궐했기에 수습 또한 빨랐던 피렌체는 견직물 산업을 중심으로 도시를 다시 일으켜 세우기에 나섰습니다. 그런 도시에 성지 순례객과 상인이 찾아오기 시작했습니다. 피렌체에 온 외국인을 상대로 환전상이 등장했고, 수공업에 의존하던 도시 경제는 상업을 중심으로 재편되었습니다. 은행업자, 비단 상인, 모직업자, 의류업자, 의사, 약재상 등 부유한 직업군이 형성되었고, 정당한 노동 활동을 보장받기 위한 크고 작은 규모의 노동조합과 길드(guild)도 조직되었습니다. 인

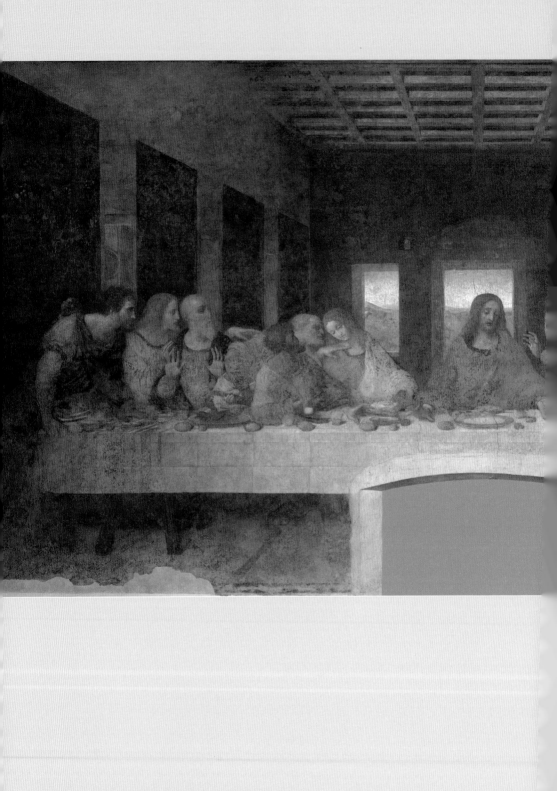

다 빈치, <최후의 만찬>,
1495~1497년, 회벽에 유채와
템페라, 460×880㎝, 산타마
리아 델라 그라치에 성당

구 4만 명의 15세기 피렌체는 다양한 상업 활동으로 도시의 활기를 되찾았습니다.

물건을 사고팔면서 사람들은 점점 생각이 합리적으로 바뀌었습니다. 어떻게 하면 좀 더 이익을 남길까 골몰했지요. 더 많은 이익을 얻기 위해 계획하고, 장부와 계약서 등의 기록물을 남겼습니다. 인간의 능력을 점차 금전적 가치로 환산해 생각하게 되었습니다. 비정한 물질주의가 도시에 확산되었습니다. '소유가 꼭 나쁜 것일까?' 중세 시대에는 죄악시하던 소유의 개념도 다시 생각하게 되었지요. 더 나아가 바다 건너온 다른 나라의 진귀한 물건을 수집하려는 욕망도 커졌습니다. 변화된 시대는 미술에도 영향을 주었습니다.

카를로 크리벨리(Carlo Crivelli, 1430?~1495)의 〈성 에미디우스가 있는 수태고지〉는 아스콜리에 있는 교회 내부 장식을 위해 제작된 것입니다. 그림에는 무릎을 꿇은 마리아가 등장합니다. 그 앞에는 천사 가브리엘과 아스콜리의 수호성인 성 에미디우스가 함께 앉아 있습니다. 마리아에게 하나님의 아들을 낳을 것이라는 말을 전하러 온 것이지요. 그런데 진귀한 물건이 그림에 가득합니다. 이스탄불에서 온 융단도 있고, 프랑스산 태피스트리도 있습니다. 베네치아의 특산품인 유리 제품도 있고, 중국에서 건너온 도자기도 있군요. 수태고지라는 종교적 주제에 합리적인 경제 활동으로 한층 풍요로워진 사회 분위기를 더한 그림은 새로운 시대가 왔음을 알려 줍니다. 신과 함께 이윤도 찬미하는 시대였지요.

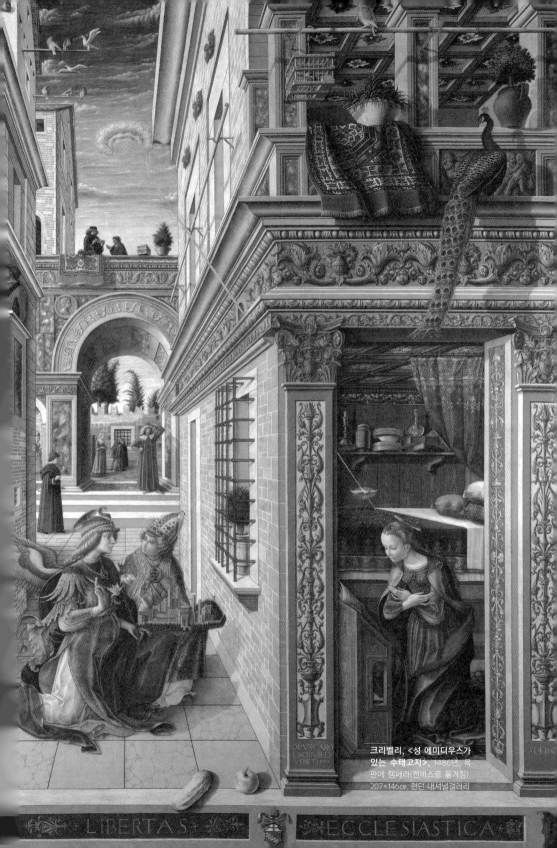

크리벨리, <성 에미디우스가 있는 수태고지>, 1486년, 목판에 템페라(캔버스로 옮겨짐), 207×146㎝, 런던 내셔널갤러리

LIBERTAS · ECCLESIASTICA

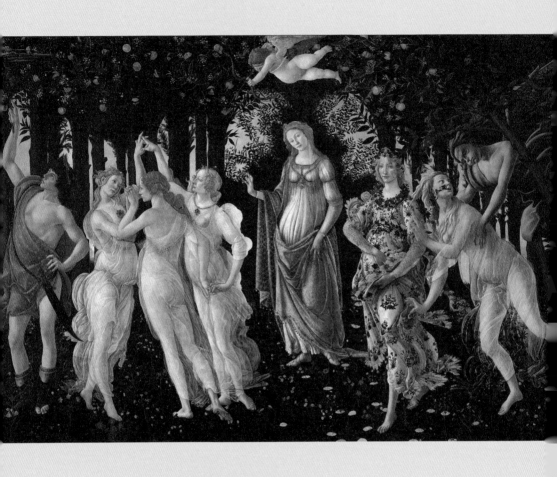

보티첼리, <봄>, 1477~1478년경,
목판에 템페라, 203×314cm, 우피치
미술관

메디치가, 미술로 역사에 길이 남다

경제 부흥과 함께 15세기 피렌체는 과거의 영광을 '다시(Re) 살리고자(naissance)' 하는 분위기로 가득찼습니다. 피렌체 시민들이 되살리려던 것은 다름 아닌 그리스·로마의 정신이었습니다. 이런 생각은 당대를 그리스·로마 이래 가장 위대한 시대로 여긴 시민들의 자부심에서 비롯되었습니다.

자신감 넘치는 피렌체에 자본력을 갖춘 가문이 등장했습니다. '피렌체의 왕 아닌 왕'이라 불린 메디치 가문이었지요. 메디치가는 모직업과 은행업으로 성공한 가문이었습니다. 메디치가는 고대를 이상으로 새로움을 창조하려는 이들에게 엄청난 재정적 지원을 아끼지 않았습니다. 인문, 철학, 과학, 건축 등 메디치가의 후원이 미치지 않는 곳이 없었습니다.

미술 분야도 예외는 아니었습니다. 메디치가는 재능 있는 미술가를 발굴하여 체계적인 수업을 받을 수 있는 환경을 제공했습니다. 또한 경제적으로 어려움을 겪는 미술가에게 농장과 땅을 주기도 했습니다. "우리 집안은 몰락하더라도 미술품은 남을 것이다." 메디치가가 미술품의 수집과 후원을 한 주요 목적 중 하나는 역사에 가문의 이름을 명예롭게 남기는 것이었습니다.

산드로 보티첼리(Sandro Botticelli, 1445?~1510)는 르네상스 미술의 최대 후원자 메디치가의 도움을 받은 미술가 중 한 명이었습니다. 그의 대표작 중 하나는 〈봄〉입니다. 봄의 여신이 오렌지 나무숲을 향해 사뿐사뿐 걸어오는 그림이지요. 왜 하필 오렌지 나무 숲에 봄이 찾아오는 것일

까요? 오렌지는 번영을 의미하는 메디치가의 상징입니다. '메디치가여 영원하라!' 번영의 숲에 새로운 생명까지 잉태한 봄의 여신이 이렇게 소리치는 것 같군요. 메디치가는 소망을 이룬 것 같습니다. 그의 그림이 메디치가의 전성기를 아름다운 그림으로 전하고 있으니 말입니다.

시대가 낳은 천재들

르네상스 시대 화가와 조각가들은 높은 신분 출신이 아니었습니다. 대부분 푸줏간과 양계장 등에서 유년 시절을 보냈거나, 농부나 이발사를 아버지로 두었습니다. 당시 예술가 지망생들은 공방에서 교육받았습니다. 르네상스를 이끈 세 명의 천재도 예외는 아니었지요. 다 빈치, 미켈란젤로 부오나로티(Michelangelo Buonarroti, 1475~1564), 라파엘로 산지오(Raffaello Sanzio, 1483~1520)는 스승을 능가하는 재능을 인정받은 천재들이지만 시작은 여느 예술가 지망생과 다를 바 없었습니다. 미켈란젤로는 도메니코 기를란다요(Domenico Ghirlandajo, 1449~1494) 공방에서, 다 빈치는 안드레아 델 베로키오(Andrea del Verrocchio, 1435~1488) 공방에서, 라파엘로는 피에트로 페루지노(Pietro Perugino, 1450~1523?) 공방에서 각각 미술의 기초를 배웠습니다. 공방 중심의 공동 제작은 15세기 예술가들이 길드 조직으로부터 자유로워질 때까지 보편적인 작업 방식이었습니다.

15세기 이후 솜씨 있는 예술가들을 도시와 궁정으로 데려오려는 경쟁이 치열해졌습니다. 덩달아 예술가들의 사회적 지위도 향상되었습

니다. 이제 예술가의 지위는 인문학자들과 어깨를 나란히 할 정도로 높아졌습니다. 예술가의 신분 변화를 알 수 있는 전설 같은 일화들도 이 무렵 쏟아져 나왔지요. 황제 칼 5세가 당대의 거장 베첼리오 티치아노 (Vecellio Tiziano, 1488?~1576)가 떨어뜨린 붓을 주워 주며 영광이라고 말했다고 하지요. 또한 자존감 강했던 미켈란젤로는 '전투 교황'이라 불린 교황 율리우스 2세가 〈천지창조〉 제작비를 제때 주지 않은 것과 작업을 방해한 일에 불만이 담긴 서신을 보내기도 했습니다. 그런가 하면 다 빈치는 친밀한 관계를 유지한 프랑스 왕 프랑수아 1세의 품에서 최후를 맞았다고 전해집니다.

사회적 지위가 높아지면서 미술가 사이의 경쟁도 치열해졌습니다. '조각은 회화보다 한 단계 높은 차원의 예술'임을 주장한 조각가 미켈란젤로와 '미술에서 화가는 신'이라 강조했던 화가 다 빈치가 팽팽하게 맞섰습니다. 그런가 하면 미켈란젤로는 질투심에 머리를 쥐어뜯기도 했지요. 자기보다 여덟 살 어린 라파엘로가 완벽에 가까운 그림을 그려 냈기 때문입니다. 더없이 찬란한 르네상스를 이끌었던 세 명의 천재가 유독 관심을 두었던 것이 있습니다. 경쟁 사회의 최대 무기인 독창성이었지요.

르네상스 시대 이전 화가들은 자신의 그림을 개인의 소유물로 생각하지 않았습니다. 건축가가 설계한 성당과 조각가가 완성한 조각을 교회와 공동체의 소유물로 간주한 것처럼 말이지요. 하지만 미술을 예술적 의도를 반영한 정신의 소유물로 간주하면서 상황이 달라졌습니다. 탁월한 성과를 낸 천재에게 사회가 열광하고, 독창성이 곧 그 예술가의

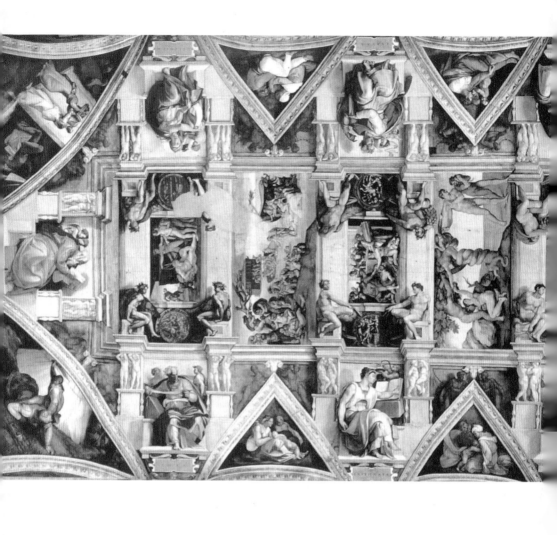

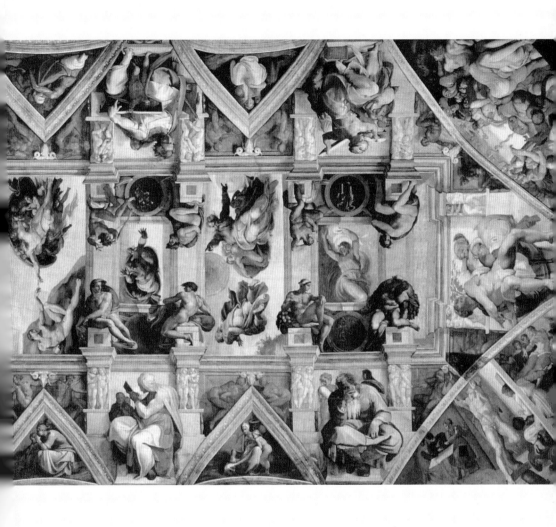

미켈란젤로, <천지창조>,
1508~1512년, 프레스코, 41.2
×13.2m, 바티칸박물관 시스
티나 예배당

능력으로 이해되면서 르네상스 시대의 미술가들은 하나의 꿈을 꾸었습니다. 가장 독보적인 천재가 되는 꿈이었습니다.

미켈란젤로의 인본주의

종교적 믿음은 중세의 토대였습니다. 세상 만물은 신의 증거로 여겨졌습니다. 하지만 르네상스 시대에는 세계의 비밀을 밝히는 데 인간의 이성이 동원되기 시작했습니다. 인간의 몸도 예외는 아니었지요. 르네상스 초기 인체 해부는 중세 시대와 마찬가지로 금지된 것이었습니다. 해부를 불미스러운 일로 간주했지요. 소수의 의사만이 종교의 허락을 받고 실시할 수 있는 것이 인체 해부였습니다. 그렇다고 해부를 포기한 것은 아니었습니다. 교수형을 당한 죄수의 무덤을 몰래 파헤쳐 해부학 실습을 하거나, 야심한 밤 시신을 앞에 두고 소묘 훈련을 하기도 했지요. 르네상스 시대의 미술가들은 해부학의 중요성을 잘 알고 있었습니다. 미켈란젤로도 그중 하나였지요.

뼈와 힘줄은 어떤 구조를 이루고 있을까. 손가락의 마디는 어떻게 생겼을까. 근육은 무슨 원리로 수축하고 또 팽창할까. 그는 고대 조각을 보며 궁금증을 해결하고자 했습니다. 하지만 충분치 않았지요. 그는 직접 인체를 관찰하고, 움직임을 반복적으로 스케치하고, 사체를 해부하는 것으로 문제를 해결했습니다. 이런 노고를 통해 얻은 해부학적 지식으로 그는 능수능란하게 인체를 표현하였습니다.

〈피에타〉는 그의 해부학적 지식의 성과입니다. 조각은 죽은 예수를

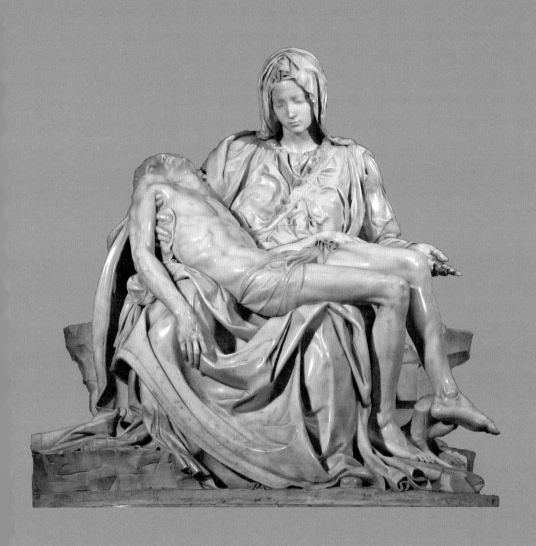

미켈란젤로, <피에타>, 1498~1499년,
대리석, 높이 175㎝, 산피에트로 대성당

안고 있는 마리아의 슬픔을 담고 있습니다. 그런데 장성한 아들의 주검과 애도하는 마리아의 모습이 마치 하나인 듯 자연스럽습니다. 그는 예수를 마리아의 넓은 무릎 사이에 위치시켰습니다. 예수의 죽음을 표현하기 위해 머리를 뒤로 젖히고, 팔을 축 늘어뜨렸지요. 비통함의 순간이지만 〈피에타〉는 전체적으로 안정감과 편안함을 제공합니다. 예수의 머리, 몸통, 다리 세 곳을 자연스럽게 굽혀 마리아의 품에 안긴 것처럼 구성했기 때문입니다.

미켈란젤로의 〈피에타〉는 종교적 주제를 다루지만 예수와 마리아를 한층 인간적인 모습으로 표현했습니다. 그의 〈피에타〉는 기독교적 가치와 인간 중심의 문화가 결합된 르네상스 미술의 전형을 보여줍니다.

다 빈치, 인간과 자연을 과학적으로 탐구하다

르네상스는 만능인의 시대였습니다. 지식이 광범위한 교양인은 당대의 이상이기도 했습니다. 다 빈치는 르네상스를 대표하는 만능인이었습니다. 오늘날 우리는 그를 〈모나리자〉를 그린 위대한 화가로 기억합니다. 하지만 그는 발명의 천재이기도 했습니다. 낙하산, 헬리콥터, 잠수함, 망원경, 운하, 인쇄기, 휴대용 폭탄 등 그는 새로운 물건이나 기술에 남다른 관심이 있었습니다. 실험을 즐긴 그는 해부학, 동물학, 식물학, 지질학에 두루 능통했습니다.

그는 지칠 줄 모르는 호기심으로 인간과 자연을 과학적으로 탐구했습니다. 그는 미술이 과학이나 수학과 긴밀하게 연결되어 있다고 확신

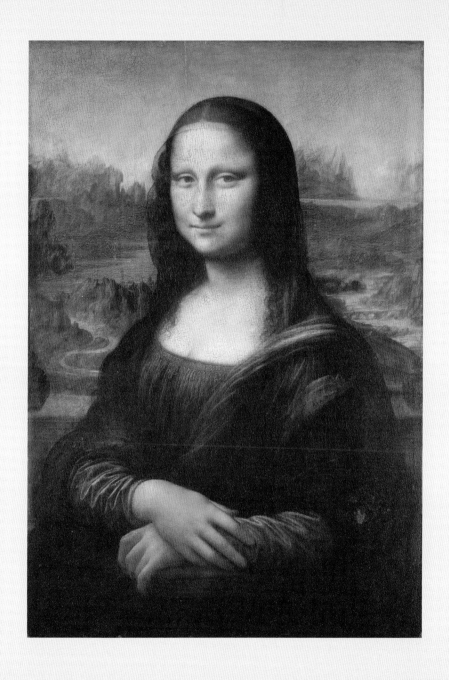

다빈치, <모나리자>, 15세기 경, 패 널에 유채, 77×53㎝, 루브르박물관

다빈치, <비트루비안 맨>, 1487년,
종이에 펜과 잉크, 34.3×24.5cm, 아카
데미아미술관

했습니다. 또한 화가는 눈에 보이는 세계를 파악해야 한다고 생각했어요. 그는 이를 위해 책 읽기를 쉬지 않았습니다. 자연 관찰과 탐구 실험도 병행했어요. 〈비트루비안 맨〉은 이런 탐구가 가져온 성취였습니다. 그는 고대 건축가인 비트루비우스의 비례 이론을 토대로 인체를 과학적으로 탐구했습니다. 해부와 탐구로 그는 인체 비례의 신비를 이렇게 풀어냈지요. 그가 발견한 창의적 비례법은 〈모나리자〉에도 적용되었습니다. 인체 골격의 수학적 비례는 그림에 사실감을 더했습니다.

다 빈치가 탐구한 것 중에는 방대한 관심사로 인해 결실을 보지 못한 것이 많았습니다. 미술에서도 상황은 크게 다르지 않았습니다. 〈모나리자〉를 비롯해 그가 완성한 그림은 스무 점 남짓입니다. 하지만 소묘는 10만여 점에 달했지요. 르네상스 이전 이런 소묘는 평가의 대상이 아니었습니다. 그저 채 완성되지 않은 미술품에 불과했습니다. 하지만 업적이 아니라 업적을 내는 인간의 능력을 중시한 르네상스 시대에는 달랐습니다. 미술가의 의도와 사상을 확인할 수 있는 소묘도 가치 있게 여겼습니다. 개인의 능력을 존중한 르네상스 시대, 다 빈치는 그저 끝맺음이 정확지 않은 변덕쟁이가 아니었습니다. 광범위한 영역에서 인간 능력의 최고치를 발휘한 르네상스 인이었습니다.

라파엘로, 고전과 고대를 부활시키다

르네상스 미술은 종교적 내용이 여전히 많았습니다. 변화라면 고대의 신화와 인간의 모습이 함께 그려지기 시작한 것이었어요. 라파엘로의

〈아테네 학당〉은 이런 시대의 변화를 반영하고 있습니다. 그림의 주문자는 교황 율리우스 2세였습니다. 교황은 인간의 정신세계를 표현할 철학을 주제로 그림을 의뢰했습니다. 화가는 고대 그리스의 위대한 철학자들을 그리는 것으로 주문에 응했습니다.

〈아테네 학당〉 중앙의 두 사람은 플라톤과 아리스토텔레스입니다. 오른쪽 손가락으로 하늘을 가리키는 사람은 플라톤입니다. 그는 이상주의자였습니다. 한편 손바닥을 땅을 향해 펼친 사람은 아리스토텔레스입니다. 그는 현실론자였습니다. 만물의 근원을 관념에서 찾은 플라톤과 달리 그는 현실에 진리가 깃들어 있다고 주장했습니다. 이밖에도 〈아테네 학당〉에는 만물의 근원을 숫자에서 찾은 피타고라스도 있고, 세상의 이치에 닿기 위해 기하학의 중요함을 상조한 유클리드도 있습니다.

화가는 고대 철학을 꿰뚫는 해박함을 갖추고 있었던 모양입니다. 등장인물의 자세와 배치를 통해 그는 고대 철학자들의 사상과 성향을 유감없이 보여 주니 말입니다. 물론 〈아테네 학당〉의 위대함은 그의 인문적 소양에만 있지 않습니다. 그의 예술적 상상력 또한 높게 평가받아야 합니다. 그런데 라파엘로는 자신의 모습까지 〈아테네 학당〉에 그려 넣었습니다. 이유가 무엇이었을까요? 고대를 동경하고, 고전을 부활시키고자 한 시대의 염원을 반영한 것이겠지요. 그는 그리스 철학의 위대함을 이렇게 자신을 포함한 당대의 모습으로 재탄생시켰습니다.

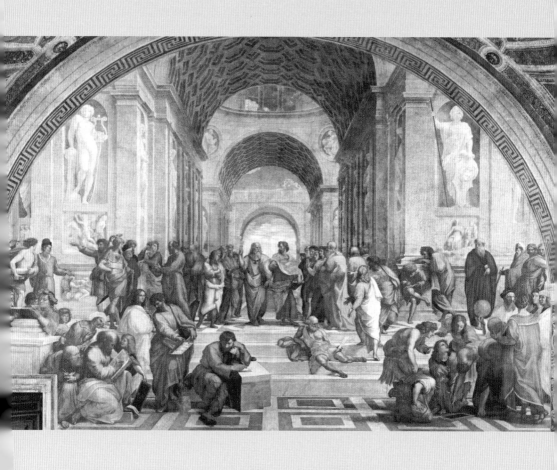

라파엘로, <아테네 학당>,
1509~1510년, 프레스코 벽
화, 579.5×823.5㎝, 스텐차
델라 세나투라

시대마다 인물이 달기 그려진 이유

이집트 미술과 그리스 미술의 인물 표현은 다릅니다. 이집트 미술은 어린아이 그림을 떠올립니다. 사실감이나 입체감이 두드러지지 않아서 얼마든지 따라 그릴 수 있을 것 같습니다. 하지만 그리스 미술은 사실적이지요. 숙련된 기술이 필요할 것 같습니다. 그렇다면 이집트인들은 그리스인보다 형상화하는 능력이 떨어졌던 것일까요?

그렇지 않습니다. 이집트 미술은 믿는 것을 표현하는 데 목적이 있었습니다. 죽음 이후의 계속되는 삶 같은 것들이지요. 믿음은 눈이 아닌 마음의 문제입니다. 그러니 굳이 사실대로 표현할 필요가 없었습니다. 한편, 그리스 미술은 보이는 것을 재현하는 데 목표를 두었습니다. 경험으로 알게 된 아름다움을 미술에서도 보고 싶어 했지요. 그래서 똑같이 그리거나 만드는 미술가를 최고로 여겼습니다.

어떤 의지가 미술에 담겨 있는지를 이해하는 것은 무척 중요합니다. 그것을 제대로 파악하지 않으면 미술을 오해할 수 있습니다. 사실성을 기준으로 이집트 미술이 그리스 미술에 비해 열등하다고 잘못 판단하는 것처럼 말이지요. 이집트 미술은 똑같이 그리기와 만들기를 못한 것이 아닙니다. 다만 그리스 미술처럼 사실적으로 형상화할 이유가 없어서 안 한 것입니다. 이집트 미술은 원칙에 따라 변함 없는 믿음을 드러내고자 했습니다. 그리스 미술은 경험을 토대로 설득력 있는 아름다움을 나타내고자 했고요. 이처럼 아름다움의 기준과 이상적인 비례는 시대마다 달랐습니다.

종교적 바로크 미술 1590년~1640년경

가톨릭의 권위,
미술로 회복하다

로마에서, 가톨릭 국가를 중심으로 전개된 흐름입니다.

종교 개혁 이후에 가톨릭은 떨어진 위상을 미술로 재정립하고자 하였지요.

웅장한 규모와 과장된 형식으로 종교적 열정을 세상에 전달하고자 했습니다.

　　　　　　　　　　　　　　1517년 10월 17일 독일 비텐베르크 성당 문에 커다란 종이 한 장이 등장했습니다. 작성자는 루터였습니다. 신학자이며 비텐베르크 대학교수였지요. 그는 교황청이 판매하는 면죄부를 공개적으로 문제 삼았습니다. 반박문을 채운 것은 95개에 달하는 면죄부 판매의 부당성이었습니다.

　　면죄부는 말 그대로, 죄를 지은 자가 받아야 할 벌을 없애 주는 증명서입니다. 용서를 돈으로 보장받는 셈이지요. 면죄부는 교황의 이름으로 발행되고, 왕과 주교, 고위 성직자와 귀족, 도시민과 상인들, 수공업자들이 샀습니다. 면죄부의 가격은 계층에 따라 달랐습니다. 가장 비싼 면죄부는 가장 싼 면죄부 가격의 25배에 달하기도 했습니다. 면죄부 판매의 역사는 9세기까지 거슬러 올라갑니다. 면죄부는 교황청의 주요 수

입원이었습니다. 성당 살림도 하고, 예배당을 넓히거나 수리하기도 했지요.

교황청, 용서를 팔다

루터의 95개 조 반박문이 등장할 무렵 교황청은 면죄부 판매에 박차를 가했습니다. 재정 상태가 매우 나빴기 때문이었어요. 당시 교황은 레오 10세였습니다. 그는 이탈리아 문예 부흥을 이끈 메디치 가문의 한 사람이었지요. 과연 예술을 사랑하고 후원한 가문 출신답습니다. 그는 로마를 아름다운 도시로 만들고자 했습니다. 막대한 돈을 도시에 쏟아부었고 재정 상태는 악화되었습니다. 이를 해결하기 위해 면죄부 판매량을 크게 늘렸지요. '주머니에 돈이 떨어지는 순간 영혼이 천국에 간다'며 성직자와 은행 대리인이 면죄부 판매에 적극 나서기도 했습니다. '과연 면죄부를 사서 구원받을 수 있을까? 성직자들에게 사람의 죄를 용서할 권한이 있을까?' 루터의 문제 제기는 이런 배경에서 비롯되었습니다.

교황청의 타락을 제기한 유럽 종교계의 갈등도 깊어만 갔습니다. 가톨릭을 여전히 지지하는 세력과 종교 개혁을 요구하는 움직임 사이의 갈등이었지요. 그리고 마침내 문제 해결을 위한 자리가 마련되었습니다. 하지만 종교적 충돌을 피하지 못한 채, 놀라운 결정이 내려졌습니다. 왕들이 종교를 자유롭게 선택할 수 있다는 것이었어요. 가톨릭과 루터파, 즉 개신교가 분리된다는 결정이었지요. 이 결정으로 교황청의 권위가 크게 손상되었습니다. 교황청은 실추된 권위를 미술의 힘으로 돌

파하고자 했습니다.

"무너진 위상을 어떻게 회복할까?" 교황은 노심초사했습니다. 그 방법은 논리와 이성으로 무장된 개신교와 달라야 했겠지요. 가톨릭은 미술가들을 불러모아 이렇게 명령했습니다.

'미술가들이여, 붓을 들어라. 가톨릭을 위하여!'

예배당엔 미술이 꼭 필요해

미술을 금지할 것인가, 수용할 것인가는 기독교의 해묵은 논쟁 주제였습니다. 기독교가 공인된 이후 예배 장소가 필요했습니다. 문제는 예배당의 장식이었습니다. 예배당을 신전처럼 그림과 조각으로 꾸미는 일을 두고 의견이 엇갈렸습니다. 반대의 목소리가 높았습니다. 미술로 표현된 신의 이미지가 일종의 우상 숭배를 부추긴다는 논리에서였지요. 이들은 우상을 섬기지 말라는 성경 말씀을 근거로 주장을 이어갔습니다.

찬성하는 의견도 있었습니다. 신을 그린 성화, 조각으로 만든 성상은 중세 시대 이래 종교를 교육하는 데 유용했다는 것이 근거였습니다. 기독교가 공인될 무렵, 신도 대부분은 글을 몰랐습니다. 그러니 성경을 이해하기는커녕 읽지도 못했지요. 찬성론자들은 미술이 이 문제를 해결할 수 있다고 주장했습니다.

성화와 성상을 둘러싼 논쟁 초기에는 종교 미술에 반대하는 목소리가 컸습니다. 하지만 시간이 흐르면서 이것을 허용하자는 쪽으로 상황

이 바뀌었습니다. 교육 목적을 위해 성화와 성상을 예배당 안과 밖에 둘 수 있다는 의견이 기독교의 기본 입장으로 수용된 것이지요.

교회에 미술은 필요없어

그러다가 가톨릭과 개신교가 분리되는 과정에서 이 문제가 다시 불거졌습니다. 개신교도들은 성화와 성상 등 화려한 미술로 교회를 장식하는 것에 거세게 반발했습니다. 그럼 개신교도들은 어떤 교회를 꿈꾸었을까요? 아마도 피터르 산레담(Pieter Saenredam, 1597~1665)의 〈하를럼의 흐로터 케르크 내부〉와 같은 교회의 모습이었을 것 같습니다. 산레담은 유럽 전역을 여행하면서 교회 건축에 예술적 관심을 두었던 네덜란드 화가입니다. 실내 풍경으로 남아 있는 흐로터 케르크는 네덜란드 하를럼 중심에 있는 교회입니다. 애초에 이곳은 가톨릭 교회로 설립되었습니다. 하지만 건축 기간이 늘어나는 동안 상황이 바뀌었습니다. 이 지역에 개신교도들이 늘어나면서 교회도 그들을 위한 곳으로 거듭났습니다. 그사이 개신교도들이 예배당을 장식한 그림과 조각을 공격하고 파괴했지요. 〈하를럼의 흐로터 케르크 내부〉에서 화려한 종교 미술은 찾아볼 수 없습니다. 화려한 미술이 제거된 교회의 분위기는 엄숙합니다. 그도 그럴 것이 텅 빈 교회 벽면에 걸 수 있도록 허용된 것은 고작 교인 가문의 문장 정도였으니까요.

개신교는 교회의 텅 빈 실내를 성스러운 음악으로 채웠지만, 가톨릭은 미술을 포기할 수 없었습니다. 사람들의 마음을 붙들어 둘 수단으로

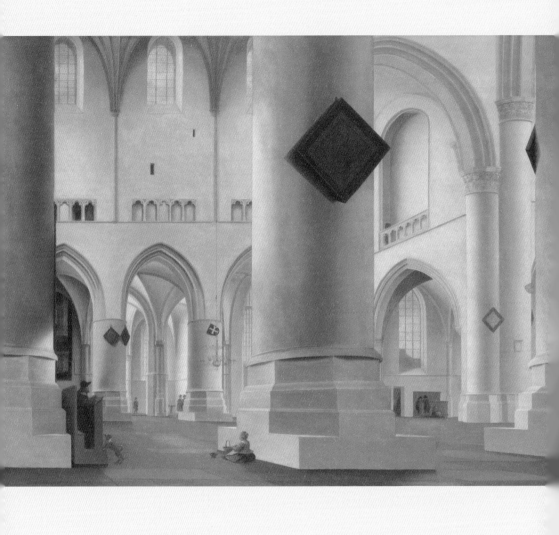

산레담, <하를럼의 흐로테 케르크 내부>,
1636~1637년경, 나무에 유채, 59.5×81.7cm,
런던 내셔널갤러리

미술만 한 것이 없으니까요. 가톨릭은 위기의 순간, 미술을 문맹자를 위한 성경으로 다시 불러냅니다. 종교 개혁 이후 교황청은 미술을 적극적으로 후원했습니다. 이런 미술을 '바로크 미술'이라 부릅니다. 이후 바로크 미술은 유럽 전역에서 지역에 따라 성격을 달리하며 17세기의 미술로 일반화되었습니다.

가톨릭의 용맹한 예술 전사, 루벤스

가톨릭이 미술에 바란 종교적 감동은 어떤 것이었을까요? 17세기 유럽 전역을 무대로 활동을 펼친 페테르 파울 루벤스(Peter Paul Rubens, 1577~1640)의 실감 나는 종교화에서 질문에 대한 답을 찾을 수 있습니다. 그는 부유한 개신교 집안에서 태어났습니다. 그의 아버지는 종교의 자유를 찾아 이사할 정도로 신앙심이 깊은 개신교도였습니다. 하지만 아버지가 돌아가실 당시 십 대였던 루벤스는 가톨릭교도로 성장했습니다. 그가 개신교도였다면, 인류에 길이 남은 그의 종교화도 탄생하지 않았을 것입니다. 루벤스는 자신의 특별한 재능을 빌려 종교적 위상을 회복하려는 교황청의 요구를 받아들였습니다.

루벤스는 당대의 인기 화가였습니다. 다양한 장르에 두루 탁월했습니다. 신화, 초상, 풍경 등 그의 예술적 재능이 닿지 않는 곳이 없었습니다. 장르와 주제는 달랐지만 그의 그림을 관통하는 일관된 미덕이 있었습니다. 바로 생동감이었지요. 그는 어떤 상황이든 바로 앞에서 펼쳐지는 것처럼 생생하게 표현해냈습니다. 〈마리아의 승천〉은 무려 4.5미터

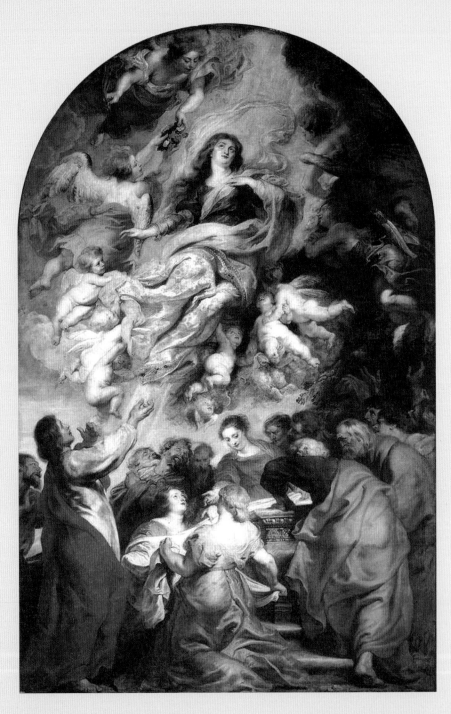

루벤스, <마리아의 승천>, 1620년,
목판에 유채, 490x325cm, 벨기에 안
트베르펜 노트르담 대성당

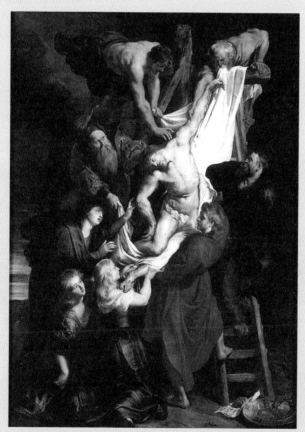

루벤스, <십자가에서 내려지는 그리스도>, 1611~1612년, 세 폭 제단화, 목판에 유채, 420x310cm(가운데) 420x150cm(양쪽), 벨기에 안트베르펜 노트르담 대성당.

가 넘는 높이입니다. 그림 위쪽에 마리아가 옷자락을 휘날리며 하늘로 오르고 있습니다. 규모가 크기 때문에 그림을 올려다볼 수밖에 없습니다. 게다가 마리아의 기적을 지켜보는 이들의 표정과 자세가 무척 실감 나게 표현되어, 금방이라도 화면 밖으로 쏟아져 내릴 것만 같습니다. 보는 이의 마음도 술렁입니다. 마리아가 하늘로 오르는 기적의 순간에 동참한 듯한 착각에서 비롯된 마음의 동요지요.

루벤스는 사람들의 마음을 움직이기 위해 화면을 대담하게 구성했습니다. 〈십자가에서 내려지는 그리스도〉는 제목처럼 예수가 십자가에서 내려지는 순간을 담았습니다. 시선을 사로잡는 것은 화면을 대각선으로 가로지르는 예수의 몸입니다. 예수의 몸을 감싼 하얀 천과 한쪽 발을 사다리에 걸친 채 그를 온몸으로 받아내는 사도 요한의 붉은 옷 또한 활력을 불어넣고 있습니다. 주제를 효과적으로 전달하기 위해 그는 색채를 과감하게 사용하기도 했습니다. 서로 다른 성질의 색채들로 그림에 특유의 속도감과 힘을 부여한 것이지요. 그는 〈십자가에서 내려지는 그리스도〉 아래쪽에 예수의 수난을 상징하는 면류관, 예수의 몸에서 제거한 못, 식초에 적신 빵 등을 꼼꼼하게 그려 넣었습니다. 그럼에도 '십자가에서 내려지는 그리스도'라는 하나의 사건에 온전히 집중하게 합니다. 루벤스는 이처럼 종교적 사건을 현장감 넘치는 상황으로 재구성했습니다. 그는 로마 교황청의 명예를 위해 싸우는 용맹한 예술 전사였지요. 탁월한 예술적 전략을 구사하며 매번 승전보를 가져다줄……

궁정적 바로크 미술 _{1625년~1715년경}

절대 군주,
미술을 독점하다

〰〰〰

절대 왕정 시기, 유럽 각국의 권력자들은 미술로 절대 군주의 권력과

위엄을 드러내고자 했습니다. 절대 군주들이 임명한 궁정 화가들은

때로는 풍부한 색조와 역동적 화면 구성으로, 때로는 어두운 색조와 장엄한 분위기로

충실하게 그 역할을 수행하였습니다.

종교 개혁기 유럽 사회는 변화의 시기였습니다. 가톨릭과 교황에 집중되어 있던 힘이 약해지고, 왕의 권한이 강해졌습니다. 국가의 모든 권력이 왕에게 집중되는 절대 왕정이 출현했지요.

그동안 세금 걷는 일은 영주들의 권한이었습니다. 그런데 영주들이 다스리던 영토가 하나로 합쳐지자, 관리들이 세금을 걷게 되었습니다. 관리들은 왕이 직접 뽑았지요. 그들이 왕에게 얼마나 충성했을지는 보지 않아도 짐작할 수 있습니다. 왕이 군대도 조직했습니다. 국가를 안전하게 보호하기 위한 것 외에, 혹시 모를 반란에 대비해 자신을 호위하게 하려는 목적도 있었습니다.

그렇다면 관리와 군대에 지급할 월급도 만만치 않았겠군요. 월급은

백성에게 걷은 세금으로 주었습니다. 더 많은 세금이 필요해졌지요. 왕은 상인들에 주목했습니다. 경제 활동이 활발해져 상인들의 이윤이 늘어나면 세금도 더 많이 걷을 수 있을 것으로 생각했어요. 왕은 상인들을 존중하는 정책을 마련했고, 상인들은 이런 왕에게 박수를 보냈습니다. 관리와 군대, 그리고 상인들의 지지를 얻은 왕의 정치적 영향력은 날로 커져만 갔습니다. 여기에 왕의 위상을 드높이는 사상도 등장했습니다. 왕의 권력은 신에게서 비롯되었다는 '왕권신수설'이 바로 그것이었습니다. 이런 시대 분위기 속에서 "나는 영국과 결혼했다"는 말로 유명한 영국의 엘리자베스 1세와 "짐은 곧 국가다"라는 말로 잘 알려진 프랑스의 루이 14세를 비롯한 절대 군주들이 출현했습니다.

독창적인 궁정 화가, 벨라스케스

절대 군주들은 가톨릭처럼 미술로 강화된 왕권을 드러내고자 했습니다. 이 일은 궁정 화가들의 몫이었습니다. 절대 군주들의 후원을 받은 궁정 화가들은 미술가를 넘어 문화 전반의 행정에 관여하기도 했습니다. 때문에 궁정 화가는 여느 미술가보다 경제적으로 넉넉하고, 사회적 신분도 높았습니다.

그런 화가로는 디에고 벨라스케스(Diego Velazquez, 1599~1660)가 대표적입니다. 그는 스물네 살에 스페인 왕실의 공식 화가로 발탁되었지요. 탁월한 초상화 실력 때문이었어요. 절대 권력을 쥔 스페인 군주 펠리페 4세는 그를 총애했습니다. 편안히 작업할 수 있는 커다란 작업실

을 마련해 주는가 하면, 틈날 때마다 그가 작업하는 과정을 지켜보기 위해 그의 작업실 열쇠를 가지고 다녔다고 하지요. 여기에는 펠리페 4세의 전용 의자까지 놓았다고 해요. 그를 이렇게 융숭하게 대접한 스페인 왕실은 그에게 좋은 학교이기도 했습니다. 이곳에는 미술관처럼 거장들의 미술품이 많이 소장되어 있었어요. 그는 이러한 환경을 자신의 타고난 재능을 더욱 발전시킬 기회로 삼았습니다. 선배 미술가들의 작품을 직접 보고 익히며 자신만의 예술 세계에 깊이를 더했지요. 좋은 조건에서 그림을 그릴 수 있다고 해서 마냥 자유로운 것은 아니었습니다. 펠리페 4세의 뜻을 잘 헤아려 소재를 선택하고, 적절히 표현해야 했으니 예술적 제약도 많았지요. 그런데도 그는 이런 한계를 가뿐히 뛰어넘었습니다. 그는 절대 군주의 요구에 충실하면서도 독창적인 예술 세계를 완성한 특별한 궁정 화가였습니다.

그림에 왕실의 위엄을 담다

벨라스케스가 궁정 화가로서 얼마나 충실했는지는 그가 그린 왕실 사람들의 초상화를 보면 알 수 있습니다. 그는 인물을 실제보다 근사하고, 위엄 있게 표현하는 데 온 힘을 다했습니다. 펠리페 4세는 이마가 넓고, 턱이 많이 튀어나왔습니다. 유난히 얼굴이 길었지요. 펠리페 4세만 그런 건 아니었습니다. 스페인 왕실은 안전한 권력 계승을 위해 친인척 간 결혼이 잦았습니다. 턱이 심하게 나온 것은 근친혼의 폐해로 짐작되기도 하지요. 펠리페 4세는 아랫니와 윗니가 맞물리지 않아 음식을 잘

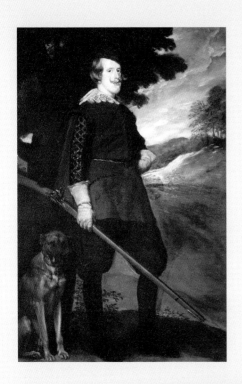

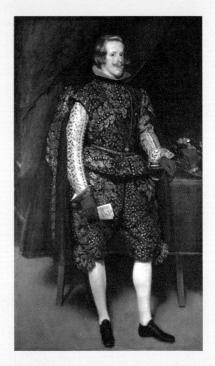

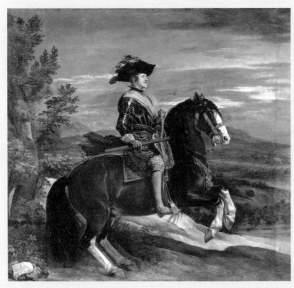

▲◀벨라스케스, <사냥꾼 모
습을 한 펠리페 4세의 초상>,
1632~1633년, 캔버스에 유채, 126
×191㎝, 프라도미술관
▲▶벨라스케스, <갈색과 은
색 옷을 입은 펠리페 4세>,
1631~1632년 경, 캔버스에 유채,
195×110, 런던 내셔널갤러리
◀벨라스케스, <펠리페 4세 기
마상>, 1634~1635년, 캔버스에 유
채, 303.5×317.5㎝, 프라도미술관

씹을 수 없을 정도였다고 합니다. 하지만 벨라스케스가 그린 여러 점의 펠리페 4세 초상화에는 그런 결점이 잘 드러나지 않습니다. 아마도 수염이나 모자 등의 보조 장치와 얼굴 각도를 조정하는 방법을 동원하여 튀어나온 턱에서 보는 이의 시선을 분산시키는 방법을 열심히 연구했을 것입니다. 펠리페 4세는 스페인 왕실의 약점을 예술적으로 잘 해결한 그를 신뢰했고, 그의 미술을 좋아했습니다.

벨라스케스는 왕실의 사랑과 귀여움을 독차지한 왕자와 공주도 여러 차례 그렸습니다. 초상화 속 왕자 발타자르는 남달라 보입니다. 왕자가 말을 타고 달리기 훨씬 전인 걸음마를 막 뗀 어린아이일 때부터, 소년으로 성장하여 사냥을 나가게 된 때까지를 일관되게 특별한 모습으로 초상화에 담았습니다. 그중 난쟁이와 함께 있는 세 살 무렵의 '발타자르 카를로스 왕자'는 늠름해 보이기까지 합니다. 그 모습에서 열일곱 살 천연두로 생을 마감할 비극적 운명의 전조는 찾아볼 수 없습니다. 화가는 어린 왕자의 위엄을 강조하기 위해 초상화에 등장인물 한 명을 추가했습니다. 왕자의 놀이 친구처럼 보이는 딸랑이를 든 난쟁이였지요. 그는 왜 신체적 단점이 한눈에 드러나는 난쟁이를 왕자 앞에 배치했을까요? 그가 왕자의 초상화에서 강조하려던 것은 스페인 왕실의 위대한 혈통이었습니다. 그것은 강인하고, 변치않을 권력에 대한 펠리페 4세의 염원이기도 했을 것입니다.

그가 그린 초상화는 스페인 왕실의 이상적인 품격을 전하는 데 그치지 않았습니다. 그는 1653년부터 일정한 간격을 두고 마르가리타 공주의 성장 과정을 초상화에 담았습니다. 덕분에 우리는 공주의 성장 과정

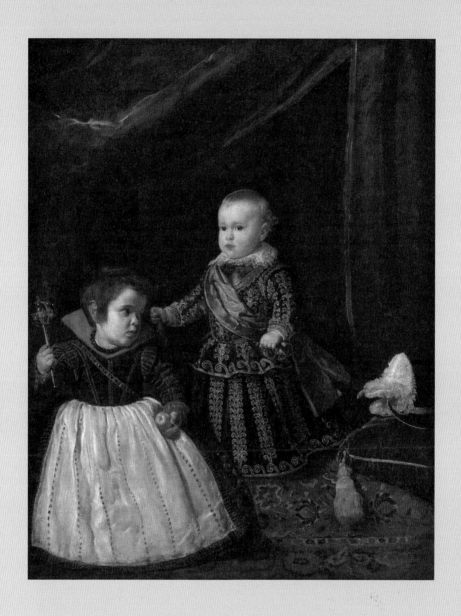

벨라스케스, <난쟁이와 함께 있는
발타자르 카를로스 왕자>, 1631년,
캔버스에 유채, 128×102㎝, 보스턴
미술관

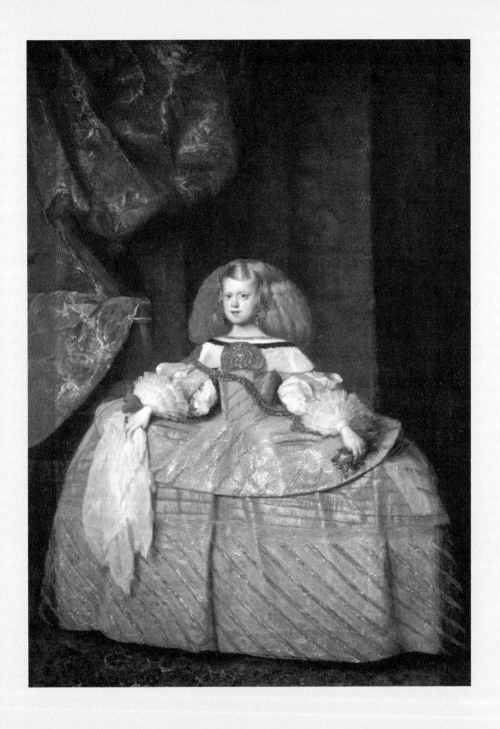

벨라스케스&마소, <핑크색 드레스를 입은 마르가리타 공주>, 1660년, 캔버스에 유채, 212×147cm, 프라도미술관.

을 초상화로 확인할 수 있지요. 공주의 초상화는 화가가 타계한 해인 1660년에도 계속 그려졌습니다. 그가 마지막으로 그린 것으로 알려진 〈마르가리타 공주〉의 초상은 그가 구상하고, 제자였던 후안 마소(Juan Mazo, 1612~1667)가 완성한 것으로 추정되고 있습니다.

이처럼 평생 벨라스케스가 집중적으로 그린 마르가리타 공주의 초상화는 단순히 스페인 왕실에 보관하는 성장 앨범의 용도가 아니었습니다. 절대 군주가 강력한 왕권 유지를 위해 신경 써야 할 것 중 하나는 이웃 나라와의 관계입니다. 스페인은 오스트리아와 좋은 관계를 유지하기 위해 노력했지요. 양국 간의 결혼도 우호적 관계를 지속하려는 방편이었습니다. 한 나라에서 공주가 태어나면 이웃 나라의 왕비 후보가 되는 일은 자연스러웠습니다. 마르가리타 공주도 일찍이 오스트리아의 레오폴트 1세와 결혼이 예정되어 있었습니다. 그가 그린 여러 점의 마르가리타 공주의 초상화는 오스트리아 시댁에 보여주기 위한 용도였습니다. 그러니 초상화에는 미래의 며느리가 건강하게 잘 자라고 있다는 것이 명확히 담겨야 했겠지요. 하지만 붉고, 푸른 드레스를 갈아입으며 초상화에 등장한 공주의 인생은 슬프게도 일찍 막을 내렸습니다. 열다섯 살에 오스트리아의 왕비가 된 마르가리타 공주는 스무 살에 요절했습니다. 약혼 당시 펠리페 4세가 딸에게 선물한 35캐럿짜리 푸른 다이아몬드와 레오폴트 1세와의 사이에서 낳은 네 명의 아이 중 유일하게 살아남은 한 명의 자식을 세상에 남겨 둔 채 말이지요.

시민적 바로크 미술 1630년~1670년경

우뚝 선 시민,
미술의 주체가 되다

17세기 네덜란드는 인류 최대의 황금기였습니다.

정치적 독립으로 종교의 자유와 경제적 번영을 누리게 된 시민들이 사회의 주역이 되었지요.

개신교와 실용주의 정신을 토대로 시민의 일상과 관련된 초상화, 장르화, 정물화 등

미술의 장르가 다양화되었습니다.

17세기 중반까지 네덜란드는 스페인의 통치를 받고 있었습니다. 가톨릭 국가였던 스페인은 종교의 자유를 허락하지 않았습니다. 그뿐만 아니라 해운업 등에 깊게 관여하며 네덜란드 경제를 통제하려 했어요. 이러한 지배 방식에 대항하여 네덜란드는 독립을 요구하였습니다. 자그마치 80년 동안 투쟁이 계속되었습니다. 마침내 1648년 네덜란드는 베스트팔렌 조약에 의해 독립 국가로 인정받기에 이르렀습니다.

시민의, 시민을 위한, 시민에 의한 미술이 시작되다

네덜란드 독립의 주역은 경제력을 갖춘 시민들이었습니다. 스스로

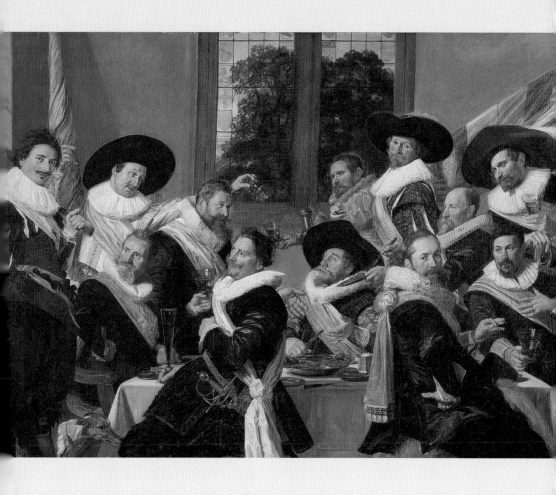

할스, <하를럼의 성 아드리아누
스의 시민군 연회>, 1627년, 캔버
스에 유채, 183×266.5㎝, 프랑스
할스 미술관

독립을 이뤄낸 시민들은 자신감이 넘쳤습니다. 서로의 노고를 위로하며 들뜬 분위기로 독립의 기쁨을 마음껏 누렸습니다. 프란스 할스(Frans Hals, 1581~1666)의 〈하를럼의 성 아드리아누스의 시민군 연회〉를 비롯하여 여러 화가들이 쾌활한 신생 공화국 네덜란드의 분위기를 담았습니다. 동지애로 똘똘 뭉친 시민군은 독립 이후에도 해체되지 않았습니다. 시민군은 주변 국가와의 전쟁에 맞서 싸웠습니다. 또한 자신들이 사는 도시의 안전을 책임지기도 하였습니다. 신설된 시민단체들의 면면은 당시 제작된 단체 초상화를 통해 확인할 수 있습니다.

시민들의 주인의식으로 17세기 네덜란드는 그 어느 때보다 활기찼습니다. 넘치는 활력이 닿지 않은 곳이 없을 정도였지요. 농업, 어업을 비롯하여 해상 무역에 이르기까지 눈부시게 발전했습니다. 인류 역사상 가장 오랫동안 호황을 누린 시대가 시작된 거지요. 유럽에서 선박을 가진 사람의 5분의 4가 네덜란드 사람일 정도였습니다. 국민소득 수준도 유럽 국가 중 최고였지요.

부유하고 책임감 강한 시민들은 황금시대의 중심 세력이었습니다. 높아진 생활 수준은 미술에도 영향을 끼쳤습니다. 시민들이 미술품의 주요 고객으로 등장한 것이었어요. 미술품을 넉넉함과 안락함의 상징으로 여기기도 했습니다. 시민들은 미술품을 주문하고 구매했습니다. 선술집, 여관 같은 곳에서 미술품 경매가 진행되기도 했습니다. 덩달아 미술품의 크기가 작아졌습니다. 시민들은 성당이나 왕실이 아닌 가정이나 일터에 걸어 둘 용도로 그림을 샀으니까요. 또한 시민들의 취향은 성직자나 군주들과 달랐습니다. 시민들은 자신의 초상, 시대의 풍경을 그림

에 반영하기를 원했습니다. 17세기 네덜란드 미술은 오로지 시민의, 시민을 위한, 시민에 의한 것이었습니다.

검소하게, 항상 욕망을 경계하라

네덜란드 미술 시장의 새로운 구매자인 시민 대부분은 개신교도였습니다. 개신교도들은 가톨릭이 권장한 감동을 주는 종교화에 부정적이었습니다. 과시하려는 듯한 커다란 규모와 화려하게 장식한 종교 미술을 사려는 시민은 없었지요. 종교 미술을 우상 숭배라 비난했습니다. 특정한 날, 특별한 장소에 가서 기도하는 것만이 참된 신앙생활이라 여기지도 않았습니다. 대신 근면하고 검소한 생활이 신의 뜻이라 생각했고, 가정을 신앙의 중심으로 삼았습니다. 이들에게 가정은 교회와 다르지 않았어요. 미술은 가정의 실내 풍경을 소재로 삼았고, 집안에는 그러한 미술 작품이 걸렸습니다. 시대의 윤리를 반영하고, 일상을 찬양하는 그림이 많았지요.

신앙의 구심점인 가정에서 안주인의 역할은 중요했습니다. 미술 세계에서 안주인들은 현실 세계 만큼이나 분주합니다. 윤택한 시민들의 집에는 하녀들이 있었지만, 안주인은 집안일을 함께했습니다. 하녀와 함께 음식을 장만하고 청소했지요. 살림은 화목하고 신앙심 가득한 가정의 신성한 노동이었어요. 피터르 더 호흐(Pieter de Hooch, 1629~1684)의 〈식료품 저장실〉에서 우리는 검소함과 깨끗함이 돋보이는 네덜란드 가정의 실내 풍경을 엿볼 수 있습니다. 어머니와 딸도 만날 수 있지요. 〈식

료품 저장실〉은 평범한 일상의 한 장면처럼 보입니다. 하지만 모녀에게 지금 이 순간은 매우 특별한 교육의 시간일 것입니다. 여자아이들은 미래의 안주인입니다. 어머니는 딸들에게 먼 훗날 가정을 이끌어 나가는 데 필요한 일들을 가르쳤지요.

출산과 양육 또한 안주인이 챙겨야 할 일이었습니다. 이 시기는 양육에 대한 사회적 관심이 부쩍 늘어났어요. 부모와 함께 아이는 가정, 즉 작은 교회의 소중한 구성원으로 인정되었거든요. 어머니는 아이가 튼튼하게 자라도록 모유를 수유하고, 식사를 챙겼습니다. 여기에 하나 더 중요한 일은 글을 가르치는 것이었습니다. 글을 깨쳐야 성경을 읽을 수 있고, 성경을 읽음으로써 아이가 건전한 신앙인으로 자랄 수 있으니까요.

교육 기관인 학교도 만들어졌습니다. 얀 스테인(Jan Steen, 1626~1679)의 〈학교 선생님〉은 당시 어수선한 학교 분위기를 사실적으로 전달하고 있습니다. 학생들의 연령대는 무척 다양해 보입니다. 흥미로운 것은 선생님 손에 들린 체벌 도구입니다. 주방에서나 유용할 법한 나무로 만든 스푼이 체벌에 동원되었군요. 가정에서 어머니의 양육 목적이 그러했듯 학교에서 선생님의 가르침도 종교적 삶에 초점이 맞춰 있었습니다. 아이들이 종교적 가치를 익히고, 품성을 기르는 것이 목적이었지요. 바람직한 신앙인으로 교육하기 위해서라면 체벌까지도 권장되었습니다. 당대인들의 평범한 일상은 매 순간 예배와 기도로 채워졌습니다.

이 시기에는 유독 포도주를 마시는 여인이 캔버스에 자주 등장합니다. 간혹 홀로 술을 홀짝거리기는 여인도 있지만 이성들이 함께인 경우

가 대부분입니다. 예로부터 포도주에 대한 생각은 극과 극을 오갔습니다. 마음을 즐겁게 하고, 예술가들에게 영감을 준다 하여 좋은 음료로 여기는가 하면, 사악한 것으로 간주하기도 했습니다. 포도주를 마시고 흐트러진 마음이 폭력과 음탕함을 불러일으킨다는 이유에서였지요. 그렇다면 17세기 네덜란드 사람들은 포도주를 어떻게 생각했을까요?

당시 네덜란드에서는 포도주뿐 아니라 술 마시는 행동은 가치 없고, 저속한 행동이라고 생각했어요. 술 마시기를 경계하고, 비난하는 그림과 책이 제작되기도 했습니다. 음주 행위는 천벌을 받아 마땅한 죄악으로 표현되었고, 술집은 악마의 집에 비유되었습니다. 다툼, 간음 같은 불미스러운 사건과 사고가 음주에서 비롯된다는 생각에서였습니다. 술마시는 것을 못마땅하게 여겼으니 여성의 음주에 대해서 어떻게 생각했을지 추측은 어렵지 않습니다.

17세기 네덜란드에서 포도주 마시는 여인이 즐겨 그려진 까닭도, 음주에 대한 당시 사회상을 반영하고 있습니다. 요하네스 페르메이르 (Johannes Vermeer, 1632~1675)의 〈포도주 잔을 든 여인〉에는 술을 매개로 여인의 환심을 사려는 남성 두 명이 등장합니다. 한 명은 뒤쪽에 있는 탁자에 앉아 팔을 괸 채 초조해 하고 있고, 다른 한 명은 여인에게 접근해 능수능란하게 사랑을 중재 중입니다. 여인은 그런 상황이 싫지만은 않은 모양입니다. 만면에 미소를 머금은 것을 보면 말이지요. 그런데 여인을 향한 준엄한 경고가 그림 속에 숨어 있습니다. 여인의 맞은편에 살짝 열린 창문이 보입니다. 색유리로 장식된 창문의 네 잎 클로버 안에는 여신이 있습니다. 직각자와 굴레를 든 절제의 여신 '템페란티아'입니

페르메이르, <포도주 잔을 든 여인>,
1659~1660년, 78×67.5㎝, 캔버스에 유
채, 헤어초크 안톤 울리히 미술관

다. 포도주를 사이에 두고 여인의 마음이 흔들리려는 순간을 포착한 〈포도주잔을 든 여인〉이 조용히 권하는 것은 술이 아니라, 정도를 넘지 않는 절제하는 삶이었습니다.

풍요로운 시대의 혜택을 받지 못한 미술가

황금시대, 네덜란드 미술 시장은 재력 있는 주문자가 넘쳐 났습니다. 당시 네덜란드 전체 인구 중 3분의 2가 미술품을 가지고 있을 정도였지요. 경제력의 정도에 따라, 필요한 목적에 따라 소장품은 가지각색이었습니다. 실내 장식용으로 비싸지 않은 그림들이 팔리기도 했습니다. 미술 역사에 빛나는 몇몇 미술가들은 집집마다 미술품이 걸려 있던 시기를 살다 갔습니다. 하르먼스 판 레인 렘브란트(Harmensz van Rijn Rembrandt, 1606~1669)와 〈진주 귀걸이를 한 소녀〉로 널리 알려진 페르메이르가 대표적입니다. 풍요롭던 시절, 이들도 축복받은 삶을 살았을까요?

그렇지 않습니다. 평화의 시기를 전쟁처럼 살다간 사람이 있는가 하면, 온기 가득한 시대에도 추위에 떨다 간 사람들이 있는 것처럼요. 시대의 영광과 번영은 미술가들의 삶까지 충분히 깃들지 못했습니다.

렘브란트는 밀을 밀가루로 만드는 제분업을 하던 중산층 집안 출신입니다. 부유한 가정에서 유년을 보냈어요. 예술적 재능으로 일찍이 20대에 '화가'로 이름을 알렸지요. 미술 수집가와 애호가들이 그림을 주문하기 위해 북새통을 이루었어요. 덕분에 그는 경제적으로 부족함이 없

었습니다. 그의 삶에 넉넉함을 더하는 일은 또 있었어요. 결혼이었지요. 아내가 사회적 지위가 높은 집안 출신이었거든요.

개신교도였던 렘브란트는 비록 초상화로 명성을 얻었지만 성경에서 예술적 영감을 얻었습니다. 그렇다고 그가 모범적인 신앙인이었던 것은 아닙니다. 검소함을 소중하게 여긴 개신교도들과 달리 그는 호화로운 저택에 살았고, 값비싼 물건들을 수집하는 취미를 가지고 있었습니다. 외국의 진귀한 물건을 보면 가격은 신경 쓰지 않고 사들였지요.

그러던 중에 그의 예술적 위상에 치명적인 사건이 벌어졌어요. 단체 초상화 〈야경〉이 주문자들의 마음에 들지 않아 벌어진 일이었습니다. 그가 시도한 새로운 형식의 단체 초상화는 시대를 앞서 있었습니다. 주문자들은 〈야경〉을 이해하지 못했고, 그에게서 멀어졌지요. 미술 시장에서 그의 입지는 크게 흔들렸습니다. 그런데도 그의 수집 취미는 중단되지 않았습니다. 결과는 파산이었어요. 이후 그는 배고프고 쓸쓸한 말년을 보내다 초라한 집에서 외롭게 최후를 맞이했습니다. 빈민가에서 타계한 그는 유산으로 낡은 성경책 한 권을 남겼습니다. 하지만 그것이 전부가 아닙니다. 당대에 이해받지 못해 빛을 보지 못한 그의 걸작들은 인류의 유산으로 남았지요.

페르메이르도 중산층 출신이었습니다. 아버지는 네덜란드 상업 도시 델프트에서 여관을 운영했어요. 유럽 각국으로 수출할 최고급 도자기가 도시의 주요 거래 품목이었습니다. 무역으로 외국 상인들이 즐겨 찾던 고향을 그는 〈델프트 풍경〉에 담기도 했습니다. 이곳에서는 미술품 거래가 왕성했습니다. 그의 아버지도 미술품을 사고파는 일을 했지요. 화

렘브란트, <야경>, 1642년, 캔버
스에 유채, 363×437㎝, 암스테르
담 국립미술관

가로 큰 명성을 얻지 못한 그에 대한 기록은 많지 않습니다. 몇몇 기록들 사이의 빈칸을 추측해 볼 뿐이지요. 아마도 그는 아버지가 살아 계실 때 여관 운영과 미술품 사업을 도왔을 것으로 짐작됩니다.

아버지가 사망하면서 그의 삶은 전환의 계기를 맞이했습니다. 아버지가 돌아가시고 1년 뒤인 1653년, 그는 화가가 되기로 합니다. 그리고 같은 해 결혼도 했습니다. 당시 호황이던 미술 시장에서 미술가들의 경쟁은 치열했어요. 이름 있는 미술가들에게 주문이 집중되었지요. 상대적으로 이름이 알려지지 않은 미술가들 사이의 경쟁도 치열했습니다. 20대에 화가의 길로 접어든 그의 경제 사정은 불안정하기 그지없었습니다. 게다가 그에게는 부양해야 할 가족까지 있었습니다. 자그마치 아이가 열한 명이었다고 전해집니다. 주문받은 그림은 많지 않았습니다. 크기도 작았지요. 하지만 그는 서둘러 완성하는 법 없이 천천히 그려 나갔습니다. 재정 문제가 늘 그를 괴롭혔을 것 같습니다. 실제로 그는 경제적 어려움을 해결하고자 대출을 여러 차례 받았지요. 아버지에게 물려받은 여관을 임대로 내놓기도 했습니다. 자유로운 도시와 일상의 안정감을 흔들림 없이 담아낸 그의 그림은 은행 잔고가 바닥나 심리적으로 불안정한 상태에서 그려진 것들이었습니다.

사치에서 파멸로, 튤립 이야기

네덜란드 황금시대의 그림에 특별한 주인공이 등장했습니다. 꽃이었습니다. 화가들은 네덜란드에서 자란 꽃들뿐 아니라 다른 나라와 무역

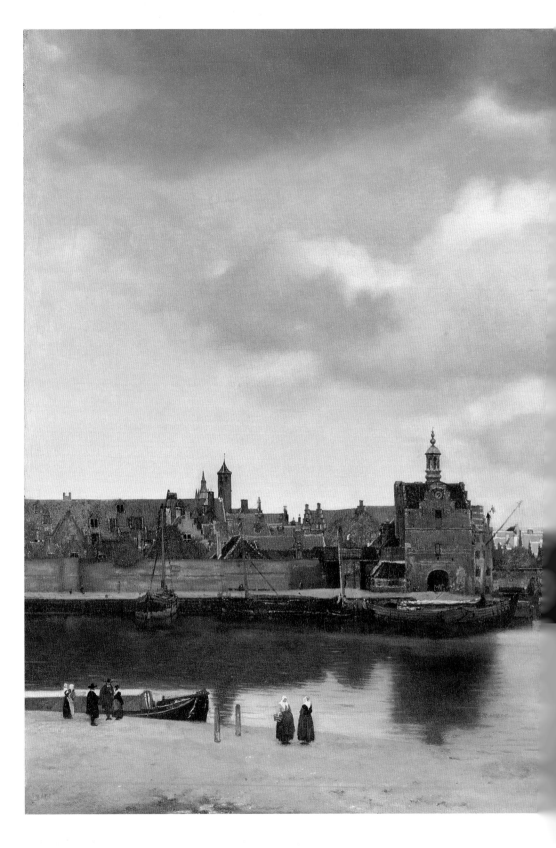

페르메이르, <델프트 풍경>,
1660년경, 캔버스에 유채, 98.5
×117.5㎝, 마우리츠하위스 왕립
미술관

을 하는 과정에서 전해진 꽃들도 그랬습니다. 조상 대대로 살던 땅에서 나고, 자란 꽃은 자연의 일부였습니다. 그런데 외국에서 들여온 꽃들은 좀 달랐습니다. 아무래도 돌보는 데 손이 많이 갔습니다. 기후 조건이 달랐기 때문이었겠지요. 가꾸기 어려운 꽃은 흔하지 않았고, 그만큼 구매자들의 애를 태웠습니다. 꽃이 상품이 된 것이었어요. 아시아의 야생화이던 튤립이 대표적입니다.

거상부터 시민까지 앞다투어 진귀한 튤립을 사고자 했습니다. 튤립 구매자가 늘자 재배 농가도 증가했습니다. 튤립은 이파리 개수에 따라 값이 달랐습니다. 이파리가 열 개인 튤립의 가격은 여섯 개짜리보다 가격이 훨씬 비쌌어요. 당시 네덜란드 시민들의 1년 생활비가 300길더 정도였습니다. 그런데 최고가 튤립 알뿌리 하나 가격이 8,000길더였다고 합니다.

튤립에 대한 비정상적인 관심은 이름과 등급 매기기로 이어졌습니다. 튤립에 황제, 총독, 제독, 장군 등 군대의 계급과 같은 이름이 붙여졌습니다. 등급도 생겨났어요. 1등급 튤립은 가장 인기가 있었습니다. 그래서 가장 비쌌지요. 암브로시우스 보스샤르트(Ambrosius Bosschaert, 1573~1621)의 〈화병에 꽂혀 있는 꽃〉에도 당시 튤립 마니아들의 관심을 한몸에 받은 1등급 튤립이 등장합니다. 이름도 '영원한 황제'라는 뜻의 셈페르 아우구스투스입니다. 바이러스로 인한 이파리 얼룩이 희소성을 더해 몸값이 부풀려진 튤립이었습니다. 암스테르담 저택 한 챗값과 맞먹거나 그보다 비싼 튤립이 네 송이나 담긴 이 그림의 소유자는 누구였을지 궁금하군요.

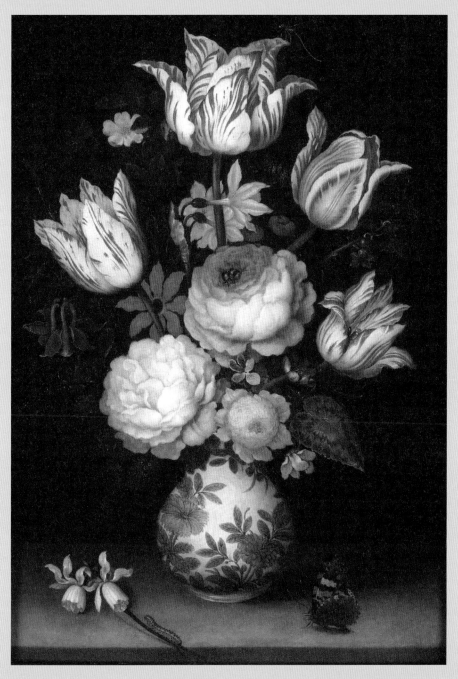

보스샤르트, <화병에 꽂혀 있는
꽃>, 1609년, 목판에 유채, 36.5×
25.7cm, 런던 내셔널갤러리

급기야 튤립을 도자기와 미술품처럼 활발하게 사고팔았습니다. 네덜란드의 각지에 튤립 거래소가 문을 열었습니다. 튤립 열풍은 네덜란드를 넘어 이웃 나라 프랑스까지 이어지기도 했습니다. 튤립 거래로 큰돈을 번 사람도 있었습니다. 그러자 일하지 않고 벼락부자가 될 수 있다는 입소문을 타고 튤립 투기는 돈이 많지 않은 계층까지 퍼졌습니다. 하지만 광기에 휩싸인 열풍은 튤립 가격 폭락과 함께 막을 내렸습니다. 거상들이 이미 다 빠져나간 뒤의 일이었지요. 튤립 시장이 붕괴된 후유증으로 네덜란드는 몸살을 앓았습니다. 이런 시대의 정황 때문일까요. 보스샤르트의 그림에 있는 꽃이 단순한 몇 송이 꽃으로 보이지 않습니다. 그것은 마치 경제적 번영에서 비롯된 네덜란드의 과도한 자신감 같습니다. 더 큰 부를 거머쥐기 위해 어느 시대나 난무했던 인간의 욕망 같기도 합니다.

메멘토 모리, 죽음을 기억하라

삶의 풍요는 한순간에 고갈될 수 있습니다. 천정부지로 치솟던 튤립 가격이 하루아침에 폭락한 것처럼요. 인간은 영원히 살 수 없기에 현실의 명예와 성공, 부와 행복은 계속될 수 없습니다. 삶의 즐거움은 언젠가는 사라지겠지요. 타들어 가는 촛불처럼, 시들어 가는 꽃잎처럼 말입니다.

네덜란드 사람들은 욕망이 그득하고, 식탁이 넘쳐나고, 지갑이 두둑할 때를 경계했습니다. 스페인으로부터 독립하는 과정에서 네덜란드는

권력과 부귀가 쉽게 힘을 잃는 것을 자주 목격했지요. 이런 특수한 경험은 네덜란드 사회에 큰 교훈을 남겼습니다. 이성과 음식, 부귀와 영화를 누리고 탐하고자 하는 마음이 얼마나 덧없는가에 대한 가르침이었지요. 여기에 네덜란드 독립의 구심점이 된 신앙이 결부되었습니다. '헛되고 헛되며 헛되고 헛되니 모든 것이 헛되다.' 성경의 글귀처럼 네덜란드 시민들은 인간은 시간이라는 운명의 끈에 묶여 있다는 것 또한 잘 이해하고 있었어요.

그렇지만 즐거움을 주는 요소들은 매혹적이기 마련입니다. 눈을 사로잡는 아름다움, 귀를 유혹하는 음악, 혀를 마비시키는 음식, 손끝을 감싸는 부드러움 등은 쉽게 떨쳐내기 어렵습니다. 그래서 더더욱 평상시에도 죽음을 늘 기억하게 할 무언가가 필요했지요. 부질없는 삶을 경고하는 정물화가 그 역할을 맡았습니다. 당시 정물 화가들은 광택, 무게, 촉감, 향기, 맛 등을 효과적으로 그리는 연습을 했습니다. 심지어 설탕, 소금, 밀가루까지 구별해서 그리는 훈련까지 했다지요.

17세기 네덜란드에는 바니타스(vanitas) 양식이라 불리는 정물화가 있었습니다. 삶의 헛됨과 공허를 상징하는 정물화였지요. 라틴어 '바니티(vanity)'에서 유래한 바니타스는 아름다움, 부유함, 시간, 배움 등의 허무함을 뜻합니다. 바니타스 정물화는 종교적 교훈, 존재의 덧없음이 담겼습니다. 죽음의 상징과 시간의 경과를 표현하는 데 주력했지요. 바니타스 정물화에 자주 등장하는 낡은 책과 모래시계, 촛불과 해골 등은 욕망과 사물의 유한성 즉, 죽음을 상징했습니다. 이런 정물들이 죽음을 상징했다면, 시간의 흐름은 어떻게 표현했을까요?

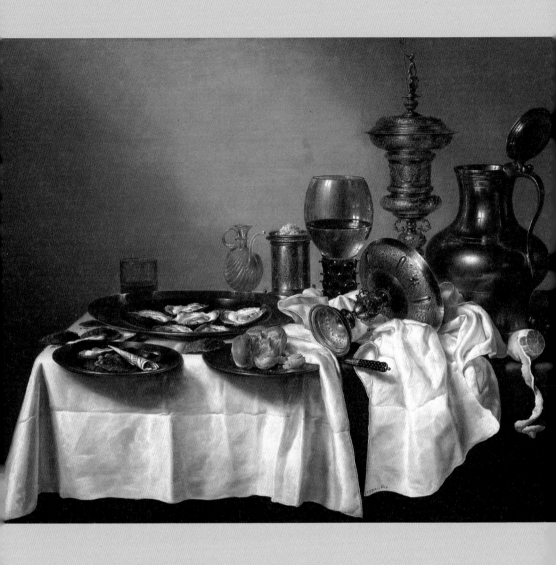

헤다, <호화로운 식기가 있는 식탁>,
1635년, 캔버스에 유채, 88×113㎝, 암스
테르담 국립박물관

빌럼 클래츠 헤다(Willem Claesz. Heda, 1594~1680)의 〈호화로운 식기가 있는 식탁〉은 평범한 정물화인 것 같습니다. 먹음직스러운 굴과 레몬, 커다란 술잔과 반짝이는 식기가 식탁에 근사함을 더하고 있습니다. 그런데 그림 오른쪽에 있는 레몬은 껍질을 깎다 말았고, 반짝이는 은잔은 쓰러져 있습니다. 음식이 담긴 식기도 식탁 가장자리에 걸쳐 있어, 금방이라도 떨어질 듯해 마음을 놓을 수 없습니다. 껍질을 깎다 만 과일, 넘어진 컵, 불안정하게 놓인 접시 등, 시간의 흐름은 이렇게 표현되었습니다. 처음엔 과일도 껍질에 싸여 있고, 컵도 똑바로 서 있었겠지요. 접시들도 처음부터 이렇게 위태롭게 놓여 있지는 않았을 거예요. 이렇게 물건의 상태나 위치의 변화로 시간의 흔적을 나타내고자 했습니다. 〈호화로운 식기가 있는 식탁〉은 부질없고, 불투명한 삶에 대해 말을 건넵니다. 부족할 것 없는 삶이 맞닥뜨릴 죽음과 심판의 날을 떠올리게 하지요. 〈호화로운 식기가 있는 식탁〉이 풍성한 식탁에 둘러앉은 이들에게 이렇게 경고했을 것입니다. '메멘토 모리(Memento mori), 죽음을 기억하라.'

로코코 미술 1700년~1780년경

이보다
화려할 순 없다!

〜〜〜

18세기, 프랑스 사회의 중심 세력이었던 귀족들은 사랑과 자유를 동경했습니다.

현실 세계의 행복을 추구했던 쾌락적인 귀족 사회의 분위기를 바탕으로

장식적이고, 감각적인 미술이 전개되었습니다.

절대 군주 루이 14세의 화려한 궁에
서는 '페트 갈랑트(fête galante)'가 연일 계속되었습니다. 프랑스어로 페
트 갈랑트는 '우아한 잔치'라는 뜻입니다. 잔치는 루이 14세의 막강한
권력을 과시할 목적에서 열렸답니다. 귀족들은 군주의 눈 밖에 날까 봐
두려워 잔치에 참석했습니다. 화려한 볼거리와 풍성한 먹을거리가 있
었지만 마음마저 편한 것은 아니었지요. 그러다 루이 14세의 죽음과 함
께 귀족들은 엄숙한 왕실 축제에서 해방되었고, 베르사유 궁 근처에 머
물 필요도 없어졌습니다. 귀족들은 풍부한 감성과 다양한 즐거움을 찾
아 새로운 삶을 꿈꾸기 시작했습니다. 누구도 간섭하지 않고, 어떤 구속
도 없는 삶이었지요.

절대 군주가 사라지고 자연을 즐기다

18세기 프랑스 귀족들은 자유와 낭만이 깃든 삶을 동경했습니다. 탁트인 자연과 농촌은 이런 삶을 펼칠 최적의 장소였지요. 귀족들은 파리 시내에 잘 조성된 공원들에 관심이 많았습니다. 공원은 맑은 공기와 신선한 바람을 만끽하기에 좋은 장소니까요. 귀족들과 더불어 상업과 무역업 등으로 부를 일군 부르주아들은 공원 산책을 즐겼습니다. 봄과 가을이면 파리의 공원은 산책객들로 북적거렸습니다. 그뿐만 아니라 파리 성벽 주위에 조성된 가로수 길은 안락한 여가를 즐길 수 있는 곳으로 인기를 끌었습니다.

공원이나 산책로 대신 개인 주택의 정원 나들이를 좋아하는 귀족과 부르주아도 있었습니다. 공원 산책과 정원 나들이가 유행하면서 전원 생활에 대한 관심도 많아졌습니다. 귀족들과 부르주아들은 시골이야말로 이상적인 삶을 살 수 있는 공간이라 생각했지요. 이런 생각으로 파리 근교를 방문했고, 자연을 담은 그림을 수집했습니다. 부유한 부르주아들은 교외에 별장을 짓고 머물렀습니다. 도시의 주택을 시골처럼 꾸미기도 했지요. 시골 느낌의 산책로를 낸다거나, 정원을 그림같이 만들기 위해 노고를 아끼지 않았답니다. 인위적으로 만든 동굴은 '로카이유(rocaiille)'라 불리는 작고, 깜찍한 조약돌 혹은 조개껍데기로 장식했지요. 루이 15세기가 통치하던 때 프랑스에 유행한 미술은 로카이유처럼 장식적이어서 로코코 미술(Rococo Art)이라 불렸습니다.

페트 갈랑트, 미술의 중심을 프랑스로 가져오다

예술의 주요 고객인 귀족과 부르주아가 자연에 관심을 두자, 예술도 그 영향을 받았습니다. 문학은 목가적인 삶을 소설에 담았고, 연극은 신비로운 정원을 무대로 삼았습니다. 미술도 귀부인들의 야외 사교 모임을 캔버스에 옮겼습니다. 현실에서처럼 미술에서도 화려하게 차려입은 부르주아들이 주인공이었습니다. 루이 14세가 베르사유 궁에서 연 페트 갈랑트는 이제 부르주아들의 차지가 되었습니다. 그러나 부르주아들의 페트 갈랑트는 권력을 과시하려는 게 아니라 사교 모임이었습니다. 고상함이 깃든 모임이었지요.

장 앙투안 와토(Jean Antoine Watteau, 1684~1721)는 '페트 갈랑트 화가'로 알려져 있습니다. 로코코 미술을 연 장본인으로 평가되지요. 그는 이런 부르주아들의 욕망을 잘 알았고, 이를 적절히 표현했습니다. 즐거운 사교 모임에 숭고함을 덧붙일 줄 알았지요. 당시 인기 있는 페트 갈랑트 장소는 파리 근교였습니다. 하지만 〈키테라 섬의 순례〉에서 귀부인들이 사교 모임을 하는 장소는 그리스·로마 신화의 무대입니다. 키테라 섬은 바다에서 태어난 비너스를 맞이한 곳이지요. 사랑의 성지인 셈입니다. 이렇게 화가는 키테라 섬을 부르주아들의 만남이 펼쳐지는 장소로 설정했습니다. 이들의 사랑을 성스럽게 표현하기 위해서였지요. 특히 그는 그림 속 부르주아의 차림을 세심하게 표현했습니다. 옷의 광택은 풍부하고, 색깔은 선명하며, 세공은 정교하기 그지없습니다. 그러면서 그는 목동을 그려 넣는 일을 잊지 않았습니다. 서양 문학이나 연극에서는 목동과 양치기 소녀의 사랑은 순수하고 고귀한 것으로 여겼거

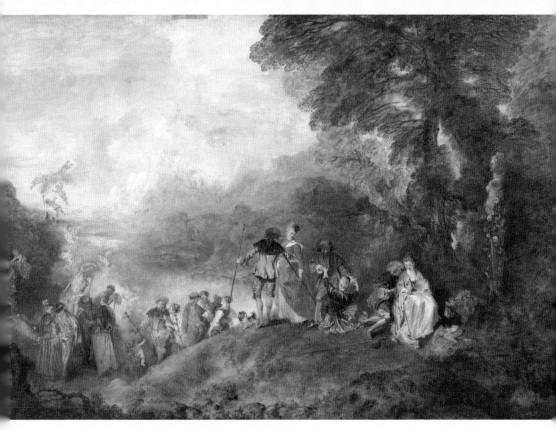

▲와토, <키테라 섬의 순
례>, 1717년, 캔버스에 유채,
129×194㎝, 루브르박물관
▼<키테라 섬의 순례>, 목
동 부분.

든요. 풍요로운 땅, 전원에서 성스러운 남녀의 결합을 보여 주는 〈키테라 섬의 순례〉는 부르주아들의 사랑에 대한 이상을 예술적 상상력으로 구현한 것이었습니다.

그런데 〈키테라 섬의 순례〉의 공식 제목은 〈페트 갈랑트〉로 기록되어 있습니다. 와토는 프랑스 왕립아카데미 회원 자격을 얻기 위해 〈키테라 섬의 순례〉를 출품했습니다. 그런데 남녀 간의 사랑을 다룬 그림의 내용과 고대의 신화 속 지명의 그림 제목은 논란의 여지가 있었습니다. 프랑스 왕립아카데미 측은 이 그림은 역사화가 아니라고 판정했습니다. 그런데도 제목 때문에 이 그림이 역사화로 오해될 수 있다는 것을 염려했지요.

당시 미술 장르에는 위계가 있었습니다. 역사화를 최고로 인정했지요. 그런데 풍경화 같기도 하고, 풍속화 같기도 한 그림이 역사화로 오해될 수 있다는 이유로 제목을 바꾼 것입니다. 또한 〈키테라 섬의 순례〉를 페트 갈랑트 그림의 전형으로 간주하기도 했습니다. 이후 수풀과 하늘, 연못과 숲길이 등장하는 풍경은 페트 갈랑트 그림에서 빠질 수 없는 요소로 자리 잡았습니다. 와토가 명실공히 페트 갈랑트의 대표 화가가 된 것이었지요.

〈키테라 섬의 순례〉의 인기는 대단했습니다. 17세기 네덜란드에서 그림이 부의 상징이었듯, 페트 갈랑트 그림은 18세기 프랑스에서 귀족다움을 뜻했습니다. 페트 갈랑트 그림은 판화로 제작되어 프랑스를 비롯해 유럽에 판매되기도 했습니다. 프랑스 이외의 유럽인들도 〈키테라 섬의 순례〉 판화를 앞다투어 구매했습니다. 프랑스의 고귀한 귀족 취향을 알

아볼 정도로 높은 안목을 갖추는 것을 드러내기 위해서였습니다. 우아한 프랑스 취향은 유럽 전역으로 퍼져나가기 시작했습니다. 미술의 중심은 이렇게 서서히 이탈리아를 벗어나 프랑스로 이동하게 되었습니다.

로코코 미술을 낳은 살롱 문화

18세기 프랑스는 실내 문화가 발전했습니다. 진귀한 물건이 가득한 상점, 공공도서관, 카페와 더불어 살롱이 인기를 끌었습니다.

17세기 중반에 등장한 살롱은 궁정의 응접실을 가리켰습니다. 손님 맞이용 방이었지요. 접대 공간에 예술과 대화가 합쳐지면서 살롱은 문화적 공간으로 바뀌었습니다. 살롱 문화가 자리 잡는 데에는 귀부인들의 역할이 컸습니다. 이들은 개인 주택을 사고 모임 장소로 바꾸었습니다. 금과 은으로 만든 섬세한 장식으로 실내를 화려하게 꾸미고, 용도를 세분화한 가구들로 공간을 안락하게 만들었지요. 여기에 여러 개의 조명을 밝히고, 향수를 뿌리기도 했어요. 그리고 이 공간에 그림을 걸었습니다. 〈키테라 섬의 순례〉와 같은 사랑을 주제로 한 그림들로 살롱은 한층 매혹적인 공간이 되었답니다.

예술과 예절이 넘치는 살롱에 정치인, 성직자, 학자, 시인, 화가, 법률가 등 다채로운 직업의 방문객이 쉬지 않고 찾아왔습니다. 당연히 관심사가 광범위할 수밖에요. 폭넓은 화제 중에는 정치와 종교 같은 민감한 문제들도 포함되어 있었습니다. 간혹 살롱 방문객들 사이에 다툼이 생기기도 했습니다. 특히 예술가와 사상가가 자주 충돌했습니다.

개방적인 대화 공간에서 주제를 제한할 수도 없는 노릇이었지요. 살롱 운영자들은 고민 끝에 묘안을 짜냈습니다. 이들을 서로 만나지 못하게 했지요. 1737년 파리에 문을 연 마담 조프랭의 살롱은 예술가들과 사상가들에게 요일을 달리해 개방했답니다. 월요일은 예술가들을 위해 개방하고, 수요일은 사상가들이 방문하도록 했지요. 월요일이면 모리스 캉탱 드 라투르(Maurice Quentin de La Tour, 1704~1788)를 비롯하여 당대 영향력 있는 화가들이 마담 조프랭의 살롱을 찾았습니다. 〈디아나의 목욕〉과 같은 관능적이고, 감미로운 그림으로 로코코 미술의 강자가 된 프랑수아 부셰(François Boucher 1703~1770)도 단골손님 중 한 명이었습니다. 훗날 그의 그림은 너무 쾌락적이어서 눈요깃거리에 불과하다는 비판을 받기도 했지만 살롱에서 그의 인기는 대단했어요. 심지어 그는 퐁파두르 후작 부인이 가장 총애한 화가로 알려져 있습니다. 그런가 하면 화려한 당대 미술과 거리가 있는 〈식전 기도〉처럼 경건한 일상을 그린 장바티스트 시메옹 샤르댕(Jean-Baptiste-Siméon Chardin, 1699~1779)도 주요 방문객 리스트에 이름을 올렸습니다.

미술 애호가들도 마담 조프랭의 살롱을 즐겨 찾았습니다. 이들은 자신들의 미술품을 가지고 살롱에 오기도 했습니다. 이런 날이면 전시장을 방불케 하는 장면이 펼쳐졌습니다. 미술품들이 쭉 전시된 가운데 품평회가 열리기도 했습니다. 미술을 공통 화제로 이어가는 토론에서 가능성 있는 젊은 화가의 이름이 거론되기도 했고, 유명 화가의 예술적 위상이 확고해지기도 했습니다. 실력 있는 미술가는 살롱에서 능력 있는 후원자를 얻기도 했지요. 또한 즉석에서 미술품 매매가 성사되거나 주

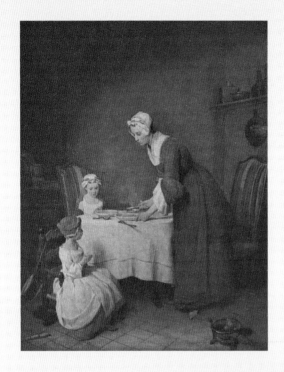

▶샤르댕, <식전 기도>, 1740년, 캔버
스에 유채, 49.5×38.5㎝, 루브르박물관
▼부셰, <디아나의 목욕>, 1742년, 캔
버스에 유채, 56×73㎝, 루브르박물관

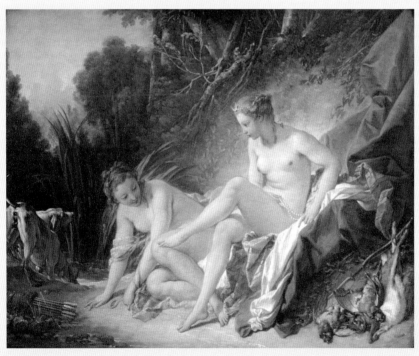

문을 받기도 했어요. 재능 있는 미술가들이 경제력과 예술적 안목을 갖춘 미술 애호가들을 만날 수 있었던 18세기 살롱은 로코코 미술의 산실이었습니다.

교양인의 시대가 오다

살롱의 시대는 '점잖고 행실이 좋은 교양인'을 최고로 생각했습니다. 예술을 즐길 줄 알고, 지적인 대화를 이어갈 수 있는 사람을 시대의 이상형으로 꼽았어요. 이런 분위기 속에서 법률가, 학자, 의사 등 지적 직업의 사람들이 새로운 교양인으로 주목받았습니다. 또한 교양 있는 여성이 사회적으로 존경을 받기도 했습니다.

퐁파두르 후작 부인은 루이 15세의 연인으로 알려져 있습니다. 부인의 매력은 아름다운 외모를 한층 빛나게 한 지적인 면모였습니다. 퐁파두르 후작 부인은 예술과 사상에 대한 관심과 수준이 남달랐지요. 이런 특별함으로 부인은 당대 사회에 영향력을 행사했습니다. 당대 화가들 역시 퐁파두르 후작 부인의 초상화를 많이 그렸습니다. 라투르가 그린 〈퐁파두르 후작 부인의 초상〉도 그중 하나입니다. 우선 빼어난 자태와 화려한 차림이 이목을 사로잡습니다. 값비싼 가구와 화려한 실내 장식도 눈길을 끕니다. 그런데 정작 초상화에서 화가가 공들여 표현한 부분은 교양인으로서의 부인의 됨됨이었습니다.

초상화는 부인의 폭넓은 지적 관심을 테이블 위에 가지런히 놓인 책들로 구체화했습니다. 과리니의 《충직한 양치기》, 디드로와 달랑베르가

라투르, <퐁파두르 후작 부인의 초상>,
1748~1755년, 파스텔, 175×128㎝, 루브르
박물관

반 루, <운명의 여신에게 퐁파두
르 부인의 목숨을 연장해 달라고
호소하는 예술가들>, 1764년, 캔
버스에 유채, 81×66㎝, 피츠버그
프릭 박물관

편찬한《백과사전》, 볼테르가 쓴 서사시《앙리아드》와 정치사상가인 몽테스키외가 쓴《법의 정신》등. 희곡부터 사전에 이르기까지 부인은 다방면으로 책 읽기를 즐겼던 모양입니다. 독서를 싫어한 루이 15세가 책 읽기를 좋아한 부인에게 끌렸다니 흥미롭습니다. 또한 부인은 예술에 관심이 많았습니다. 초상화에서 퐁파두르 후작 부인은 손에 악보집을 들고 있습니다. 서양 미술에서 흔하게 마주하는 미인들 손에 들린 치장용 거울과는 성격이 다릅니다. 예술 전반에 전문가적 견해를 가졌던 부인이기에 음악에 조예가 깊었습니다. 공예와 판화에도 각별한 관심이 있었지요. 루이 15세를 설득하여 프랑스산 도자기를 만드는가 하면, 판화를 직접 제작하기도 했어요. 〈퐁파두르 후작 부인의 초상〉의 화려한 테이블 가장자리에 부인의 자필 서명이 들어간 판화가 길게 늘어뜨려져 있습니다.

미술 애호가이자 중요한 후원자였던 부인은 마흔세 살에 폐결핵으로 세상을 떠났습니다. 부인의 죽음을 슬퍼한 것은 루이 15세만이 아니었어요. 카를 반 루(Carle Van Loo, 1705~1765)는 기품 있는 후원자를 잃은 슬픔을 〈운명의 여신에게 퐁파두르 부인의 목숨을 연장해 달라고 호소하는 예술가들〉이라는 그림에 담았답니다. 폭넓은 교양으로 프랑스에 새로운 유행을 이끌던 퐁파두르 후작 부인이 당대 미술가들에게 베푼 호의에 화답하는 그림입니다.

이상적 가치를 표현한 혁명의 미술

신고전주의는 계몽주의 사상의 전개와 함께 부조리한 사회 개혁 의지가 무르익었던

프랑스를 중심으로 태동했습니다. 로코코 미술의 지나친 향락주의를 거부하고,

그리스·로마 미술의 엄정한 형식으로 혁명과 현실을 이상적으로 형상화하고자 했습니다.

18세기 프랑스 미술 아카데미에서 논쟁이 벌어졌습니다. 한쪽에서는 루벤스의 〈삼미신〉과 같은 미술을 최고라고 치켜세웠습니다. 화려한 색채와 나긋나긋한 붓질이 강조된 미술에 엄지를 척 들어 주었어요. 그런가 하면 다른 한쪽에서는 니콜라 푸생(Nicolas Poussin, 1594~1665)의 〈아르카디아에도 나는 있다〉와 같은 미술을 으뜸으로 인정했습니다. 안정적인 형태와 질서정연한 구성이 돋보이는 미술에 열렬히 환호했지요.

마음을 두드리는 미술 VS 이성을 일깨우는 미술

루벤스의 〈삼미신〉은 감각에 호소하는 작품입니다. 세 명 여신들의

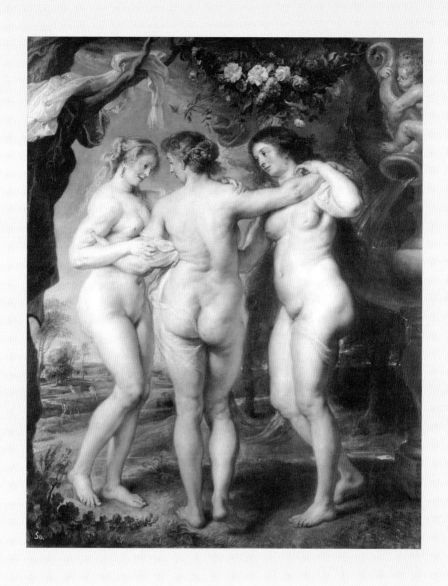

루벤스, <삼미신>, 1636~1638년, 캔
버스에 유채, 181×221cm, 프라도미술관

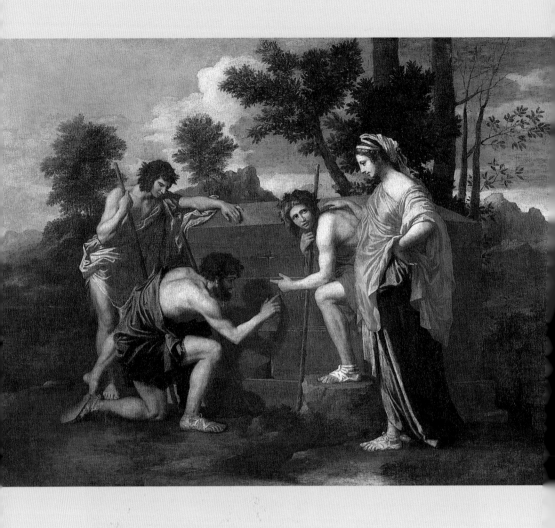

**푸생, <아르카디아에도 나는 있
다>**, 1637~1639년, 캔버스에 유
채, 85×121cm, 루브르박물관

몸과 세상의 경계는 모호합니다. 벌거벗은 여신들의 형태에서 예리한 선은 찾아볼 수 없습니다. 세 명의 등장인물은 한 덩어리처럼 느껴집니다. 〈삼미신〉은 제우스와 바다의 요정인 에우리노메의 세 딸입니다. 각각 기쁨, 즐거움, 광휘를 상징하다가 나중에 자비의 베풂, 받음, 나눔을 뜻하기도 했어요. 참 아름다운 여신들이지요? 우리는 각 여신의 이름이 에우프로시네, 탈리아, 아글라이아라는 것을 몰라도 매혹적이고, 관능적인 아름다움을 고스란히 느낄 수 있습니다. 제목과 내용만으로 그림을 어느 정도 이해할 수 있지요.

그런데 푸생의 〈아르카디아에도 나는 있다〉는 이성을 일깨웁니다. 그림에는 세 명의 목동과 고대의 옷차림을 한 여인이 등장합니다. 네 명의 등장인물은 모두 명확한 윤곽선으로 표현되었습니다. 마치 그리스 시대의 조각상처럼요. 각각의 등장인물은 자세도 제각각이어서 독립적으로 보입니다. '아르카디아'는 고대인들의 유토피아였습니다. 아무런 부족함 없는 아르카디아에도 있는 '나'는 누구일까요? 그것은 바로 죽음입니다. 고대 여인이 목동들에게 돌로 만든 관 위에 새겨진 글자를 읽도록 권하고 있습니다. 죽음을 망각하는 것이야말로 어리석음이라는 것을 알려 주기 위해서지요.

마음에 먼저 스며드는 루벤스의 〈삼미신〉과 생각을 우선 두드리는 푸생의 〈아르카디아에도 나는 있다〉 중 어느 것이 더 가치 있는 미술인가를 두고 갈등이 고조되었습니다. 오랜 설전 끝에 프랑스 미술 아카데미는 이성을 일깨우는 미술의 손을 들어 주었습니다. 달콤하게 감각을 자극하는 미술보다 준엄하게 이성을 일깨우는 미술의 승리였어요.

로마의 역사에서 프랑스의 현실을 보다

부드러운 빵 같은 미술과 딱딱한 돌 같은 미술을 두고 열띠게 토론하던 프랑스 미술 아카데미에는 장학생 선발 제도가 있었습니다. '로마 대상'이었지요. 프랑스 미술 아카데미의 상 이름에 '로마'라니! 어떤 이유에서였을까요?

선발된 장학생들을 로마로 유학 보내 주었기 때문이에요. 당시 프랑스는 고대 미술과 르네상스 미술의 중심지이던 로마에 미술 아카데미를 설치하고 운영했어요. 장학생으로 선발되면 로마에서 5년 동안 머물며 미술 공부를 할 기회가 주어졌지요. 로마는 고대 유적이 많이 남아 있는 도시입니다. 장학생은 로마에 머물면서 고대 미술을 실제로 접할 기회를 얻었습니다. 고대 미술은 딱딱한 돌 같았어요. 수업 내용도 형태를 어떻게 명확히 잡을 것인지, 화면을 어떻게 질서정연하게 구성할 것인지에 집중되었습니다. 모델을 앞에 두고 장학생들은 인체의 선을 표현하는 방법을 부단히 익혔습니다.

당시 유럽 사회에서는 고대 미술에 대한 관심이 부쩍 증가했습니다. 폼페이 같은 고대 유적을 발굴한 것이 계기가 되었어요. 유럽 귀족들은 앞다투어 고대 유적지가 남아 있는 로마를 비롯하여 르네상스 문화를 살필 수 있는 이탈리아로 여행을 떠났습니다. 이들 중 다수는 상류층의 자제들이었습니다. 실력 있는 가정교사가 동행했습니다. 초호화 현장 학습인 셈이지요. 짧게는 몇 달에서 길게는 몇 년에 달하는 고대 유적지 여행은 '그랜드 투어'라 불리었습니다. 그랜드 투어에서 빠질 수 없는 것은 인증 사진이었습니다. 카메라가 없던 시절 화가들은 그 순간을 그

림으로 포착했지요. 잘 차려입은 상류층 젊은이가 고대 유적을 배경으로 서 있는 기념사진 같은 그림이었습니다.

이 시기에 발표된 한 편의 논문으로 사람들은 고대 미술에 더욱 관심을 두게 되었습니다. 바로 독일의 미술사학자 빙켈만이 쓴 '그리스 예술의 모방에 대한 고찰'이라는 논문입니다. 그는 논문에서 고대 그리스를 축복의 땅으로 묘사하고, 그리스 미술에 찬사를 보냈습니다. 그리스엔 천연두 같은 전염병도 돌지 않았고, 사람들은 육체를 아름답게 가꾸었으며, 온화한 기후에 풍요로운 나라였다고 말입니다. 그리고 신의 뜻을 거슬러 형벌을 받는 〈라오콘 군상〉이야말로 고대의 아름다운 정신을 잘 구현했다고 말했습니다. 얼굴은 괴로움이 가득하지만, 라오콘은 비통하게 절규하지 않습니다. 조용히 고통을 감내하는 모습입니다. 그는 인간 정신의 위대함을 그리스 미술의 핵심이자 미덕으로 꼽은 바 있습니다. 〈라오콘 군상〉이 바로 그것을 조각으로 구현해 낸 것이었지요. '위대해지길 원한다면, 고대인들을 모방하라.' 그는 당대인들에게 이렇게 충고했습니다.

고대에 대한 관심, 고대 미술로 돌아가고자 하는 열망은 이전에도 있었습니다. 문예부흥기 르네상스 미술이 바로 그러했어요. 18세기 프랑스 미술에 다시 분 고전 바람을 가리켜 '신고전주의'라 일컫습니다. 고대 미술은 조화와 균형, 합리성을 중시했습니다. 군기가 잔뜩 든 군인처럼 흐트러짐도 없고, 논리로 무장한 언변가처럼 정확하게 내용을 전달하는 미술이라고 할까요?

프랑스 신고전주의 대가로는 자크 루이 다비드(Jacques-Louis David, 1748~1825년)를 꼽습니다. 그 역시 로마 체류 경험이 있습니다. 그는 로마의 유적과 미술을 돌아보며 받은 감동을 '마치 눈 수술을 받고 새로운 세상에 눈뜬 것 같다'고 표현하기도 했습니다. 그의 미술은 형식 뿐아니라 내용에서도 고대의 영향을 많이 받았습니다. 〈호라티우스의 맹세〉는 그의 대표작입니다. 그림의 시대 배경은 로마입니다. 로마와 알바는 인접한 도시 국가로, 국경을 두고 전쟁이 잦았습니다. 두 나라는 분쟁을 피하기 위해 타협했습니다. 각국의 대표 용사끼리 겨루어, 승자의 나라가 패자의 나라를 통치하자는 것이지요. 로마는 호라티우스 가문의 삼형제를 용사로 선발했습니다. 〈호라티우스의 맹세〉는 출전 명령을 내리는 순간을 그렸습니다. 날 선 칼 세 자루를 쥔 아버지 앞으로 삼형제가 팔을 쭉 뻗었습니다. 명령에 복종할 것을 맹세하고 있군요. 운명이 달린 대결입니다. 죽을지도 모르는 상황이 두려울 법도 합니다. 그런데도 누구 하나 흔들림이 없습니다. 국가를 사랑하는 마음이 개인을 걱정하는 마음보다 훨씬 크기 때문이겠지요.

〈호라티우스의 맹세〉는 이처럼 기원전 7세기 로마의 이야기를 다룬 역사화입니다. 하지만 그림이 루브르 박물관에 전시되었을 때 관객들의 생각은 달랐습니다. 혁명이 필요한 자신들의 시대를 그림에 투영해 본 것이었지요. 그리고 이런 생각을 했을 것 같습니다. '모순으로 가득 찬 프랑스 사회를 위해 내가 할 수 있는 일은 무엇일까?'

프랑스 혁명기에 군주는 루이 16세였습니다. 이때 프랑스는 신분 차

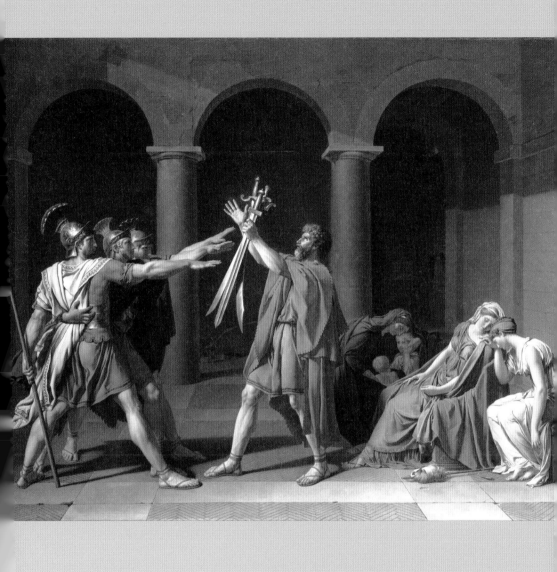

다비드, <호라티우스의 맹세>,
1784~1785년, 캔버스에 유채, 330
×425㎝, 루브르박물관

별이 심한 계급 사회였습니다. 신분은 크게 제1신분인 성직자, 제2신분인 귀족, 제3신분인 평민으로 나뉘었지요. 이 중 전체 인구의 98퍼센트를 차지하는 평민만이 국가에 세금을 냈습니다. 당시 프랑스는 재정 상태가 좋지 않았습니다. 미국의 독립 전쟁에 막대한 비용을 지원하면서 상황은 더욱 심각해졌어요. 국가만 살림이 어려운 것이 아니었지요. 평민들의 삶은 곤궁하기 그지없었습니다. 식탁에서 가족과 때울 끼니도 없는데 국가에 낼 세금은 일정하게 정해져 있었지요. 불합리한 조세 제도에 불만의 목소리가 터져 나왔어요.

계몽주의 사상을 접한 평민들이 이런 문제의식을 갖게 된 것이었지요. 평민들의 불만의 목소리가 커지자 1789년 5월 서로 다른 신분 대표들이 모여 회의를 개최했습니다. 그런데 대표를 결정하는 과정에서 문제가 불거졌습니다. 성직자와 귀족들은 신분별로 표결하길 원했지만 평민들의 생각은 달랐어요. 머릿수대로 표결하자고 요구했답니다. 전체 인구 중 제3신분이 차지하는 비율만큼 투표권을 달라고 요구한 것이었지요. 하지만 이들의 의견은 수용되지 않았습니다. 결국 평민 대표들이 회의장을 떠나면서 회의는 결렬되었습니다. 이후 사태는 급물살을 탔습니다. 같은 해 6월 평민 의원들이 독자적으로 의회를 구성했어요. 베르사유 궁 회의장이 폐쇄되자 새롭게 구성된 국민의회는 테니스 코트로 이동하였습니다. 그리고 세상을 향해 자신들의 공식적인 목소리를 냈지요. 다비드는 당시의 상황을 그림으로 기록해 달라는 요청을 받았습니다. 혁명 당원인 그는 요청을 수락해 〈테니스 코트의 선서〉를 그렸어요. 모자를 던지는 사람, 창문 밖에서 상체를 안쪽으로 최대한 붙인 채 환호

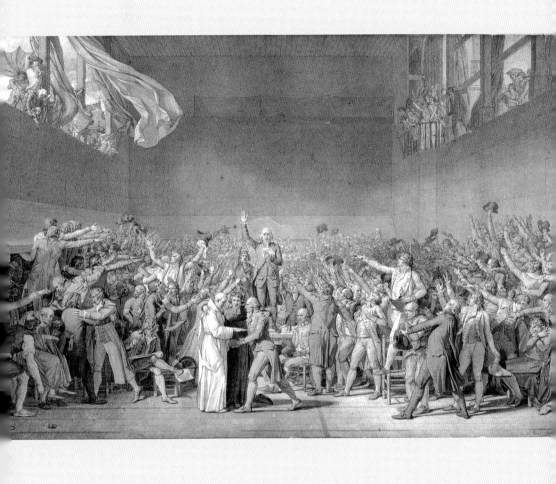

다비드, <테니스 코트의 선서>,
1791년, 흑갈색 수채·흰 부분 강조·
펜(데생), 66×101㎝, 베르사유와 트
리아농 궁

하는 인물, 인파 속에서 좀 더 좋은 전망을 확보하려고 안간힘을 쓰는 남녀 등. 그는 격정적인 순간을 박진감 넘치게 표현하고자 했습니다.

붓으로 혁명 정신을 일깨운 다비드

다비드는 자신의 미술이 혁명기 프랑스 사회에 도움이 되길 바랐습니다. 그는 〈호라티우스의 맹세〉나 〈테니스 코트의 선서〉와 같은 그림이 화려한 궁전이나 사치스러운 저택 벽면을 장식하길 원치 않았습니다. 대신 미술로 대중을 좋은 방향으로 이끌고 싶어 했어요. 그와 혁명의 긴밀한 관계는 이런 열망에서 시작되었습니다. 그는 프랑스 혁명기에 적극적으로 정치에 참여했습니다. 루이 16세의 처형에 찬성표를 던지기도 했지요. 하지만 격변기 프랑스에서 그의 역할은 붓으로 혁명 정신을 일깨우는 것이었습니다. 혁명의 필요성과 숭고함을 그보다 잘 전달할 화가는 당시 프랑스에 없었으니까요.

프랑스 혁명기에 미술로 보탬이 되겠다는 그의 신념은 〈마라의 죽음〉에서 확인할 수 있습니다. 마라는 자코뱅당의 급진적 혁명가이자, '인민의 벗'이라는 신문을 창간한 언론인이기도 했어요. 그는 가난한 시절 상하수도 시설이 좋지 않은 파리에서 노숙하다가 피부병을 얻었습니다. 평소에도 욕조에 몸을 담그고 업무를 볼 정도였다니 꽤 심각했던 것 같습니다.

평민들의 지지와 함께 시작되었지만 혁명은 시간이 갈수록 광기에 휩싸였습니다. 절차가 간소해진 재판이 사람들의 생사를 갈랐습니다.

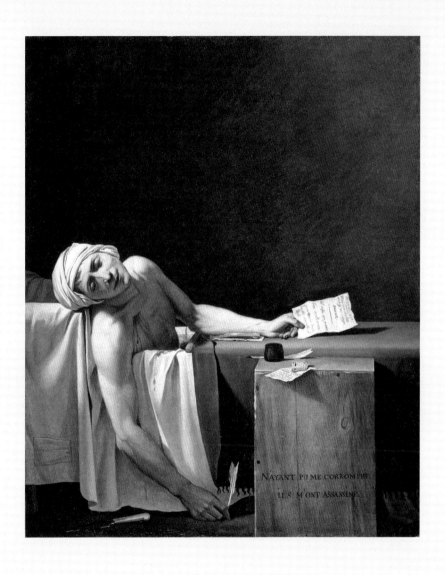

NAYANT PU ME CORROMPRE
ILS M'ONT ASSASSINÉ

다비드, <마라의 죽음>, 1793년,
캔버스에 유채, 162×130㎝, 루브르
박물관

혁명의 반역자를 찾아내기에 혈안이던 당시 2만 5,000명에 달하는 목숨이 단두대에서 사라졌습니다. 공포가 프랑스 사회 전체를 뒤덮었습니다. '혁명의 방법이 잘못되었어. 너무 급진적이야.' 단두대에서 피 흘리며 죽어가는 무수한 사람을 보며 온건한 혁명을 지지한 지롱드당은 흔들렸습니다. 자코뱅당은 서둘러 혁명을 완수하고자 한 반면, 지롱드당은 혁명의 속도를 조절할 필요를 느끼고 있었습니다.

샤를로트 코르데는 온건파의 일원이었습니다. 그녀는 암살을 목적으로 마라를 찾아갔습니다. 계획은 성공적이었고, 혁명을 과격하게 이끌던 마라는 욕조 안에서 숨을 거두었습니다. 1793년의 일입니다. 이 해를 기점으로 프랑스 혁명 역사에서 공포 정치가 시작되었습니다. 자코뱅당은 〈테니스 코트의 선서〉 때와 마찬가지로 마라의 죽음을 그릴 적임자는 다비드뿐이라고 생각했습니다. 자코뱅당원이자 마라의 친구였던 그가 마다할 이유는 없었습니다. 그는 마라를 순교자처럼 표현하는 데 예술적 역량을 집중했습니다. 〈마라의 죽음〉에서 피부병은 흔적도 없습니다. 화가는 그를 결점 없는 완벽한 성인, 숭고한 희생자, 혁명의 영웅으로 부활시켰습니다. 혁명의 지도자는 사라졌지만, 혁명은 계속되어야 한다는 것을 미술로 일깨우고 싶었던 것이지요. 화가가 붓을 든 이유는 하나였습니다. 혁명 정신을 이상적으로 보여주는 것이었어요.

혁명은 끝나도 예술은 계속된다

혁명의 날은 가까워 왔지만 루이 16세는 심각성을 알지 못했습니다.

그의 취미는 사냥이었습니다. 성난 군중이 프랑스 군주제를 상징하는 바스티유를 습격하던 날에도 그는 사냥을 즐겼지요. 이 소식은 그날 밤 왕에게도 보고되었습니다. "폭동인가? 혁명인가?" 루이 16세의 질문에 주변인들은 혁명이라고 답했습니다. 하지만 그는 개의치 않은 것 같습니다. 그날 그의 일기에 "오늘은 사냥에서 아무것도 잡지 못했다"고 기록된 것을 보면 말입니다.

바스티유 습격을 시작으로 프랑스 혁명은 급물살을 탔습니다. 루이 16세도 슬슬 위기를 느꼈습니다. 급기야 1791년 가족들과 프랑스 국경을 넘으려고 했습니다. 왕비인 마리 앙투아네트의 본가가 있는 오스트리아로 피신을 가려 했지만 실패했습니다. 이 일로 그와 가족들은 화려한 베르사유 궁을 다시는 볼 수 없었습니다. 혁명군에게 체포된 루이 16세 일가는 파리의 오래된 요새에 갇혔거든요. 얼마나 시간이 흘렀을까요? 그를 처형할 것인지 찬반을 묻는 투표가 진행되었습니다. 찬성파가 반대파보다 수적으로 우세했습니다. 다비드도 찬성표를 던졌습니다. 화가였던 그는 이례적으로 투표권을 가지고 있었습니다. 그가 얼마나 깊숙이 혁명에 가담했는지를 알려 주는 대목입니다.

우유부단했던 루이 16세의 마지막은 의연했습니다. "국민이여, 나는 죄 없이 죽는다." 이 말을 마지막으로 그는 1793년 1월 21일 단두대에서 공개 처형되었습니다. 루이 16세의 처형 이후 프랑스는 국제 사회로부터 고립되었습니다. 유럽 국가들은 백성들이 왕을 죽인 프랑스를 정치적으로 견제했습니다. 재판과 처형, 배신과 암투로 혼란스럽던 혁명은 나폴레옹 1세의 군사 쿠데타로 막을 내렸습니다.

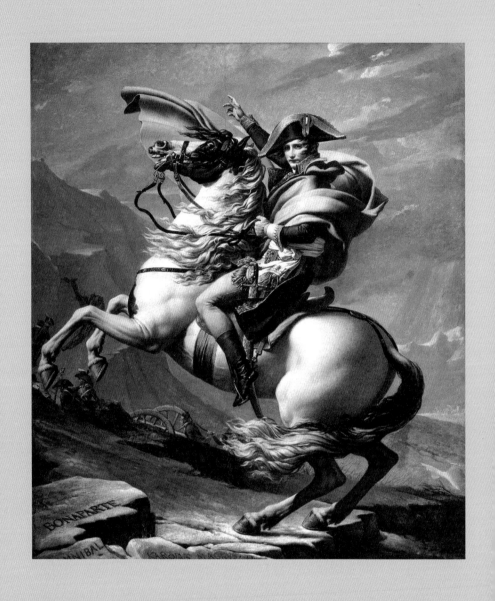

다비드, <알프스를 넘는 나폴레옹>, 1801년, 캔버스에 유채, 260×221㎝, 말메종과 부아프레오 성

혁명의 가담자들이 법정에 설 차례였습니다. 루이 16세의 처형에 찬성표를 던진 다비드도 재판을 받았지요. 하지만 그는 운이 좋았습니다. 어린 시절 상처로 그의 말은 어눌했습니다. 긴장한 나머지 알아들을 수 없을 정도로 발음이 부정확했지요. 이런 단점이 뜻밖에도 그와 혁명 동지들의 운명을 갈랐습니다. 그는 사형을 면했습니다. 황제 나폴레옹 1세의 공식 화가로 임명되기까지 했습니다. 1799년 권력을 잡은 황제는 프랑스 풍자 신문을 폐간시켰습니다. 풍자 만화가들이 자신의 모습을 우스꽝스럽게, 함부로 그리는 것을 막기 위해서였지요. 황제를 그리는 것이 금지된 시절, 다비드는 유일하게 나폴레옹 1세를 그릴 수 있는 프랑스의 화가였습니다. 만약 그가 혁명에 적극적으로 가담했다는 이유로 처형되었다면, 〈알프스를 넘는 나폴레옹〉처럼 황제를 흡족하게 할 걸작은 탄생하지 못했을 것입니다. 또한 나폴레옹 1세가 그에게 〈나폴레옹 1세와 조제핀 황후의 대관식〉과 같은 대작을 특별히 주문하지도 않았을 것입니다.

나폴레옹 1세는 미술에 대해서는 문외한에 가까웠습니다. 하지만 캔버스에서 위대한 영웅으로 재탄생한 자신의 모습을 정치적으로 활용하는 일에는 관심이 지대했습니다. 다비드는 프랑스 초대 황제의 공식 화가로 예술적 재능을 마음껏 발휘했습니다. 혁명이 끝나듯, 나폴레옹 1세가 권력을 잃게 되자 다비드는 벨기에로 망명합니다. 이후 그는 그토록 사랑한 조국이 아닌 이국에서 고단했던 생을 마감합니다. 고인의 주검을 뒤따른 것은 제자들과 그가 그린 그림의 제목이 적힌 깃발들이었습니다.

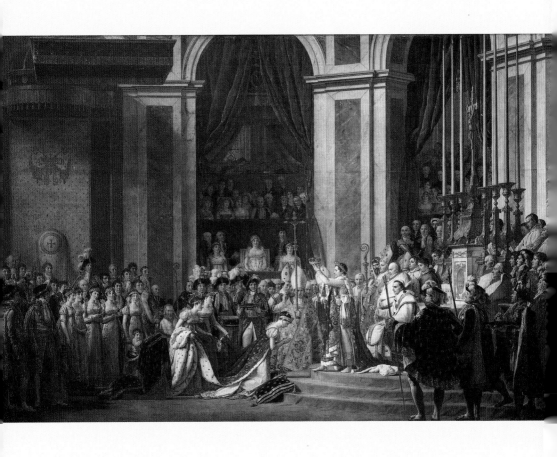

다비드, <나폴레옹 1세와 조제핀
황후의 대관식>, 1806~1807년,
캔버스에 유채, 621×979㎝, 루브르
박물관

미술가에게 이해받지 못한 오리엔탈리즘

장 오귀스트 도미니크 앵그르(Jean-Auguste-Dominique Ingres, 1780~1867)는 다비드의 뒤를 이은 주목할 만한 신고전주의자입니다. 그가 미술계에 입문하고 자신만의 예술 세계를 만들어 가는 과정은 스승 다비드와 비슷합니다. 프랑스 툴루즈 출신의 그는 파리에서 다비드를 만나고는, 그의 제자가 되어 미술 공부를 시작했어요. 당시 다비드의 명성은 매우 높았습니다. 각지에서 다양한 예술가 지망생들이 그를 찾아왔지요. 앵그르는 그중 뛰어난 제자였습니다. 스승처럼 로마 대상을 수상했지요. 파리를 떠나 로마에 머물면서 그는 특유의 분명하면서도 우아한 선과 형태를 중심으로 자신만의 미술 세계를 완성해 나갔습니다.

혁명이 끝난 프랑스 사회에는 식민지 개척을 위한 유럽의 제국주의가 확산된 때였습니다. 유럽인들은 자신들을 문명인이자 합리적 이성의 소유자로 믿었습니다. 이에 비해 동양인은 야만스럽고 열등하다고 여겼어요. 우수한 서양이 미개한 동양을 식민 지배하는 것은 당연한 일로 간주되기도 했습니다. 서양은 동양을 잘못 이해하고 있었지만, 오해와 함께 관심도 확산되었습니다. 특히 유럽과 이웃한 이슬람 국가에 관심을 가졌지요. 이러한 흐름을 '오리엔탈리즘'이라고 합니다. 동양에 관심이 얼마나 지대했는지 동양 취향이 유행할 정도였어요. 상류층 여인들이 외국의 의상을 입고 거리를 활보했습니다.

앵그르는 일찍이 신화 속 여신들을 즐겨 그렸어요. 그런데 동양에 관심을 갖기 시작하면서 변화가 생겼습니다. 비너스의 자리에 터키 여인들을 그려 넣었지요. 목욕하고 단장하는 여신을 제치고 그 자리를 터키 여

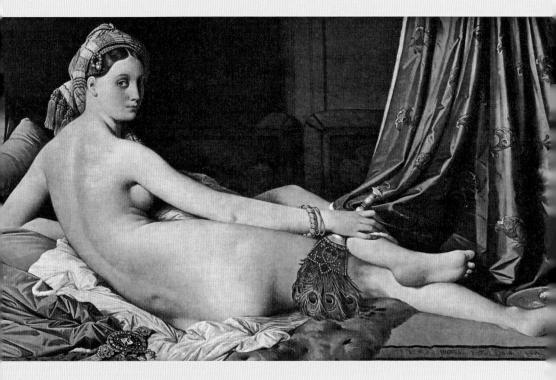

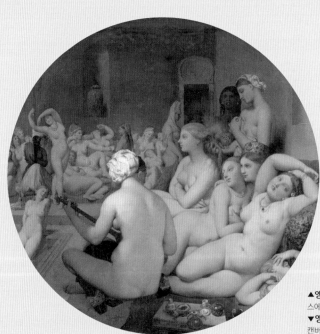

▲앵그르, <오달리스크>, 1819년, 캔버스에 유채, 91×162㎝, 루브르박물관
▼앵그르, <터키탕>, 1862년, 목판과 캔버스에 유채, 지름 110㎝, 루브르박물관

인들이 차지했습니다. 그는 '터키 황제의 후궁'을 뜻하는 매혹적인 오달리스크가 침실에 누워 있는 장면이나 육감적인 여성들로 가득 찬 〈터키탕〉을 그리기도 했습니다. 그런데 문제는 이슬람 국가에 대한 그의 관심이 호기심 수준에 머물렀다는 것입니다. 당시 유럽의 예술가들이 그런 것처럼요. 궁금한 것에 대해 알고 싶은 마음이 올바른 이해로 이어지지는 못했습니다. 책이나 다른 그림을 참고했지만 〈오달리스크〉는 상상에 크게 의존했습니다. 당시 동양에 대한 유럽인들의 시선과 다를 바 없는 접근이었지요. 터번을 두르고 공작털이 달린 부채를 든 〈오달리스크〉는 신비한 구경거리에 불과했지, 이해할 대상은 아니었습니다.

앵그르도 다비드처럼 예술적 의도에 맞추어 현실을 왜곡했습니다. 〈오달리스크〉의 매력은 등을 타고 길게 흐르는 관능미입니다. 그는 이를 강조하기 위해 여인의 허리를 길게 늘였습니다. 이 때문에 보통 사람보다 척추가 몇 마디 더 있다는 의혹이 일기도 했습니다. 명백하게 아름다우나 현실에 존재할 수 없는 아름다움이었던 것이지요. 그런데도 오랫동안 그의 〈오달리스크〉는 아름다운 여성의 기준이었습니다. 여성의 인간적인 권리와 행복하게 살 권리를 주장하는 여성주의자들은 아름다움의 기준을 비현실적으로 높여 놓은 〈오달리스크〉를 비난합니다. 그의 미술이 여성을 독립적인 삶의 주인공으로 다루지 않았다는 이유에서지요. 그런데도 비현실적인 비례로 만들어 낸 그의 〈오달리스크〉는 설득력이 대단합니다. 이 세상에 존재하지 않는 아름다움마저 이 세상에 존재하는 것처럼 착각하게 만드니 말입니다.

낭만주의 미술 1800년~1850년경

무한상상 지대,
미술에 자유를 허하라!

19세기 초반, 유럽인들은 프랑스 대혁명의 폭력적 전개 과정을 경험하면서

인간의 냉철한 이성과 자기 통제 능력에 회의를 품습니다. 합리성과 규범을 중시했던

계몽주의에 반발하여 인간의 감성과 주관적 표현에 주목하게 되지요.

무질서한 세계와 무기력한 인간의 실체를 소재로 강렬하고, 역동적인 미술이 탄생합니다.

인간은 세상의 중심일까? 세상은 끊임없이 진보할까? 적어도 이 질문에 대한 프랑스 혁명기의 대답은 '그렇다'였습니다. 사람들은 스스로를 이성적 존재라 믿었고, 혁명으로 더 좋은 세상을 만들 수 있다고 믿었지요. 그런데 혁명 전개 과정에서 인간과 사회 개혁에 대해 의문이 시작되었습니다. 프랑스 혁명은 자유와 평등을 쟁취하기 위한 과정이었습니다. 그런데 이 명분을 이루기 위해 동원한 방법은 그렇지 못했습니다. 혁명의 반역자를 색출하고, 단두대에서 제거하는 과정은 이성적이거나 합리적이지 못했습니다. 폭력적이기도 했고, 비정상적이기도 했습니다. 인간 내면에 있던 야만과 광기가 모습을 드러낸 것이었어요. 실현하려는 명분은 논리적이었지만 실천의 방법은 그렇지 못해 모순이 컸습니다.

근사하지도, 강인하지도 않은 인간의 민낯

'어쩌면 인간은 우리가 믿는 것처럼 근사한 존재가 아닐지 모르겠다.' 18세기 말에서 19세기 전반에 걸쳐 유럽 사회는 인간에 대해 처음부터 다시 생각하기에 이르렀습니다. 이성과 합리성의 신화에 가려져 있던 것에 주목했어요. 특히 인간 내면 깊은 곳에 자리 잡은 직관과 감정, 상상과 환상들을 주의 깊게 살피기 시작했답니다. 그 과정에서 세상의 중심에 있던 승리와 영광의 존재들은 화면 밖으로 밀려났습니다. 대신 미술의 역사에 한 번도 초대받지 못한 주인공들이 지금까지와는 다른 방식으로 그려지기 시작했어요.

테오도르 제리코(Théodore Géricault, 1791~1824)의 〈도박에 빠진 미친 여인〉은 미술이 재현해 온 권력자들의 초상화들과 사뭇 다릅니다. 그림 속 주인공은 자신의 삶을 주도적으로 끌고 갈 생각도, 세상을 변화시킬 의지도 없습니다. 눈앞의 위험 요소를 적절히 제거하거나, 선택의 순간에 재빨리 판단하는 것도 어려워 보입니다. 〈도박에 빠진 미친 여인〉이 세상을 바라보는 방식은 무기력함 그 자체입니다. 인간 내면에 도사리던 쾌락의 욕망에 영혼이 지배당한 모양입니다. 사회로부터 격리되어 정신병원에 수용된 '도박에 빠진 미친 여인'에게만 세상이 혼란스러운 것은 아닙니다.

수도사도 세상이 두렵기는 마찬가지입니다. 물안개가 피어오르는 바닷가는 광활하기 그지없습니다. 그에 비해 수도사의 크기는 무척 작습니다. 너무 작은 탓에 수도사를 찾는 일도 쉽지 않습니다. 카스파르 다비드 프리드리히(Caspar David Friedrich, 1774~1840)의 〈바닷가의 수도

제리코, <도박에 빠진 미친 여인>, 1822~1823년, 캔버스에 유채, 77×64.5㎝, 루브르박물관

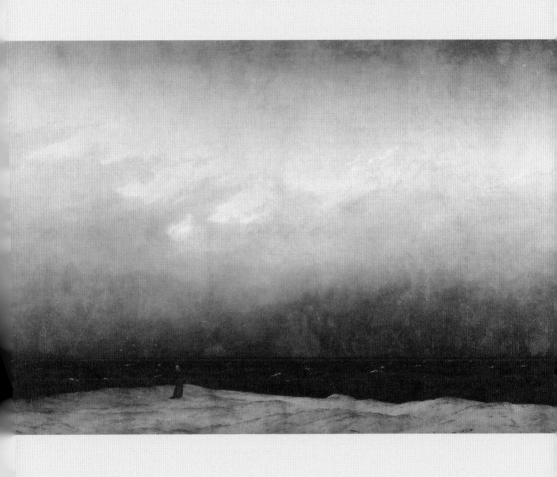

프리드리히, <**바닷가의 수
도사**>, 1808~1809년경, 캔
버스에 유채, 171.5×110㎝, 베
를린 내셔널갤러리

사)는 경이로운 자연의 위력 앞에 무기력합니다. 화가는 이미 자연의 압도적인 힘을 어린 시절에 경험했지요. 함께 스케이트를 타던 동생이 자신이 보는 앞에서 깨진 얼음판 아래로 사라져 버렸을 때 말입니다. 낭만주의 이전의 미술은 인간을 자연의 기록자이고, 소유자이며, 정복자로 표현했습니다. 하지만 이제 인간은 자연의 위협적인 힘 앞에서 보잘것없는 존재일 뿐입니다. 낭만주의 미술은 통제 불가능한 욕망, 감당하기 어려운 공포 앞에서 흔들리는 인간의 영혼을 직시하고자 했습니다. 그것은 그동안 솔직하게 인정하지 않았던 인간의 민낯이기도 했습니다. 그다지 강인하지도, 고귀하지도 않은.

낭만주의 미술가는 모순덩어리?

인간의 민낯에 주목한 낭만주의 미술가들은 어떤 사람들이었을까요? 〈도박에 빠진 미친 여인〉을 그린 프랑스의 제리코는 낭만주의의 아버지로 알려져 있습니다. 그는 멋쟁이였고, 승마를 즐겼다고 전해집니다. 옷을 잘 입고, 스포츠가 취미였다니 남의 시선을 신경 쓰고, 자기 관리도 철저했을 것 같군요. 그런데 그는 숙모와 부적절한 관계로 구설에 오르거나 정신병원에서 치료를 받은 적도 있고, 파산 기록도 남아 있습니다. 그는 자유를 갈망하는 열정적인 사람이었지만 자살 시도를 할 정도로 우울증에 시달리기도 했지요. 그로 인해 서른셋에 서둘러 생을 마감했답니다.

영국 낭만주의의 거장 윌리엄 터너(William Turner, 1775~1851)에 대

한 평가도 모순적입니다. 어떤 이는 그를 유머 감각이 뛰어난 유쾌한 인물로 회상합니다. 그런데 어떤 사람은 그를 냉소적이고, 폐쇄적인 사람으로 기억합니다.

동시대 스페인의 낭만주의 화가 프란시스코 드 고야(Francisco de Goya, 1746~1828)는 정의의 투사로 칭송되기도 하고, 기회주의자로 비판되기도 합니다. 〈1808년 5월 3일〉은 고야의 대표작입니다. 당시 스페인은 프랑스가 점령한 상태였습니다. 프랑스 군대는 잔혹했고, 스페인 민중은 횡포에 맞섰지요. 하지만 민중의 항거는 무참한 학살로 막을 내렸어요. 1808년 5월 3일은 프랑스 군대에 반기를 든 스페인 민중 처형의 날이었습니다. 화가는 처형의 순간 민중의 의연함에 주목했습니다. 이후 〈1808년 5월 3일〉은 스페인 민중의 저항 정신의 상징이 되었답니다. 정치적으로 민감한 주제를 용감하게 예술로 재구성했으니 과연 그는 시대의 기록자라 칭찬할 만합니다.

그런데 그런 그를 왜 사람들은 기회주의자라 비난한 것일까요? 문제는 〈1808년 5월 3일〉의 제작 시기였습니다. 학살은 1808년에 있었지만, 그림은 6년 뒤에 그려졌습니다. 그림이 완성된 1814년은 이미 프랑스 군대가 스페인에서 철수한 뒤였어요. 사람들은 '진짜 시대의 증인이 되고자 했다면, 학살이 발생했을 당시 바로 붓을 들어야 마땅했다'고 그를 비난했지요. 사람들은 내친김에 프랑스 점령 이전에 그가 그린 〈카를로스 4세의 가족〉까지 문제 삼았습니다. 카를로스 4세는 프랑스의 지배를 받기 이전 권력욕에 사로잡혀 있던 무능한 스페인의 왕이었어요.

고야는 정말 어떤 사람이었을까요? 미술로 시대를 기록하려는 의식

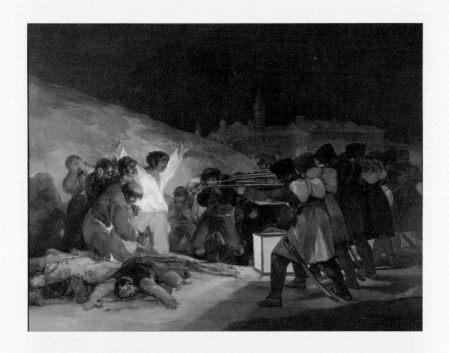

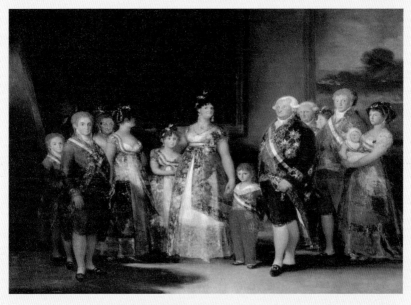

▲▲고야, <1808년 5월 3일>, 1814년, 캔버스에 유채, 268×347㎝, 프라도미술관
▲고야, <카를로스 4세의 가족>, 1800년, 캔버스에 유채, 280×336㎝, 프라도미술관

있는 화가였을까요? 개인의 성공을 쫓은 속물이었을까요? 쉽게 결론 내리기는 어려울 것 같습니다. 쾌활함과 우울함, 부지런함과 나태함, 낙관과 비관, 명예와 실속 등. 같은 사람일지라도 한 개인의 내면에는 모순된 요소들이 뒤섞여 있기 마련이니까요.

그런데 왜 유독 낭만주의 미술가들에 대한 평가가 극단적으로 엇갈리는 것일까요? 낭만주의 미술이 전개되기 전에는 이런 다양성이 허용되지 않았기 때문입니다. 한 개인의 정체성을 이루는 요소가 여럿 있다 할지라도 가장 눈에 띄는 것을 제외한 나머지 것들은 자연스럽게 배제되었습니다. 한 가지 특징으로만 화가를 이해했지요. 이성과 합리성을 잣대로 세상을 질서정연하게 보려고 한 것처럼 인간도 그렇게 평가하려 했던 것입니다.

하지만 낭만주의 미술은 인간의 모순된 모습을 모두 받아들였습니다. 낭만주의 화가들은 이렇게 묻습니다. "나는 미술로 시대의 증인이 되고 싶소. 동시에 나는 미술로 성공을 위한 기회도 놓치고 싶지 않소. 그게 안 될 일이오?"

인간의 추악함을 고발하다

낭만주의 화가 중 몇몇은 동시대의 사건에 주목했습니다. 터너의 〈노예선〉과 제리코의 〈메두사호의 뗏목〉은 각각 영국과 프랑스 사회를 발칵 뒤집어 놓았던 사건을 그림으로 표현한 것입니다. 시기는 다르지만 두 사건 모두 발생 장소가 바다였고, 인간의 형편없는 바닥을 확인케 하

는 충격적인 사건이라는 점에서 공통점이 있습니다.

터너의 〈노예선〉은 1783년에 발생한 사건을 그림으로 재구성한 것입니다. 당시 영국 사회를 충격에 빠뜨린 이 사건은 노예선에 발생한 문제에서 시작되었습니다. 400명의 노예를 태우고 이동 중이던 배 안에 전염병이 발생했어요. 노예 중 일부가 죽기도 했고, 감염되기도 했습니다. 그도 그럴 것이 노예선의 환경은 열악했거든요. 햇볕이 들지 않는 비좁고 밀폐된 공간에 노예들이 모여 있었습니다. 그것도 쇠사슬에 묶인 채로 말이지요. 노예들은 대륙에서 대륙으로 이동하는 배에 몇 개월씩 갇혀 있어야 했습니다. 그런데 전염병이 돌자 노예선 선장은 믿을 수 없는 결단을 감행했습니다. 폭풍우 치는 바다에 노예들을 던져 버린 것이었어요. 병들었으나 아직 살아 있는 노예들을 깊은 바다에 버린 이유는 단 한 가지였습니다. 보험금을 받기 위해서였지요. 노예선은 출항 전에 보험에 가입했습니다. 노예는 보험 계약서에 물건으로 표시되었는데, 보험금은 물건을 잃어버렸을 때만 받을 수 있었어요. 〈노예선〉에 두려움의 요소는 많습니다. 높게 일렁이는 파도, 피 냄새를 맡고 노예선에 접근하는 상어 떼도 두렵습니다. 하지만 경제적 이익을 존엄한 생명보다 우선시한 선장의 태도가 가장 무섭습니다. 영국에서 노예 거래는 1807년에 공식적으로 폐지되었습니다. 하지만 〈노예선〉이 발표된 1840년 무렵에도 비인간적으로 노예를 사고파는 행위는 중단되지 않았습니다.

그런가 하면 제리코의 〈메두사 호의 뗏목〉 또한 충격적인 사건의 기록입니다. 1816년 7월 2일 메두사 호가 세네갈을 향하고 있었습니다. 당시 세네갈은 프랑스의 식민지였어요. 배 안에는 군인을 비롯하여 이

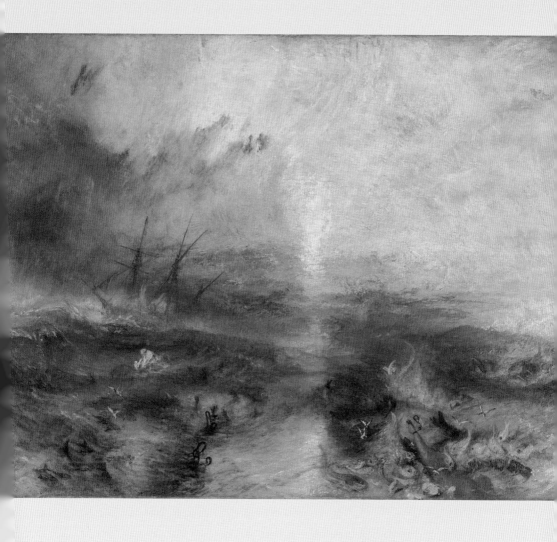

터너, <노예선>, 1840년, 캔버스에
유채, 90.8×122.6㎝, 보스턴미술관

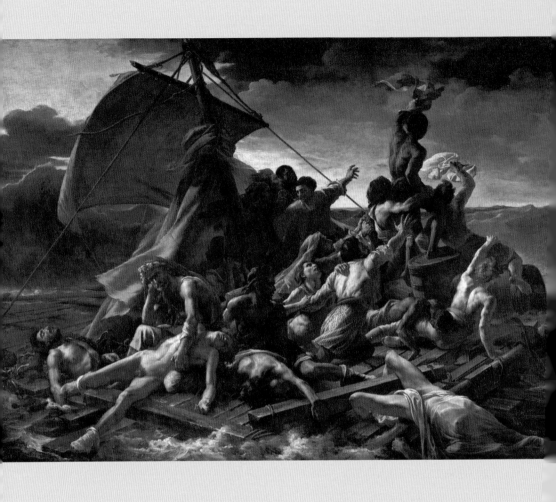

제리코, <메두사 호의 뗏목>,
1818~1819년, 캔버스에 유채, 491×
716cm, 루브르박물관

주민이 150여 명가량 있었답니다. 그런데 세네갈에서 새로운 삶을 펼칠 이주민들의 계획은 무산되었습니다. 항해 중이던 메두사 호가 좌초되는 뜻밖의 사건 때문이었습니다. 배의 구명보트는 군인들에게 제공되었습니다. 군인들이 탄 구명보트가 탈출용 뗏목을 안전한 곳으로 인도해 줄 것으로 생각했어요. 하지만 상황이 여의치 않자 군인들은 뗏목과 연결된 줄을 끊고 달아났습니다. 이후 생존을 위한 15일간의 사투가 벌어졌습니다. 살아남기 위한 싸움이 있었고, 살해가 있었고, 식인 행위가 있었습니다.

터너나 제리코와 같은 낭만주의자들은 세상의 겉모습을 그대로 그리는 데 관심이 없었습니다. 대신 인간의 마음을 미술로 포착해내고 싶어했어요. 특히 인간 내면에 도사리는 불안과 공포에 관심이 많았지요. 인간의 삶에서 폭력과 공포는 피할 수 없습니다. 그런데도 과거의 미술은 인간을 평화롭고 균형적인 시각을 가진 개체로 묘사해 왔습니다. 그러나 인간의 성장에는 어떤 계기가 필요하듯이, 어둡고 부정적인 감정이 한 개인을 파괴하기도 하지만 성장의 동력이 되기도 합니다. 개인의 내면을 새롭고 깊게 하여 자유에 이르게도 하기도 하지요. 낭만주의자들은 그림의 소재를 찾기 위해 수고할 필요가 없었습니다. 인간이 다른 인간을 물건으로 간주하고, 돈벌이 수단으로 여기고, 죽음의 공포 앞에서 자신의 생존을 위해 최악의 방법을 동원했던 〈노예선〉, 〈메두사 호의 뗏목〉 같은 사건이면 충분했습니다. 낭만주의자들 바로 곁에서 인간의 복잡한 내면을 낱낱이 보여주는 사건이 끊이질 않았으니까요.

혁명을 보는 눈에 필터는 필요없다

1789년의 대혁명 이후 프랑스에는 크고 작은 혁명이 계속되었습니다. 사회적 격동기의 역동적 분위기는 여러 미술가에게 예술적 영감의 원천이 되었습니다. 혁명을 다룬 대작들을 남긴 예술가 중에서 다비드와 외젠 들라크루아(Eugène Delacroix, 1798~1863)는 손꼽을 만한 예술성을 가지고 있습니다. 대혁명기를 살았던 다비드는 현실 속에서 혁명의 열렬한 지지자였습니다. 그는 혁명가들을 위대한 영웅, 숭고한 희생자로 묘사했습니다. 그런데 프랑스 혁명이 끝난 뒤 혼란의 시대를 산 들라크루아는 혁명에 대한 태도나 인식이 다비드와 사뭇 달랐습니다.

〈민중을 이끄는 자유〉는 들라크루아의 대표작입니다. 프랑스 혁명 정신의 상징으로 여겨지는 명작이지요. 그림은 1830년 파리에서 있었던 7월 혁명을 다루고 있습니다. 혁명은 3일 동안 진행되었습니다. 당시 프랑스 국왕은 샤를 10세였습니다. 비운의 군주 루이 16세의 동생이지요. 보수적 성향의 샤를 10세는 7월 25일 언론 통합을 선포했습니다. 프랑스 증권 시장이 폭락한 다음 날 진보적 성향의 언론은 투쟁을 선언했습니다. 여기에 노동자, 학생, 상인 등 다양한 계층의 시민들이 동조하면서 또 한 번의 혁명이 시작되었습니다. 흥분한 상태로 거리에 나온 시민들은 파리 시청사를 점령하고자 분노의 행진을 했지요. 들라크루아는 우연히 치열한 시가전을 목격하였습니다. 한 치의 양보도 없는 시민군과 왕실 근위대의 치열한 시위였습니다. 감정에 북받친 시민군들이 바리케이드를 쌓고, 왕실 근위대에 저항하는 모습에 그는 겁을 먹었다고 하네요. 하지만 시간이 지나 간신히 마음의 평온을 되찾은 그는 7월 28

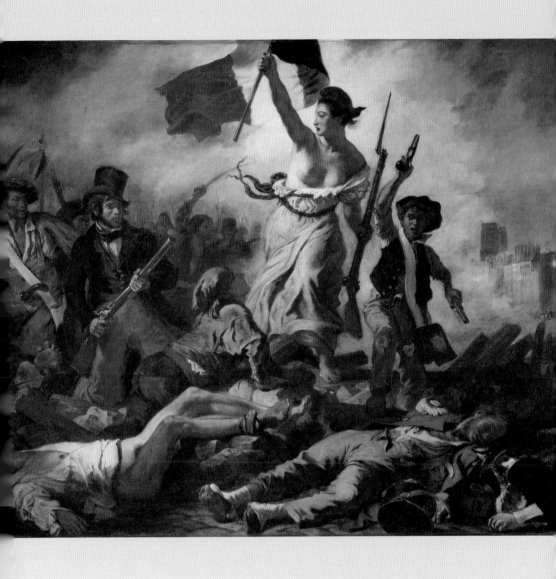

들라크루아, <민중을 이끄는 자
유>, 1830년, 캔버스에 유채, 260
×325㎝, 루브르박물관

일의 잊을 수 없는 장면을 화폭에 담기로 했습니다.

〈민중을 이끄는 자유〉를 그린 들라크루아는 시민이 주도한 7월 혁명을 정치적으로 지지했을까요? 딱히 그런 것 같지는 않습니다. 만약 그가 혁명을 응원했다면 시민군을 좀 더 멋지게 묘사했겠지요. 그는 자유를 상징하는 여인을 비롯하여 시민군을 영웅처럼 묘사하지는 않았습니다. 대신 있는 그대로 표현했어요.

시민군의 부끄러운 행적을 그림으로 고스란히 옮겼습니다. 그림 속 시민군 중에는 소년도 있습니다. 혁명에 뛰어든 소년은 탄알을 끼운 탄대를 어깨에 메고 있습니다. 탄대는 왕실 근위대에게서 약탈한 것입니다. 그런가 하면 모자를 쓴 청년도 등장합니다. 모자는 왕실 수비대의 병사에게서 빼앗았습니다. 시민군과 왕실 근위대 사이에서만 약탈이 있던 건 아니었습니다. 시위 도중 숨진 시민의 물건과 옷 일부는 다른 시민의 것이 되었습니다. 숨진 시민군이 바지가 벗겨진 채 쓰러져 있는 것도 이런 이유 때문이었어요.

〈민중을 이끄는 자유〉에서 자유는 숭고한 정신이 아닌 폭력적 사태의 전리품처럼 묘사되고 있습니다. 들라크루아는 혁명에 회의적이었습니다. 〈민중을 이끄는 자유〉는 혁명의 거리에서 영감을 얻었지만, 작업은 유혈 사태의 현장이 아니라 안전한 실내에서 진행되었습니다. 캔버스 세 개를 이어 붙여 3개월 만에 완성되었습니다. 생생한 혁명의 순간을 묘사하기 위해 다른 화가가 제작한 혁명에 관한 판화를 참고하면서 말이지요. 그림을 그리면서 그는 혁명에 동조하는 마음과 비판적 태도 사이를 오락가락했습니다. 혁명에 관해 유일하게 확고한 그의 생각은

단 하나였습니다. 혁명을 그리는 일과 혁명을 찬성하는 것은 전혀 다르다는 것이었지요. 〈민중을 이끄는 자유〉는 혁명에 대한 화가의 견해와 별개로 이렇게 말하는 것 같습니다.

'마침내 혁명의 때가 왔다.'

같은 시대 다른 미술을 선보인 두 미술가, 앵그르와 들라크루아

 앵그르와 들라크루아는 동시대의 미술가로, 태어난 곳도 프랑스로 같습니다. 하지만 같은 시대, 같은 직업에 종사하고, 또래라고 해서 모두 같은 삶을 사는 것은 아닙니다. 18세기 프랑스에서 두 사람이 전혀 다른 미술을 펼친 것처럼요.

 앵그르는 신고전주의 미술가입니다. 단순 명료한 선과 형태가 그의 미술을 이끕니다. 그는 소묘를 대단히 중요하게 생각했습니다. 정확한 선과 단단한 형태를 집을 짓기 위한 탄탄한 토대에 빗대어 강조했습니다. 잘 다듬어진 선, 붓질의 흔적도 없이 거울처럼 매끈한 표면은 그림의 정보를 정확히 전달합니다. 인물의 눈, 코, 입의 생김과 사건의 정황 등이 그것이지요. 반면 그는 색채를 인색하게 평가했습니다. 그림에서 "색채는 왕비의 옷을 입혀 주는 시녀에 불과하다"고 말할 정도였지요. 오로지 뚜렷한 윤곽선만이 이상화된 아름다움을 전달할 수 있다고 믿었습니다. 그의 미술은 그리스, 로마 시대를 참고해 빈틈 없이 써 내려간 모범답안 같습니다.

 반면 들라크루아의 미술은 한 번도 접한 적 없는 창의적 답안을 떠올리게 합니다. 그는 낭만주의 미술가입니다. 풍부한 상상력과 과감한 색채가 그의 미술을 견인합니다. 그 역시 소묘를 중요하게 여겼습니다. 하지만 그는 색채에 한층 주목했지요. 햇볕 아래서 세상과 존재의 참모습을 색채로 확인하려 했습니다. 그는 붉은색은 불안감을 조성하며, 초록색은 나른함을 표현할 수 있다는 사실 등을 잘 알고 있었습니다. 그는 고전이나 고대를 들먹이며 모방하는 미술을 참을 수 없어 했습

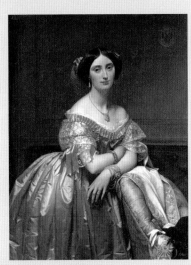

▲앵그르, <브롤리 공주의 초
상>, 1853년, 캔버스에 유채,
121.3×90.8㎝, 뉴욕 메트로폴
리탄 박물관
▼들라크루아, <묘지의 고아>,
1824년 경, 캔버스에 유채, 65
×54㎝, 루브르박물관

니다. 대신 상상력을 자극하는 연극과 문학을 즐겼지요. 그는 인물의 생김이 아니라 기질을 표현하고자 했습니다. 사건의 정황을 전달하기보다 그것을 감정적으로 공유하려고 했어 요. 보색을 이웃시키고, 윤곽선을 지우고, 표면에 거친 질감을 더하면서 말이지요.

흔들림 없는 형태로 〈브롤리 공주의 초상〉에 온화함과 고용함의 경지를 재현한 앵그르, 상상력과 색채로 〈묘지의 고아〉의 혼돈과 공포를 표현한 들라크루아. 서로 다른 미술의 신념으로 무장한 두 사람으로 인해 당대 미술은 그 어느 때보다 풍요로웠습니다.

기필코,
진실만을 그리리라

19세기 중후반, 산업 혁명의 전개와 함께 자본가와 노동자의 사회적 계급 분화가

가속화되었습니다. 예술가들은 현실에 대한 시대착오적인 미화와

낭만적인 접근을 거부하고, 냉철한 인식을 토대로 현실 세계를 작품에 담고자 했습니다.

19세기 유럽 미술에 사실주의가 등장했습니다. 사실주의는 바깥세상을 객관적으로 묘사하려는 미술입니다. 있는 그대로 세상을 표현하고자 하는 미술의 욕망이 처음은 아닙니다. 문자가 발명되기 이전부터 시작되었지요.

구석기 시대 동굴 벽화에 그려진 동물 표현은 무척 실감 납니다. 동물의 근육과 골격이 사실적으로 표현되었지요. 그뿐만이 아닙니다. 그리스 시대 조각도 놀라움을 선사합니다. 설득력 있게 표현된 인체의 아름다움이 감탄을 자아냅니다. 르네상스 미술은 원근법을 발명할 정도였지요. 질서정연한 자연 경관과 자연스러운 인간의 미소를 캔버스에 담아내기 위해서였어요. 신고전주의 미술은 또 어떤가요. 미술의 메시지를 효과적으로 전달하기 위해 주제를 사실적으로 표현하고자 애썼습니다.

이처럼 최대한 닮도록 보이는 데 뜻을 둔 미술을 넓은 의미에서 사실주의라고 합니다. 그런데 좁은 의미의 사실주의는 19세기 중반 프랑스에서 전개된 미술 운동을 가리킵니다. 몇몇 미술가들이 주도한 사실주의 미술 역시 세상을 객관적으로 묘사하려고 했지만 앞선 시대의 것들과 성격이 좀 달랐습니다.

미술가, 현실을 냉철하게 담아내다

사실주의 미술이 태동할 즈음 유럽 사회에는 변혁의 바람이 불었습니다. 유럽 사회의 결정적인 변화의 원인 중 하나는 산업 혁명이었어요. 18세기 중반 영국에서 시작된 산업 혁명은 도시와 농촌의 삶 모두를 근본적으로 흔들었습니다. 인간의 노동력이 기계로 대체되고, 농촌에서 도시로 이주가 가속화되었습니다. 이 과정에서 지금까지 인류가 한 번도 경험해 보지 못한 현실이 도시와 농촌을 지배했습니다. 현실 세계가 급변하면서 허구적 이야기와 역사적 사건에서 관심을 거두는 미술가들이 출현했습니다. 새롭게 발생한 현실의 문제에 주목한 사실주의 미술가들이었어요.

사실주의 미술의 선구자였던 구스타브 쿠르베(Gustave Courbet, 1819~1877)는 신고전주의 미술가처럼 붓으로 이상과 이성을 좇지 않았습니다. 그렇다고 낭만주의 미술가처럼 감성과 감정에 색을 입히지도 않았지요. 그는 이상을 맹신한 신고전주의자를 시대착오적이라 생각했습니다. 또한 동시대의 사건을 그렸지만, 입장과 태도가 불분명한 낭만

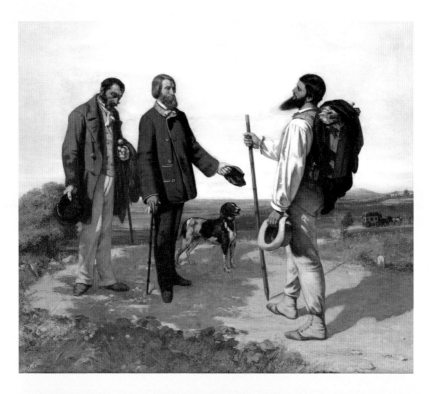

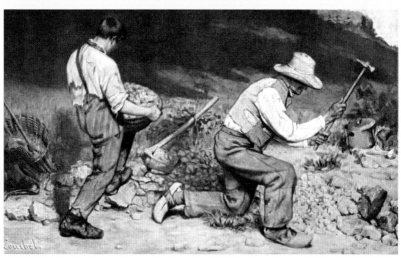

▲▲쿠르베, <만남-안녕하세요,
쿠르베 씨>, 1854년, 캔버스에 유
채, 129×149㎝, 파브르미술관
▲쿠르베, <돌 깨는 사람들>,
1849년, 캔버스에 유채, 165×257㎝,
드레스덴 국립미술관

주의자를 비겁하다고 여겼어요. 그는 시대착오적이지도 않고, 비겁하지도 않은 미술을 추구했지요. 동시대적이고, 용감한 미술은 어떤 것일까요? 그는 그 답을 진실에서 찾았습니다. 그에게 진실은 자신의 눈으로 확인할 수 있는 현실이었습니다.

"천사를 내 눈앞에 먼저 대령하시오!"

천사를 그려 달라는 주문에 그가 발끈하며 이렇게 말했어요. 그는 천사와 〈만남-안녕하세요, 쿠르베 씨〉처럼 인사를 해 본 적이 없습니다. 〈돌 깨는 사람들〉처럼 거리를 지나다 마주친 적도 없고요. 그에게 천사는 진실도, 현실도 아니었습니다. 그러니 그가 천사를 그릴 이유가 없었던 거예요.

"본 적 없는 것은 그리지 않겠다."

그는 평생 변함없이 자신의 신념을 미술로 실천했습니다. 그의 미술은 놀라운 기교로 눈에 보이는 외관을 똑같이 그려 낸 그림이 아니었습니다. 치열하게 생각하고, 냉철하게 포착해 낸 현실의 문제를 있는 그대로 제기한 그림이었지요.

노동자의 눈으로 진실의 돌직구를 던지다

과거 미술가들은 사회 지배층의 시선으로 세상을 표현했습니다. 미술에 성직자나 권력자의 관심사와 이념을 담았지요. 그런데 진실을 그리고자 한 사실주의 미술가들은 좀 다른 시각으로 세상을 보았습니다. 이미 사회적으로 특권을 누리는 사람들의 시각 대신, 미술로 새로운 세상

보기를 시도했던 거예요.

　사실주의 화가 오노레 도미에(Honoré Daumier, 1808~1879)는 도시 노동자에 관심을 두었습니다. 그 역시 가난한 노동자의 아들로 태어나 파리로 이주했거든요. 그가 파리에 도착한 때는 산업 혁명이 프랑스에 본격적으로 전개되기 바로 전이었습니다. 파리에서 그는 여러 직업을 전전했습니다. 그사이 이주한 노동자들로 도시는 빠르게 팽창했습니다. 파리에서 산업화, 도시화가 진행되는 와중에 사회적 영향력이 확대된 계층이 있었습니다. 경제력을 갖춘 중산층이었지요. 당시 프랑스는 인쇄술의 발달과 함께 발행된 신문이 인기 있었습니다. 신문의 주요 구독자는 중산층이었지요. 언론은 정기 구독자인 이들의 눈치를 살폈지요.

　중산층은 새롭게 유입된 노동자들을 좋아하지 않았습니다. 자신들이 누리는 안락함을 노동자들이 파괴할까 겁을 냈어요. 이런 두려움은 노동자에 대한 부정적인 생각으로 이어졌습니다. 여기서 그친 것이 아닙니다. 중산층은 이런 인식을 사회적 이미지로 굳히고 싶었습니다. 이 일을 당시 신문이 거들었습니다. 언론이 표현한 노동자는 늘 지저분한 차림에 불만스러운 표정 일색이었습니다. 미술도 동조했습니다. 망설임 없이 노동자들을 끔찍한 존재로 묘사했답니다. 언론과 미술은 노동자들의 열등함을 강조하는 데 주력했습니다.

　도미에는 풍자화와 판화로 세상에 이름을 알린 미술가였습니다. 그런데 그는 노동자를 좀 다르게 표현했습니다. 〈트랑스노냉 거리 1834년 4월 15일〉은 늦은 밤, 노동자 주거지에서 있었던 무차별 학살을 다룬 판화입니다. 그는 노동자 시위의 주범을 찾겠다는 핑계로 당국이 무고한

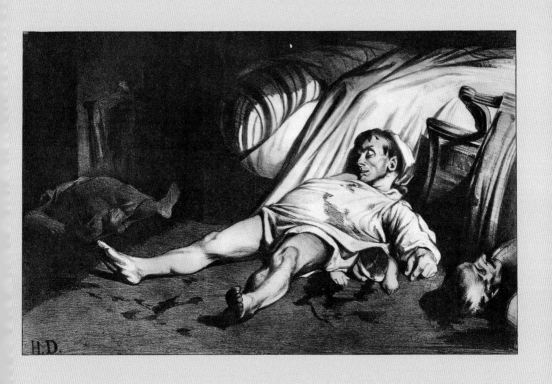

도미에, <트랑스노냉 거리 1834년 4월 15일>,
1834년, 석판화, 44.5×29㎝, 대영박물관

노동자 가족을 몰살한 사건 현장을 차분하게 기록했습니다. 이 처참한 사건에서 언론으로부터 대책 없는 야만인이라는 손가락질을 받은 노동자는 억울한 희생자일 뿐이었습니다.

〈세탁부〉도 노동자가 주인공인 그림입니다. 남루한 차림의 세탁부가 아이를 챙기며 힘겹게 계단을 오르고 있습니다. 저 멀리 보이는 센 강의 세탁선에서 세탁을 마치고 돌아오는 길일까요? 세탁부는 다른 한쪽 팔로는 세탁물이 떨어지지 않도록 단단히 힘을 주고 있습니다. 당시 지배층 사이에는 '노동자는 무책임하다', '노동자의 가난은 나태함에서 비롯되었다'는 확신이 널러 퍼져 있었습니다. 하지만 〈세탁부〉에 그려진 노동자는 결코 주어진 일이 하기 싫어 꾀를 피우는 모습이 아닙니다. 어린 아이를 돌보며 육체노동까지 해야 하는 힘겨운 상황이지요. 이렇게 안간힘을 쓰는 세탁부의 궁핍한 현실을 개인의 게으름 때문이라고 트집잡을 수 있을까요?

〈트랑스노냉 거리 1834년 4월 15일〉과 〈세탁부〉는 단순히 노동자 가족의 죽음, 세탁부의 가난만을 전하는 것에 그치지 않았습니다. '무엇이 노동자 가족을 죽음에 이르게 했을까?', '왜 부지런히 일해도 노동자는 가난에서 벗어나기 어려울까?' 하는 언짢고, 불편한 질문을 던집니다. 도미에가 당시 지배층들의 경계 대상이 된 것은, 점점 부유해지는 도시에서 헐벗은 노동자들을 그려 사회에 돌직구 같은 질문을 던졌기 때문입니다.

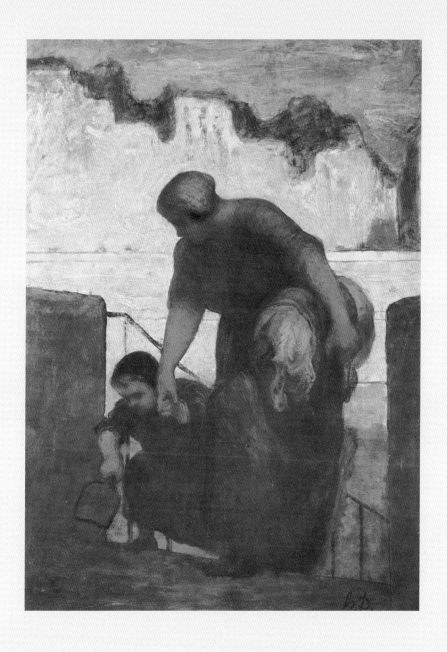

도미에, <세탁부>, 1863년, 패널
에 유채, 49×33.5㎝, 오르세미술관

농촌의 양극화를 가져온 산업 혁명

산업 혁명은 농촌의 삶에도 영향을 주었습니다. 이에 대해서 상반된 의견이 있습니다. 어떤 이들은 산업 혁명이 농촌의 쇠퇴를 가져왔다고 주장했어요. 산업 혁명 이전에 농부들은 필요한 물건들을 대부분 직접 만들어 썼어요. 그런데 산업 혁명 이후 상황이 달라진 거예요. 직접 캐 낸 감자를 담아 먹을 접시조차 시장에서 사야 했거든요. 돈이 필요해졌습니다. 하지만 농부들의 주머니 사정은 넉넉하지 못했어요. 추수 후에 갚기로 하고 돈을 꿀 수밖에요. 그런데 돈을 갚지 못하는 일이 다반사였습니다. 산업 혁명이 농촌의 삶을 곤경에 빠뜨렸다고 주장한 이들은 이런 악순환에 주목했지요.

그런가 하면 어떤 이들은 산업 혁명이 농촌의 발전을 가져왔다고 주장했어요. 산업화가 진행될 무렵 농촌의 인구는 많이 감소했습니다. 일자리를 찾아 농촌 인구가 도시로 빠져나간 탓이었어요. 반면 농업 생산량은 많이 증가했습니다. 특히 프랑스인들의 주식인 감자 생산이 늘어났습니다. 공장에서 생산된 화학 비료가 농업 생산량을 늘리는 데 일등 공신 역할을 했어요. 급기야 이 시기 농업 생산량이 인구 증가율을 앞섰습니다. 이런 수치는 이제 농촌에서 배고픈 사람이 사라졌다는 것을 의미했어요. "이야말로 농업 혁명이지!" 산업 혁명이 농촌의 삶을 풍요롭게 하는 긍정적인 전환점을 마련했다고 여긴 사람들은 이렇게 표현하기도 했어요.

밀레, 농부를 그리다

어느 쪽의 주장이 사실일까요? 판단이 쉽지는 않습니다. 장 프랑수아 밀레(Jean-François Millet, 1814~1875)의 〈씨 뿌리는 사람〉과 같은 당대 프랑스 농민을 그린 그림에 해답이 숨어 있을까요? 농사의 시작은 씨를 뿌리는 일에서 시작됩니다. 농부가 가파른 땅을 성큼성큼 내걸으며 씨앗을 땅에 뿌리고 있습니다. 거침없는 동작과 늠름한 자태의 〈씨 뿌리는 사람〉이 세상에 공개되었을 때 거친 비판이 쏟아졌습니다. 농부가 농부답지 않다는 이유였답니다. 당시 농부는 사회의 하층계급이었습니다. 도시 노동자처럼 농부들은 업신여김을 당했어요. 그런 농부가 이렇게 영웅처럼 표현되다니. 프랑스 지배층은 심기가 불편했어요. 그들은 〈씨 뿌리는 사람〉을 보며 새로운 혁명을 이끌 불온한 선동자를 떠올렸습니다. 하지만 화가에게 그런 정치적 의도는 없었던 것 같습니다. 쿠르베, 도미에와 달리 밀레는 정치적 성향이 강한 미술가가 아니었으니까요. 그런데도 프랑스 주류 사회는 〈씨 뿌리는 사람〉을 위협적인 존재로 여긴 모양입니다.

밀레는 7년 뒤 발표한 〈이삭 줍는 여인들〉로 또 한 번 비슷한 논란에 휩싸였습니다. 한 해 농사는 씨앗을 뿌리는 일에서 시작해 가을걷이로 끝이 납니다. 〈이삭 줍는 여인들〉 뒤로 거둬들인 곡식이 산처럼 쌓여 있습니다. 풍년이 들었군요. 풍성하게 수확했으니, 한 해의 노고를 뒤로 한 채 가쁜 걸음으로 집으로 돌아갈 법도 합니다. 그런데 추수가 다 끝난 땅을 농촌의 아낙네들은 쉽게 떠날 수 없습니다. 지금까지 거둔 곡식의 주인은 따로 있습니다. 아마도 땅 주인이겠지요. 산업 기술의 발달로

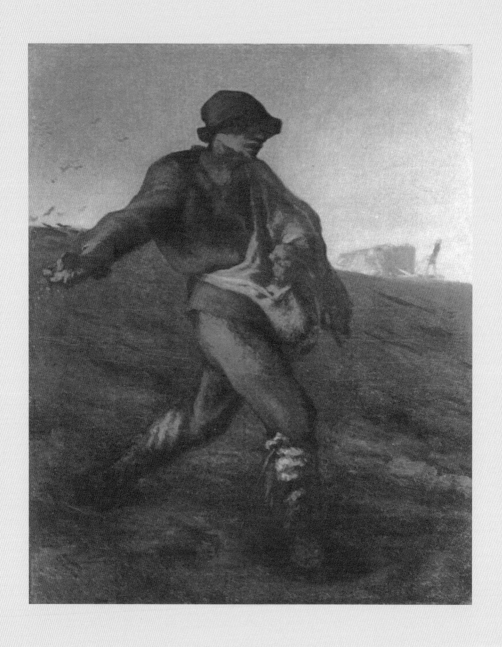

밀레, <씨 뿌리는 사람>, 1850년, 캔버
스에 유채, 101.6×82.6㎝, 보스턴미술관

밀레, <이삭 줍는 여인들>, 1857년, 캔
버스에 유채, 83.5×111㎝, 오르세미술관

농업 생산량은 증가했지만, 농촌의 빈부 격차도 커졌습니다. 당시 끼니를 걱정해야 하는 농가가 농촌 인구의 4분의 3에 달할 정도였다고 합니다. 이들 중에는 걸인만큼 가난한 이도 있었습니다. 이들은 농사를 짓기는 했지만, 경제적으로 자립할 수 없는 상태였습니다.

이삭줍기는 추수가 끝난 다음 부유한 농민들이 가난한 농부들에게 베푸는 특별한 자비였습니다. 가을걷이가 끝난 들녘에 이삭이 많이 남아 있을 리 없습니다. 게다가 빈농의 수가 많아 경쟁도 치열했지요. 안타깝게도 주운 이삭을 담을 수 있는 바구니 등은 가지고 들어갈 수 없었습니다. 이삭을 줍도록 허락된 시간도 정해져 있었지요. 심지어 혹시 벌어질지 모르는 만일의 충돌에 대비해 말을 탄 감시자까지 대기 중입니다. 삼엄한 감시와 팽팽한 긴장이 감도는 가운데 허기진 농민들은 이삭을 하나라도 더 줍기 위해 정신이 없었을 것입니다. 그런데 〈이삭 줍는 여인들〉 어디에서도 이삭을 하나라도 더 주우려고 아등바등하는 모습을 느낄 수 없습니다. 오히려 대지를 향해 몸을 굽힌 여인들의 차분함에서 노동의 숭고함마저 느껴집니다. 〈씨 뿌리는 사람〉이 분수에 맞지 않게 너무 당당해서 당시 지배층의 비판을 받았다면, 이번에는 〈이삭 줍는 여인들〉의 우아함이 문제였습니다. 가난해서 누더기를 걸치고 이삭이나 줍는 처지의 농촌 아낙네들의 상황에 맞지 않는 여유로운 태도에 불평불만이 쏟아진 것이었지요.

이런 비난 속에서 여러 점의 농민화를 남긴 밀레는 산업 혁명이 농촌에 어떤 영향을 끼쳤다고 생각했을까요? 그의 생각을 그림에서 정확히 읽어 내기란 어렵습니다. 그의 미술은 이런 질문에 즉답을 피합니다. 그

럼에도 그의 그림은 충분히 농촌의 현실을 짐작케합니다. '씨 뿌리는 사람'이 가을걷이의 주인공이 되지 못하고, '이삭 줍는 여인들'로 남을 수밖에 없을 만큼 힘겨운 현실 말입니다. 괭이, 삽, 낫 등, 밀레의 그림에는 유독 전통적인 농기구를 투박한 손에 들고 척박한 땅과 마주하고 있는 농촌 사람이 많이 등장합니다. 이들은 누구였을까요? 자신이 발 딛고 있는 땅, 자신이 지키고자 하는 세계를 함께 살아낸 사람들이 아니었을까요?

인상주의 미술 <small>1860년~1900년경</small>

그것 참
인상적이군!

〰〰〰

산업 혁명과 도시 재개발에서 촉발된 사회적, 경제적 변화가 가속화된

프랑스에서 태동하였습니다. 외부 세계를 끊임없는 변화로 인식하는

근대인의 지각 방식을 미술에 반영했습니다.

미술가들은 근대 도시의 일상과 야외 풍광을 화사한 색채, 대담한 붓질,

단순한 원근감 등 새로운 방식으로 세상을 포착하고자 하였습니다.

〰

19세기 중반 프랑스 파리는 지금처럼 낭만과 매혹의 도시가 아니었습니다. 좁은 도로는 구불구불하고, 상하수도 시설이 제대로 갖추어지지 않아 거리는 오물이 넘쳐 악취가 진동했습니다. 또 가로등이 없어 해가 지면 도시는 빠르게 어두워졌습니다. '전염병이 돌지 않을까?', '폭동이 일어나지 않을까?' 하는 걱정이 유령처럼 맴돌며 도시를 떠날 줄 몰랐습니다.

도시 재개발, 파리의 인상을 바꾸다

도시 인구는 날로 불어났습니다. 이 무렵 파리가 세계에서 가장 큰 산업 도시로 발돋움했거든요. 직물 공장과 제철소가 문을 열었고 노동자

들이 몰려들었습니다. 파리의 중산층은 이런 상황이 반갑지 않았습니다. 파리는 주택 사정이 좋지 않은 도시였습니다. 이런 도시에서 노동자들과 함께 사는 일이 달갑지만은 않았어요. 이들의 속마음을 노동자들이 모를 리 없었습니다. 노동자들도 자신들에게 곱지 않은 시선을 던지는 중산층에 적대감을 가졌습니다. 두 계급은 서로 사이좋은 이웃이 될 수 없었습니다. 언제든 시비가 붙을 수도, 어디서든 충돌이 일어날 수도 있었지요.

당시 프랑스의 통치자는 나폴레옹 3세였습니다. 그는 도시의 긴장과 갈등을 도시 재개발로 해결하고자 했습니다. "파리를 좋은 도시로 탈바꿈시키겠다!" 공개적인 자리에서 포부를 밝혔지요. '새 길과 유익한 햇빛'은 그가 파리 재개발 연설에서 강조한 내용이었습니다. 도시 재개발로 파리를 깨끗하고, 살기 좋은 도시로 만들겠노라고 약속했습니다. 하지만 이게 다가 아니었습니다. 정치적 야심도 숨어 있었습니다. 도로를 닦고, 가스등을 밝혀 잦은 폭동을 효과적으로 진압하고자 했지요. 파리 재개발은 도시 난제를 해결하고, 통치력을 강화하려는 정치적 판단이 어우러진 결과물이었습니다. 도시 개발은 1853년 시작되어 17년 동안 진행되었습니다. 막대한 예산과 많은 노동력이 투입되었지요. 파리 재개발이 도시를 재건하려는 것인지, 파괴하려는 것인지를 두고도 의견이 엇갈렸습니다. 이런 논란 속에서 중세 도시 파리는 오늘날의 모습으로 바뀌었습니다.

퍽이나 인상적이군!

새로워진 도시에 새로운 미술도 나타났습니다. '인상주의'라 불리는 미술이었습니다. 인상주의 미술은 1874년 전시로 세상에 첫 선을 보였습니다. 클로드 모네(Claude Monet, 1840~1926)는 〈인상, 해돋이〉를 출품했어요. 동이 트는 항구를 표현한 그림이었지요. 〈인상, 해돋이〉는 지금까지 보던 그림과는 좀 달랐어요. 붓질의 움직임이 거칠었어요. 배와 건물, 크레인 등의 윤곽선이 거의 없어 보였어요. 성의 없게 그린 것 같기도 하고, 미완성처럼 보이기도 했어요. "그림 참 인상적이군!" 한 비평가는 그림 제목의 '인상'이라는 단어를 꼬투리 잡고 전시 전체를 비아냥거렸답니다. 미술가들에게 모욕을 주려던 것이었어요. 하지만 미술가들은 그 말이 마음에 들었어요. 그래서 자신들의 미술 이름을 '인상주의'로 정했어요.

인상주의 미술가들은 눈앞에 펼쳐지는 변화무쌍한 삶을 유심히 관찰했습니다. 사실주의 미술가들이 그런 것처럼요. 하지만 인상주의 미술가는 사실주의 미술처럼 부조리한 현실 문제에 주의를 기울이지 않았습니다. 그보다는 새로운 세상이 가져다 준 물질적 풍요로움에 더 큰 관심이 있었습니다. 파리는 꽤 살기 좋은 도시가 되었습니다. 경제적인 여유만 있다면 말이지요. 인상주의 미술가 중에는 도시 중산층 출신이 많았습니다. 인상주의 미술이 포착한 즐거운 삶은 이들의 현실이기도 했습니다. 구스타브 카유보트(Gustave Caillebotte, 1848~1894)도 풍요로운 삶을 즐기던 인상주의 미술가 중 한 명이었지요. 그가 경험한 도시의 안락함은 〈파리, 비 오는 날〉에서도 드러납니다.

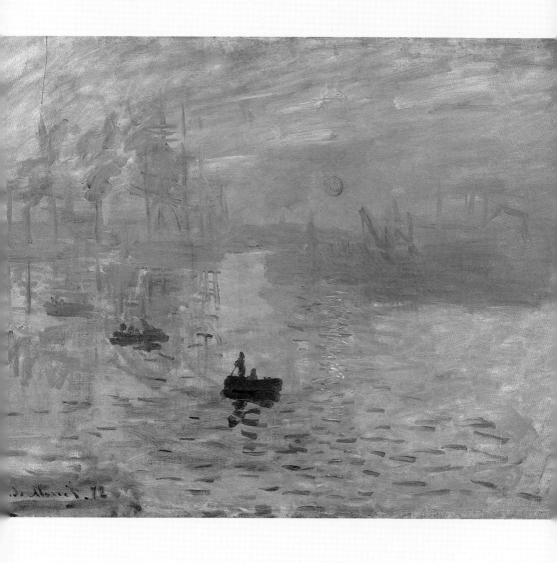

모네, <인상, 해돋이>, 1872년,
48×63cm, 캔버스에 유채, 마르모탕
미술관

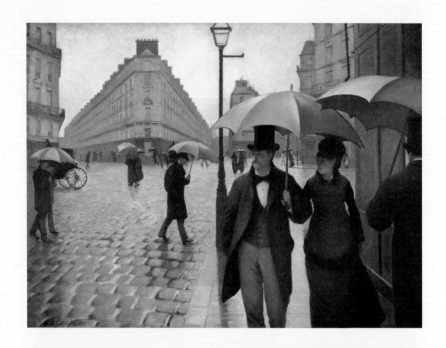

▲▲카유보트, <파리, 비 오는 날>, 1877년, 캔버스에 유채, 212.1×276.2㎝, 시카고미술관
▲피사로, <몽마르트르 대로-밤>, 1897년, 캔버스에 유채, 53.3×64.8cm, 런던 내셔널갤러리

새롭게 정비된 도시는 사람들에게 몇 가지 행운을 선사했습니다. 비 오는 날의 산책도 그중 하나였어요. 재개발 전까지 파리 거리를 걷는 일은 쉽지 않았습니다. 제대로 갖추어지지 않은 하수 시설이 문제였지요. 마른 날에도 거리에 널브러져 있는 오물과 불쾌한 냄새가 눈살을 찌푸리게 했거든요. 그런 상황은 비가 내려 젖은 날 더욱 심해졌어요. 집에서 버린 더러운 물과 빗물이 빠져나가지 못한 거리는 쓰레기와 함께 물범벅이 되기 일쑤였습니다. 옷 버릴 각오를 하지 않고는 거리에 나설 엄두를 못 냈어요. 하지만 이제는 괜찮습니다. 도시에 배수 시설이 갖춰졌으니까요. 〈파리, 비 오는 날〉 속의 잘 차려입은 파리지앵의 발걸음이 웬지 여유로워 보입니다.

체계적인 도로도 재개발의 성과였습니다. 나폴레옹 3세는 도로를 정비하려는 의지가 강했습니다. 그는 개선문을 중심으로 열두 개의 도로를 닦고, 방사선 모양으로 연결했지요. 소통과 통행에 효율성을 높이기 위해서였어요. 넓고, 반듯한 도로는 파리의 인상을 바꾸어 놓았습니다. 탁 트인 도로로 새로워진 도시 경관이 카미유 피사로(Camille Pissarro, 1830~1903)의 〈몽마르트르 대로-밤〉에 담겨 있습니다. 도로가 놓인 도시에는 새로운 이동 수단도 등장했습니다. 몽마르트르 대로를 내달린 사륜마차가 그것이었습니다. 도시의 승객들은 네 마리의 말이 이끄는 마차를 타고 목적지까지 이동했습니다. 요란스러운 말굽 소리와 함께 힘차게 움직이는 사륜마차의 움직임은 도시에 활력을 불어넣었습니다.

신분의 상징, 모자

인상주의 미술에는 유독 눈길을 끄는 패션 아이템이 있습니다. 모자입니다. 여유로운 도시인의 한때를 담은 〈파리, 비 오는 날〉의 행인들도 모자를 쓰고 있습니다. 야외뿐 아니라 미술관이나 사무실 같은 실내에서도 모자를 쓴 사람을 어렵지 않게 만날 수 있었어요. 아무래도 근대화된 도시, 파리에서는 모자가 유행이었던 모양입니다.

산업화와 함께 도시에는 부유층이 생겨났습니다. 의사, 변호사 같은 전문직도 있었지만, 공장을 운영하거나 상가를 소유한 사람도 있었습니다. 경제적으로 풍요로운 이들은 여유로운 삶을 즐겼습니다. 승마와 사냥으로 시간을 보내기도 했어요. 여가 생활이 시작된 것이지요. 일할 때와 쉴 때의 차림은 달라야겠지요. 도시 부유층은 치장이나 꾸밈에 관심을 두기 시작했습니다. 중요한 것은 단순히 멋지게 차려입는 것이 아니었습니다. 신분과 상황에 알맞은 꾸밈이 중요했습니다. 특히 부유층은 모자로 신분과 계급을 표시하고 싶어 했습니다.

애초에 모자는 남성의 전유물이었습니다. 하지만 이 시기 여성도 모자를 쓰기 시작했습니다. 여성의 사회적 지위가 나아진 탓이었을까요? 남성처럼 주류 사회의 구성원이 되고 싶기 때문이었을까요? 여성의 모자 또한 신분과 품위의 상징으로 자리 잡았습니다. 모자를 사려는 사람이 늘어나면서 파리에 모자 가게도 하나, 둘 문을 열었습니다.

에드가 드가(Edgar Degas, 1834~1917)는 여러 점의 〈모자 상점〉을 남겼습니다. 그림에는 당시 여성들의 모자에 대한 열망이 그득합니다. 화가가 특유의 날카로운 관찰력으로 섬세하게 포착해 냈습니다. 상점 안

▲▲드가, <모자 상점>, 1879~1886년, 캔버스
에 유채, 100×110.7cm, 시카고미술관
▲드가, <모자 상점>, 1883년, 파스텔, 76×85cm,
티센보르네미사미술관

에 모자들이 즐비합니다. 오늘날의 진열장처럼 진열 방식이 세련되지는 않았군요. 그런데도 크기와 색깔, 장식과 끈 길이가 다른 모자의 개성을 살피는 데 무리는 없습니다. 고객들의 모습이 오늘날 쇼핑 풍경과 크게 다르지 않아서일까요? 모자 고르기에 열중하는 여성들의 표정이 낯설지 않습니다. 어떤 여성은 자신에게 어울리는 모자가 어디 있을지 보고 또 보는 중입니다. 어떤 여성은 일행의 의견에 귀를 기울이고 있는 것 같군요. 고객들이 이렇게 신중하게 모자를 고르는 이유가 있습니다. 당시에는 처음 만나는 사이일지라도 인사를 나눈 다음 바로 화제가 모자로 옮겨갔거든요. 여성에게 모자는 자신의 안목이자 품격이었습니다.

드가의 〈모자 상점〉에서 주인공은 누구일까요? 화가는 고객에 가장 주목했습니다. 그다음은 모자들입니다. 이 풍경이 물건을 살 사람과 팔 물건에만 온통 정신이 팔린 당시의 현실 같습니다. 도시 부유층이 아름다운 모자를 쓰려면 여러 사람의 노력이 필요했습니다. 지독한 냄새에 시달리며 모자를 만드는 장인도 있고, 모자를 파는 점원들도 있지요. 모양이 흐트러지지 않게 큰 바구니에 모자를 담아 조심스레 배달하는 것도 대부분 이들의 일이었습니다. 하지만 정작 모자 장인과 점원, 배달꾼들은 값비싼 모자를 쓸 여력이 없었답니다.

인상주의 미술에서 등장인물의 신분을 확인하려면 모자를 보세요. 모자를 쓰고 있는지, 착용한 모자가 동물의 털과 같은 진귀한 것으로 만든 것인지가 등장인물의 신분을 알려 줄 것입니다.

익명성의 모순, 자유와 불안

파리 재개발이 가져온 또 하나의 획기적인 변화는 공원이었습니다. 나폴레옹 3세는 도로를 내는 일 못지않게 도심의 공원을 중요하게 생각했어요. 공원은 도시에서 자연을 누리는 방법이었거든요. 그래서 공원의 개수를 늘렸습니다. 또 공원을 시민들에게 개방했지요. 이전까지 공원은 왕실의 정원이었습니다. 왕족과 귀족들에게만 허락된 공간이었지요. 바로 그 꽁꽁 닫아 두었던 공원의 문이 19세기 후반에 비로소 활짝 열렸어요.

출입이 가능해지자 많은 사람이 공원을 찾았습니다. 성별, 나이, 계급이 무척 다양했지요. 음악회가 열리는 날이면 공원은 사람들로 가득 찼습니다. 에두아르 마네(Edouard Manet, 1832~1883)의 〈튈르리 공원의 음악회〉처럼요. 튈르리 공원은 루브르박물관 근처에 있습니다. 이날은 공원에서 군악대의 연주가 있었던 모양입니다. 야외 음악회를 즐기러 공원을 찾아온 사람이 참 많기도 합니다. 화가는 그림에 자신과 시인 보들레르를 그려 넣었다고 합니다. 하지만 공원 이용객에게 이들은 낯선 타인에 불과했습니다. 이것은 당대인들에게 새로운 경험이었습니다.

만남이 없는 삶은 없습니다. 하지만 근대 도시 파리에서의 만남은 과거와 확연히 달랐습니다. 예전에는 옆집 할아버지가 무슨 일을 하는지, 윗집 아주머니가 아이를 몇 낳았는지, 아는 사람끼리 만났어요. 이런 만남은 감당해야 할 일들이 있게 마련입니다. 이웃 어른에게 공손하게 인사도 해야 하고, 썩 내키지는 않지만 양보도 해야 합니다. 하지만 〈튈르리 공원의 음악회〉의 만남은 좀 다릅니다. 한 번으로 끝날 가능성이 많

마네, <튈르리 공원의 음악회>,
1862년, 캔버스에 유채, 76×118cm,
런던 내셔널갤러리

마네, <깃발이 휘날리는 모스니
에 거리>, 1878년, 캔버스에 유채,
65.5×81㎝, 폴 게티 미술관

은 만남이지요. 그래서 상대방에게 자신의 이름을 밝힐 이유가 없습니다. 마찬가지로 상대방의 이름을 알 필요도 없습니다. 사람의 물결 속에서 개인은 자신의 이름을 내려놓고 지금까지 만남에서 경험하지 못한 해방감을 느꼈을 테지요. 그런데 이런 상황에서 개인이 마냥 자유롭고 편안했던 것만은 아닙니다.

이번에는 인적이 뜸한 거리입니다. 마네의 〈깃발이 휘날리는 모스니에 거리〉는 분주히 이동하는 마차도 행인도 없는 한산한 거리를 담았습니다. 삼색기가 펄럭이는 거리 양옆으로 행인들이 지나가고 있습니다. 한쪽에는 잘 차려입은 행인들이 있습니다. 이들이 일행인지 아닌지는 알 길이 없습니다. 한편 다른 편에는 외발의 행인이 목발에 의지해 걸음을 옮기고 있습니다. 신분에 따라 자연스럽게 보행자 그룹이 둘로 나뉘었군요. 서로 다른 방향으로 걷는 행인들은 어느 지점에서인가 스칠 것입니다. 그런데 반대편 사람과 거리가 좁혀지는 동안 행인들은 어떤 생각을 하고 있을까요. '혹시 저 사람에게 봉변을 당하지 않을까?'라는 생각에 불안하지는 않을까요? 서로 아는 사이라면 〈깃발이 휘날리는 모스니에 거리〉에서처럼 상대방을 경계하며 스쳐 지나는 어색한 장면은 연출되지 않겠지요. 군중 속에서 얻은 자유는 도시인의 마음에 그림자를 드리웠습니다. 불안이라는 이름의 그림자였습니다.

기차와 튜브 물감, 화가에게 날개를 달아 주다

인상주의 미술은 도시뿐 아니라 파리 인근의 풍경을 많이 남겼습니

다. 1870년대까지만 해도 미술가가 작업실을 나가 그림을 그리는 일은 특별한 경우였어요. 실외 풍경을 그릴 때도 실내에서 그렸지요. 간혹 바깥에서 그림을 그리더라도 밑그림 수준에 그쳤지요. 그런데 인상주의 미술가들은 야외에서 그림을 완성했습니다. 연필이나 분필 같은 간단한 재료가 아니라 작업실에서 쓰는 유화 물감을 사용했지요.

인상주의 미술가들은 사이좋게 물가나 정원에서 그림을 그리기도 했습니다. 오귀스트 르누아르(Auguste Renoir, 1841~1919)와 모네도 그랬어요. 두 사람은 20대에 만났습니다. 같은 스승 밑에서 미술을 배웠어요. 나이 차이도 한 살뿐이었어요. 모네가 형이었어요. 청년 시절에 만난 두 사람은 죽을 때까지 우정을 나누었어요. 서로를 좋은 동료로 의지했습니다.

르누아르가 1873년 모네의 집을 방문했습니다. 모네는 아르장퇴유에 살고 있었지요. 아르장퇴유는 파리에서 15킬로미터 정도 떨어져 있습니다. 기차로 한 시간 정도 걸리는 거리예요. 당시 파리에는 여섯 개의 기차역이 있었어요. 파리에서 아르장퇴유까지 가는 기차는 생 라자르 역에서 출발했습니다. 모네는 기차를 자주 이용했던 것일까요? 그는 1876년부터 1877년까지 〈생 라자르 역〉 그림을 일곱 점이나 남겼습니다. 그림은 기차역의 긴박함을 담고 있습니다. 승객들은 걸음을 재촉하고, 기차는 증기를 뿜고 있습니다. 승객들의 분주함과 기차의 뿌연 연기 위로 기차역의 일부가 보입니다. 생 라자르 역은 당시 최첨단 건축 재료인 철골과 유리로 지은 최신식 건물이었습니다.

친구 집에 놀러 온 르누아르는 〈아르장퇴유 정원에서 그림을 그리는

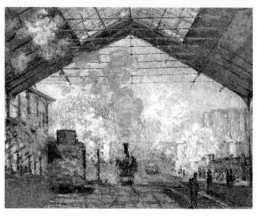

▲◀ 모네, <생 라자르 역-기차
의 도착>, 1876년, 82.6×101cm, 캔
버스에 유채, 포그미술관
▲▶ 모네, <생 라자르 역>, 1877
년, 캔버스에 유채, 53×72cm, 런던
내셔널갤러리
◀ 모네, <생 라자르 역-노르망
디 기차>, 1877년, 59.6×89.2cm,
캔버스에 유채, 시카고 아트 인스티
튜트
▶ 모네, <생 라자르 역>, 1877
년, 75×104cm, 캔버스에 유채, 오르
세미술관

모네〉를 그렸습니다. 화가인 친구가 그림 그리는 모습을, 화가인 그가 또 그린 것이지요. 그런데 '아르장퇴유 정원에서 그림을 그리는 모네'는 야외에서 작업 중입니다. '햇볕 아래서 야외 작업을 하는데 덥지는 않았을까.' 검은색 옷을 입은 화가를 보니 이런 생각이 드네요. 화가의 발밑에 우산이 보입니다. 그런데 우산의 쓰임은 따로 있었답니다. 우산은 밝은 햇살 아래서 캔버스에 색감이 제대로 표현되었는지를 확인하기 위한 용도였어요. 화가가 어두운색 옷을 입은 것도 이유가 비슷했어요. 너무 밝은 색 옷은 빛을 반사했어요. 작업하는 데 방해가 되었지요. 이렇게 꼼꼼하게 채비를 하고서야 비로소 팔레트를 펼쳐 들 수 있었어요. 그런데 〈아르장퇴유 정원에서 그림을 그리는 모네〉의 이젤 밑에 상자가 하나 보입니다. 새롭게 발명된 그림 도구 상자였어요. 상자는 야외에서 그림을 그릴 때 꼭 필요한 재료들로 구성되어 있었습니다. 붓과 물감은 기본이었지요. 여기에 팔레트와 아담한 크기의 캔버스도 넣을 수 있었습니다. 게다가 접이식 보조 의자까지 들어 있답니다. '물감이 금속 튜브에 들어 있다니.' 1841년 처음 튜브 물감이 판매되었을 때 미술가들은 감탄했어요. 물감을 보관하기도, 가지고 다니기도 아주 편리했거든요. 그런데 여기에 편리함을 더한 그림 도구 상자와 야외로 실어 날라 줄 기차까지 있었으니 이제 다 갖춘 셈입니다. 미술가들은 자유롭게 야외로 향했습니다.

르누아르, <아르장퇴유 정원에
서 그림을 그리는 모네>, 1873년,
캔버스에 유채, 60×46㎝, 워즈워스
미술관

빨라지는 속도에 우리가 잃는 것

도시는 무엇이든 속도가 빨랐습니다. 물건도 빨리 만들어졌고, 유행도 빨리 지나갔습니다. 사륜마차도 무섭게 달렸고, 행인들도 재빨리 피해야 했습니다. 기차도 쌩쌩 달렸고, 창밖 풍경도 획획 바뀌었습니다. 인상주의 미술이 표현하려던 것은 이런 속도였습니다. 하루가 다르게 빨라지는 세상의 속도는 시시각각 변하는 햇빛 같은 것이었습니다. 그러니 천천히 작업할 수 없었지요. 인상주의 미술가들의 붓질도 철길을 달리는 기차처럼 속도가 붙었습니다. 긴박하게 팔레트와 캔버스 사이를 오갔지요.

모네의 〈몽토르게이 거리〉는 6월 30일 축제의 거리 풍경입니다. 이날은 프랑스의 국경일입니다. 혁명 정신을 기념하는 축제의 날이지요. 이날 하루 프랑스 전체는 환희로 넘쳤습니다. 거리로 나온 시민들은 노래를 부르고, 춤을 추는 것으로 애국심을 마음껏 표출했습니다. 축제의 날 화가도 몽토르게이 거리로 나갔습니다. 즐거움이 넘치는 날, 몸과 마음의 기쁨을 직접 담고 싶었지요. 이런 날 삼색기가 빠질 리 없습니다. 프랑스 혁명의 상징이니까요. 거리 양옆 건물에 내걸린 삼색기가 펄럭거립니다. 그런데 깃발은 빨갛고, 하얗고, 파란색 점처럼 보입니다. 색 점처럼 보이는 것은 삼색기만이 아닙니다. 몽토르게이 거리는 노동자들의 거리였습니다. 이날도 도시 노동자들이 거리를 가득 메웠어요. 실제로 이날 모인 사람 중에는 철물공, 석공, 페인트공이 포함되어 있었겠지요. 그런데 이들은 푸른색과 회색빛 짤막짤막한 점으로 일렁일 뿐입니다. 건물과 깃발, 사람과 가로등의 윤곽선은 어디에서도 찾아볼 수 없습

모네, <몽토르게이 거리>, 1878년, 캔버스에 유채, 81×50㎝, 오르세미술관

니다. 모두는 그저 리듬감 있게 움직이는 색의 점에 불과합니다. 금방 사라져 버릴 환희의 '순간'은 이렇게 나풀대는 색의 점으로 남았습니다. 찰칵찰칵, 카메라 셔터를 누르듯 그는 빠른 붓질로 색 점 하나하나에 그 날의 함성과 들썩임을 담았지요. 그의 〈몽토르게이 거리〉는 당대 비평가의 비난처럼 '서툰 물감투성이'가 아니었습니다. 점점 초조해지고, 점점 조급해지는 세상에 대한 미술의 응답이었지요.

후기인상주의 미술 _{1880년~1905년경}

고독과 방황으로
단단해지다

〰〰

산업화, 도시화의 심화와 함께 인간의 소외는 심화되었습니다.

시시각각 변화하는 겉모습의 포착을 넘어 그 이면의 진실을

미술로 속속들이 파헤치고자 했습니다.. 비가시적인 사물의 구조,

인간의 내면에 개별적으로 접근하여, 독자적인 예술을 성취했습니다.

후기 인상주의는 영국의 화가이자 미술 평론가인 로저 프라이(Roger Fry)의 기획 전시 '마네와 후기 인상주의'에서 유래한 명칭입니다. 전시는 1910년 런던의 한 갤러리에서 개최되었습니다. 전시에는 마네를 비롯해 폴 세잔(Paul Cézanne, 1839~1906), 빈센트 반 고흐(Vincent van Gogh, 1853~1890), 폴 고갱(Paul Gauguin, 1848~1903)이 참여했습니다. 후기 인상주의는 참여 미술가들이 죽은 후 기획된 전시에서 부여된 이름입니다. 따라서 전시 참가자 사이에서 미술의 공통분모를 발견해 내기란 쉽지 않습니다. 그렇다고 공통점이 전혀 없는 것은 아닙니다. '후기(post)'는 계승과 극복을 동시에 포함하는 개념입니다. 후기 인상주의자들은 인상주의에서 배웠으나, 새로운 미술을 성취했지요.

르누아르, <시골에서의 춤>,
1883년, 캔버스에 유채, 180×
90㎝, 오르세미술관

인상주의자들이 근대 도시로 탈바꿈할 무렵 파리를 보는 시각은 다채로웠습니다. 르누아르는 〈시골에서의 춤〉에서 도시를 즐거움과 풍요로움이 넘치는 경관으로 표현했습니다. 드가는 〈콩코르드 광장〉에서 신기한 볼거리의 공간으로 간주했지요. 반면 앙리 드 툴루즈 로트레크(Henri de Toulouse-Lautrec, 1864~1901)는 〈화장〉에서 인간의 재능이 구경거리가 되고, 상품으로 내몰리는 장소로 파악했습니다. 인상주의 미술가들의 시각처럼 근대 도시 파리에는 풍요로움과 볼거리가 빠르게 퍼졌습니다. 동시에 도시화와 산업화로 인한 인간의 소외도 깊어졌지요.

상처받은 개인들은 적극적인 인간관계에서 후퇴하여 은둔 생활을 하기도 했습니다. 이웃들에게 진심을 인정받지 못한 채 외톨이로 남기도 했습니다. 안전하게 거주할 장소를 마련하지 못하고 떠돌다가 생을 마감하기도 했습니다. 고집불통 은둔자, 이해받지 못한 외톨이, 불안정한 경계인 등 소외의 형태는 다양했습니다. 근대화된 도시에서 소외를 철저히 경험한 개인 중에는 위대한 미술가도 있었습니다. 개인이 처한 개별적 상황의 특수성과 함께 독창적 미술 세계로 주목받는 이들이지요. 후기 인상주의를 대표하는 세잔, 반 고흐, 고갱이 바로 그러했습니다.

엑상프로방스의 은둔자, 세잔

세잔은 프랑스 남부 엑상프로방스의 부유한 집안 출신이었습니다. 법학을 전공하던 그는 어렵게 아버지를 설득해 미술 공부를 시작했지요. 파리로 유학 온 그는 당대 화가들과 잘 어울리지 못했습니다. 성격은 괴

드가, <콩코르드 광장>, 1875년,
캔버스에 유채, 78.4×117.5, 에르미
타주박물관

로트레크, <화장>, 1896년, 마분
지에 유채, 67×54㎝, 오르세미술관

짜에 그림은 폭력적이었지요. 화가 개인과 미술에 대한 평가 모두 호의적이지 않았습니다.

세잔은 동료와 미술계에 서운함과 적개심을 품고 서둘러 고향으로 향했습니다. '파리 미술계를 정복하겠노라'는 호언장담도 잊지 않은 채 말입니다. 고집불통 화가이지만 유일한 죽마고우가 있었습니다. 당대 미술 평론가로 활동하던 에밀 졸라였지요. 그는 파리 미술계의 상황을 고향 친구에게 전했습니다. 미술에 대한 조언과 함께요. 하지만 얼마 지나지 않아 세잔은 졸라에게 절교를 선언했습니다. 오해에서 비롯된 일이었습니다. 친구는 세잔의 마음을 돌이키고자 애썼습니다. 하지만 상황은 바뀌지 않았습니다. 두 사람의 우정은 끝났습니다. 동시에 화가와 세상을 이어 주던 마지막 통로도 닫혀 버렸지요.

세상과 단절되었지만 세잔은 개의치 않았습니다. 그에게는 몰두할 그림이 있었으니까요. 그는 눈에 보이는 겉모습을 재현하는 것에 관심이 없었습니다. 눈에 보이지 않는 본질에 집착했지요. 그는 물감과 붓으로 사물과 존재의 본질에 다가가고 싶었습니다. 이를 위해 그가 선택한 방법은 반복이었습니다. 그는 계절에 따라 모습을 바꾸는 생트 빅투아르 산을 거듭 그렸습니다. 같은 산을 그리는 일에 20년을 매달렸어요. 위치의 변화에 따라 달리 보이는 사과도 되풀이해서 그렸지요. 한 알의 사과를 그리기 위해 40년을 몰두했습니다.

"외부와 내부의 조건 변화에도 변함없는 사물과 현상의 본디 모습을 그려야 한다."

세잔이 세운 목표는 쉽게 도달하기 어려웠지요. 하지만 그는 목표를

세잔, <커다란 소나무와
생트 빅투아르 산>, 1887
년, 캔버스에 유채, 66.8×
92.3cm, 코톨드미술관

세잔, <사과 바구니>,
1890~1894년, 캔버스
에 유채, 60×80㎝, 시
카고미술관

수정하지도, 포기하지도 않았습니다. 시간이 걸릴 수밖에요. 그의 대표작들은 대부분 그가 쉰 살이 넘어 제작한 것들입니다. 은둔과 고립의 시간은 헛되지 않았던 모양입니다. 앞뒤 헤아릴 줄 모르는 성품으로 세상에서 고립되었던 그는 뜻밖의 해법으로 마침내 사물과 존재의 본질을 표현해 냈습니다. 산의 앞면과 뒷면, 사과의 위쪽과 아래쪽을 결합하는 방식이었지요. 엑상프로방스의 은둔자 세잔은 미술로 스스로 쌓은 세계와의 담을 허문 것 같습니다. 피카소를 비롯한 현대 미술가들이 그의 예술적 유산을 물려받았다고 공개적으로 고백했으니까요.

광기에 찬 외톨이, 반 고흐

반 고흐는 네덜란드에서 태어났습니다. 갤러리 점원, 어학 교사, 전도사를 전전하다 화가가 되었지요. 서른일곱, 짧았던 그의 삶은 분주했습니다. 유럽의 여러 도시에 그의 삶이 잠깐씩 머물렀거든요.

낯선 도시에서 그는 늘 이방인이었습니다. 그는 어디서나 안식을 얻기를 원했습니다. 하지만 대도시도, 탄광촌도 그를 환대하는 곳은 없었습니다. 사람들과의 관계가 문제였습니다. 그는 과도한 열정으로 사람들을 부담스럽게 했습니다. 돌출 행동은 경계심을 불러일으켰지요. 순탄치 못한 인간관계가 크고 작은 상처를 안겨 주었지요. '대성당보다 인간의 눈을 그리고 싶다.' 그는 삶뿐 아니라 미술에서도 인간을 열망했습니다. 농부의 얼굴과 여인의 몸매가 아니라 이들의 가난과 슬픔을 그리고자 했지요. 하지만 그의 진심은 타인과 소통하지 못했습니다. 현실 세

계에서 그는 줄곧 외톨이였습니다.

불안정한 정신 상태가 상황을 악화시키기도 했어요. 고갱과의 충돌도 그런 사건이었어요. 그는 미술가 공동체를 꿈꾸었습니다. 화가들이 함께 생활하고, 작업하고, 전시하는 공동체였지요. 그의 꿈은 고갱의 합류로 실현되는 듯 보였습니다. 하지만 두 사람은 사사건건 부딪쳤습니다. 종교에서 예술에 이르기까지 서로 견해가 너무 달랐거든요. 팽팽하게 맞서던 고갱과의 관계는 그의 자해 소동으로 끝이 났습니다. 그는 분노와 혼란에 빠져 자신의 귓불을 잘랐습니다. 그의 사건은 당시 지역 신문에 실려 이웃 모두에게 알려졌지요. 한바탕 소란 이후 그는 자발적으로 정신병원에 입원했습니다. 얼마간의 치료 후 그는 안정을 되찾고 집으로 돌아왔습니다. 방 안의 침대도 벽면의 거울도 그대로였어요. 하지만 상황은 예전 같지 않았습니다. 그는 언제 또 문제를 일으킬지 모르는 위험한 외국인이었던 것입니다. 이웃들은 안전을 이유로 그를 집 안에 격리해 달라고 요청까지 한 상태였습니다.

생애 마지막 해 여름, 반 고흐는 고독과 불안에 휩싸였습니다. 불안정한 정신 상태에 대한 염려 때문이었어요. 경제적 지원을 아끼지 않던 동생 테오에 대한 미안함도 있었지요. 그를 치료한 가쉐 박사와의 절교가 괴로움을 더했습니다. 결국 그는 스스로 생을 마감하고자 수확을 앞둔 밀밭에서 권총을 빼들었습니다. 그는 자살 시도 전 수확을 앞둔 황금빛 밀밭을 한 점의 그림으로 남겼습니다. 그런데 그는 결실의 풍경 대신에 폭풍에 휩싸여 요동치는 밀밭의 불안정함에 초점을 맞추었습니다. 그 모습이 마치 고독과 공포로 휘청인 자신의 내면세계 같습니다. 그가

고흐, <까마귀 있는 밀밭>,
1890년, 캔버스에 유채, 50.5
×103㎝, 반 고흐 미술관

〈까마귀가 있는 밀밭〉을 통해 표현하고자 한 것은 '충분한 슬픔과 극도의 고독'이었습니다. 그의 의도대로 〈까마귀가 있는 밀밭〉은 보는 이의 외로움과 두려움의 감정 상태를 본격적으로 드러내고 있습니다. 비탄에 빠진 사람 없이, 고통스러운 사건 없이 그는 고독한 내면의 흔들림을 풍경에 적나라하게 담았습니다.

반 고흐는 자살을 시도한 이틀 뒤 고통스럽게 떠났습니다. 호감을 주지 못하는 외모와 행동, 태도와 말투로 인해 진심을 드러낼 기회가 차단되었던 탓일까요. 그의 미술이 일관되게 주목한 것은 눈에 보이는 세상 그 너머의 세계였습니다.

불안정한 경계인, 고갱

고갱의 유년 시절은 남달랐습니다. 그는 프랑스인 아버지와 페루계 어머니 사이에서 태어났습니다. 프랑스에서 태어났지만 어린 시절을 페루에서 보냈습니다. 진보적 성향의 아버지가 정치적 혼란을 피해 페루에 정착하고자 했거든요. 하지만 페루로 가는 길에 아버지가 급작스레 돌아가셨고, 그는 외가의 남미 문화 속에서 성장했습니다.

프랑스어를 할 수 없는 프랑스 소년 고갱은 일곱 살 즈음 고향에 돌아왔습니다. 그리고 10년 후 그는 바다로 떠났습니다. 이후 6년간 수습 선박 항해사로 배에 머물렀습니다. 그의 항해 인생은 남미에서 북극을 거쳐 인도에서 닻을 내렸습니다. 어머니의 죽음은 그를 다시 프랑스로 불러들였습니다. 이곳에서 그는 주식 중개사로 변신했습니다. 결혼도

했지요. 여러 곳을 불안하게 떠돌던 삶도 차츰 안정되어 갔습니다. 이 무렵 그는 미술품 수집을 시작하였습니다. 인상주의 미술이 주요 수집품이었습니다. 이를 계기로 인상주의자들과 친분을 쌓으며, 그는 화가가 되는 꿈을 꾸었습니다. 주식 중개인이자 미술 수집가인 그를 인상주의자들도 차츰 다르게 대했습니다. 그는 동료로 인정받아 인상주의자들과 함께 전시에 참여했습니다.

고갱이 막 화가의 길에 접어든 1880년, 프랑스 주식 시장의 상황은 좋지 않았습니다. 주식 시장의 몰락과 함께 그의 삶도 위기를 맞았습니다. 그는 주식 중개인을 그만둔 후 새로운 삶을 모색했습니다. 경제적 재기를 노리고 여러 가지 사업에 손을 댔지만 모두 실패했지요. 고난 끝에 그는 그림에 몰두하기로 결정을 내렸습니다. 결혼 후 10년 만의 일이었습니다. 다섯 아이의 아버지이기도 한 그의 결정을 아내가 쉽게 받아들일 수 없었을 것 같습니다. 전업 화가가 되기로 결심 한 후 그는 가족과 단절된 삶을 살았습니다.

고갱은 네덜란드에 사는 가족을 떠나 프랑스에서 본격적으로 활동했습니다. 주목할 만한 성취도 있었습니다. 특유의 굵은 윤곽선과 단순한 색채로 독특한 화풍을 개발해 낸 것이지요. 그사이 예술에 대한 자부심도 무척 높아졌습니다. 그는 자신을 천재로 생각했습니다. 또한 늘 최고로 인정받고 싶어 했어요. 이런 생각과 욕심은 동료들과의 논쟁을 부추겼습니다. 논쟁에서 그의 태도는 직설적이었습니다. 자신과 갈등을 빚는 화가를 그림으로 모욕하기도 했지요. 그의 작품 〈해탈, 야코프 마이어 더한의 초상〉은 싫어하는 화가 마이어 더한(Meijer de Haan,

▲▲고갱, <해탈, 야코프 마이어 더한의 초
상>, 1890년, 유채와 템페라, 22×28.5㎝, 워즈
워스 학술문예재단
▲고갱, <타히티의 여인들>, 1891년, 캔버스
에 유채, 69×91.5㎝, 오르세미술관

1852~1895)을 볼썽사납게 표현해 논란을 일으키기도 했습니다. 이런 일들이 쌓여 그는 미술가 집단에서 서서히 고립되어 갔습니다.

가족, 동료와의 결별과 불화를 뒤로 한 채 고갱은 또 다른 곳으로 떠났습니다. 최고의 화가라는 명성을 얻기 위해 그는 타히티 섬을 선택했습니다. 산업화한 도시에서 순수한 자연과 사람을 소재로 한 그림이 주목을 받을 것이라는 나름의 계산도 있었습니다. 하지만 그의 생각과 달리 타히티를 그린 그림들로 기획된 전시는 대도시 파리에서 별다른 반향을 일으키지 못했습니다.

낙담한 채 방황을 거듭하던 그는 인생의 새로운 거처를 향해 또 다시 출발했습니다. 그의 생에 마지막이 될 장소는 가족이 있는 네덜란드가 아니었습니다. 동료들이 있는 프랑스도 아니었지요. 타히티에서 북동쪽으로 1,200킬로미터나 떨어진 마르키즈 섬이었습니다.

남미와 유럽, 대륙과 해양, 문명의 도시와 순수의 자연을 수없이 오가며 성공을 꿈꾼 그였습니다. 문명의 도시에서 그 누구보다 경쟁적으로, 계산적으로 살아 본 경험이 있는 그가 말년에 품은 소망이 뜻밖입니다. 그는 마르키즈 섬에 자신의 집을 직접 짓고, '쾌락의 집'이라고 이름을 붙였습니다. 마르키즈 섬에서 쾌락의 뜻은 '잘 산다'입니다. 과도한 자신감과 철저히 자기중심적 삶을 산 그가 마지막 품은 꿈은 이름 있는 삶, 부유한 삶이 아니라 좋은 삶이었습니다.

모든 관계를 끊은 채 우울증에 시달렸던 그에게 좋은 삶은 어떤 것이었을까요? 논쟁할 수 있는 동료들이 있고, 위로받을 수 있는 가족이 함께하는 삶은 아니었을까요? 형태와 색채가 너무나 명확한 그의 미술은,

어디에도 정착하지 못하고 경계를 서성인 그의 삶과 대조적입니다. 그에게 미술은 삶에서 소외되지 않기 위해, 세상과 관계 맺기 위한 자신만의 투쟁 방식이었을 것입니다.